日本
經典建築
演進史

瑞昇文化

目次
contents

1960 年以前

摘要 從過去的《建築知識》雜誌中所見到的「建築」歷史 …… 004

小住宅時代

年表 …… 006

清家清｜傳統與現代主義的融合 …… 008

吉阪隆正｜名為人工地盤的提議 …… 010

林雅子｜居住舒適度與現代生活型態 …… 012

池邊陽｜箱型建築、標準尺寸 …… 014

菊竹清訓｜代謝派建築 …… 016

增澤洵｜底層挑空建築與核心 …… 018

大和住宅工業｜預鑄建築的原點 …… 022

前川國男｜日本版馬賽公寓 …… 024

1960 年代

摘要 從過去的《建築知識》雜誌中所見到的「建築」歷史 …… 026

建築界的黃金期

年表 …… 028

廣瀨鎌二｜鋼構住宅的最終目標 …… 030

西澤文隆｜中庭式建築的先驅 …… 032

飯塚五郎藏｜採用新式建材的住宅的先驅 …… 036

白井晟一｜「日式現代風格」的先驅 …… 038

東孝光｜坐落於都市中的狹小住宅的先驅 …… 040

篠原一男｜被視為藝術的住宅 …… 042

吉田五十八｜吉田流茶室型建築 …… 044

上遠野徹｜風土與現代主義的融合 …… 046

1970 年代

摘要 從過去的《建築知識》雜誌中所見到的「建築」歷史 …… 048

都市住宅的時代

年表 …… 050

內井昭藏｜運用傾斜地所興建的集合住宅 …… 052

大野勝彥｜以組合式工法打造高品質的「箱型建築」…… 054

宮脇檀｜混合結構住宅 …… 056

阿部勤｜套疊結構的平面構造 …… 058

石山修武｜後現代主義建築 …… 060

鈴木恂｜設置在混凝土箱型建築中的空間裝置 …… 062

安藤忠雄｜清水混凝土與自然 …… 064

石井修｜不要違抗地形 …… 066

藤本昌也｜相連的低層接地型住宅 …… 068

黑澤隆｜「複數單人房式住宅」的登場 …… 070

橫河健｜從景觀到家具 …… 074

山本長水｜在地區扎根的住宅建築 …… 076

1990 年代

摘要 泡沫經濟破滅與居住意識的變化 …092

年表 從過去的《建築知識》雜誌中所見到的「建築」歷史 …094

野澤正光｜樹木與工業產品與太陽能 …096

岸和郎｜透過工業產品來打造黑白風格的世界 …098

坂本一成｜透過斜面來相連的獨棟住宅 …100

內田祥哉等人｜SI－實驗集合住宅 …102

秋山東一｜木造結構板材工法所創造的新潮流 …104

難波和彥｜工業化與商品化 …106

藤森照信｜自然素材×現代住宅 …108

木原千利｜對於新日式風格的挑戰 …110

犬吠工作室（塚本由晴＋貝島桃代）｜享受與都市相連的小細節 …112

1980 年代

摘要 環境意識的高漲 …078

年表 從過去的《建築知識》雜誌中所見到的「建築」歷史 …080

降幡廣信｜以讓老民房重生計畫扎根為目標 …082

伊東豐雄｜實質性較弱的臨時住宅 …084

小玉祐一郎｜被動式太陽能住宅的原型 …086

山本理顯｜住宅多戶家庭的實踐 …088

2000 年以後

摘要 住宅的理想發展方向 …116

年表 從過去的《建築知識》雜誌中所見到的「建築」歷史 …118

三澤康彥・文子｜板材×金屬零件工法的先驅 …120

手塚貴晴・由比｜超越常識的設計的可能性 …122

竹原義二｜「不加修飾」的結構美感與材質美感 …124

遠藤政樹＋池田昌弘｜結構×設計×機能 …126

妹島和世｜立體型一室格局空間 …128

本間至｜追求既美麗又舒適的居住空間 …130

山邊豐彥＋丹吳明恭｜分析木造結構後重新構築 …132

椎名英三＋梅澤良三｜能讓後代繼承的鋼鐵住宅 …134

西方里見｜預見次世代節能標準高性能住宅的實踐 …136

伊禮智｜透過標準化來打造優質住宅 …138

重新刊載舊雜誌的內容

訪談－「增澤洵」（1989年1月號） …020

「沒有正面的家」解說：西澤文隆（1960年12月號） …034

對談：山本理顯＋黑澤隆（1996年7月號） …072

跨越「地區」這個幻想（1989年3月號） …090

木造建築很怕大地震嗎？（1995年3月號） …114

與室內裝潢融為一體的建築（2011年12月號） …140

1960

小住宅時代

小 住 宅 的 誕 生

在戰敗後的五年間，建築師與研究者試圖推動居住意識的理論面的改革，此時期可以說是助跑時期。直到住宅金融公庫法（1950）、公營住宅法（1951）、日本住宅公團法（1955）這三大戰後住宅政策都確立的50年代開始，戰後住宅發展才正式起步。

被公營住宅的標準設計〔51-C型〕所採用的DK型住宅，也被日本住宅公團承襲，鋼筋混凝土結構的中高層集合住宅成為普及全國的住宅形式。被視為三大住宅政策開端的住宅金融公庫法，是一項為了推展「透過自力建設興建自有房屋」主義的策略。在「特需景氣」這個背景下，藉由公庫融資來興建小住宅形成一股風潮，建築師們也開始積極參與計畫。小住宅競圖在《新建築》這本雜誌上引發了熱烈討論。在此競圖中，主辦單位收到了能夠引領時代的優秀提案，這項競賽也成了肩負戰後建築發展的新人們飛黃騰達的途徑。在此時期的小住宅中，大多都是以平緩山形屋頂為基礎的平房。至於，底層挑空形式的建築大約是在**吉阪隆正**設計出「自邸」（1955）和「浦邸」（1956）後開始出現，應該也有受到柯比意（Le Corbusier）的都市論的影響吧。而底層挑空形式的建築創造出以丹下健三「自邸」（1953）為首的優秀作品，並在**菊竹清訓**建造出「Sky House」（1958）後取得成果。

小 住 宅 的 最 終 目 標 與 極 限

到了50年代末期後，原本處於蜜月期的建築師與小住宅之間的關係，也開始變得很不樂觀。

八田利也[※]在1958年所發表的研究報告《小住宅萬歲》對建築界造成了很大的影響。建築師們經過摸索後，將小住宅視為通解。由於人們預見到「小住宅已經達到固定採用〔L+nB〕這種形式的目標」、「今後，小住宅會獨自發展，不需依靠建築師」、「住宅會走向大量生產型與豪華型這兩種極端」這幾點，所以人們認為在小住宅的設計上，建築師的任務已經結束了。「Sky House」的誕生與「小住宅萬歲爭論」這兩件事也顯示，建築師在小住宅設計方面，已經達到最終目標與極限。

在60年代成為主角之一的預鑄建築業界，從**大和住宅工業**的「超小型住宅」開始，許多業者搭上技術革新的趨勢，積極展開各種活動。

※磯崎新、伊藤鄭爾、川上秀光三人合作時所使用的筆名

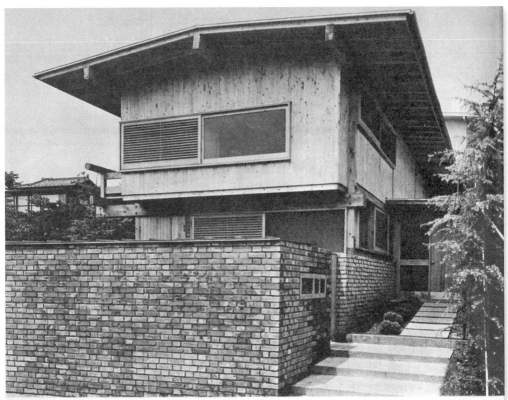

東の妻側から玄関入口をみる、手前のレンガ塀は物置をかねている

傾斜地を生かした家 東京・尾山台

設計 林　雅子
施工 菊地工務店

東南からみた全景

写真・平山忠治

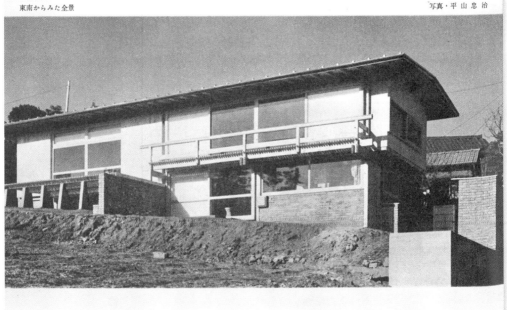

3

隨著戰後瞬息萬變的生活，住宅也持續在進步中。
創刊號的特集「當今的住宅與生活」的卷首照片採用的是，被喻為現代生活型態先驅的
林雅子所設計的「運用傾斜地來興建的住宅」── 1959年1月號。

'1959年4月號「廚房的研究」

本誌刊載作品　關於建築的事件

將烹調器具好好地收納起來吧

戰後，在變小的住宅中，我們要如何設計廚房呢？另外，我們要如何處理那些會占據很大面積的機械化調理器具呢？一邊觀察實例，一邊研究今後廚房設計的走向——❷
連載「廚房的研究」〔4月號〕

地腳螺栓×白蘿蔔＝？

內田祥哉先生的報導中刊登了一項當時的施工現場所採用的驚人方法：在澆灌混凝土前，會先將地腳螺栓刺進白蘿蔔中。
連載「公團試作：輕量鋼骨住宅的報告 其一」〔2月號〕

4月　　**3**月　　**2**月　　**1**月　　　1959 年　　1958 年以前

● 建築基準法的修正
加強防災規定。在木造住宅中，加強壁量規定，修改每單位建築面積的必要牆壁長度、骨架結構的種類、承重牆的強度。

● 公制法的實施
在選擇用來表示長度的單位時，人們廢除了過去的「尺貫法」。除了土地、建築物的標示以外，皆採用公制法（1966年4月1日起全面適用）。

◆ 菊竹清訓「Sky House」(1958)
◆ 前川國男「晴海高層公寓」(1958)
◆ 池邊陽「No.38（石津邸）」(1958)
◆ 林雅子「蓋在傾斜地上的家」(1956)
◆ 吉阪隆正「浦邸」(1956)
◆ 清家清「齋藤副教授的家」(1952)

蘇聯人所見到的日本景觀

蘇聯的建築工會代表團來到日本參訪，他們對於箱根・富士屋飯店感到很感動，看到街上充斥著小鋼珠店後，則感到很氣憤。
報告「蘇聯建築工會代表在日本見到的景象」〔3月號〕

大家準備好迎接公制法了嗎？

在即將全面實施公制法前，身為標準尺寸研究權威的池邊陽先生在本誌上進行了關於尺與公制單位的解說 第1回
連載「公制法與建築的尺寸問題」〔1月號〕

總之，全都是新的

「晴海高層公寓」是日本住宅公團初次興建的十層樓高層出租住宅，也是日本高層集合住宅的原點。我們要從技術層面來詳細解說此公寓——❶
特別報導「晴海高層公寓」〔1月號〕

'1959年1月號「晴海高層公寓」

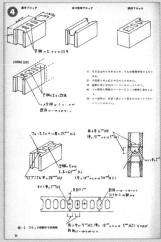

'1959 年 10 月號
「混凝土塊建築的故事」

防水秘方

把香皂加進混凝土中,會產生防水效果嗎?我們在現場向大井元雄工程師問了這個問題。他透過科學觀點來解釋清楚。他斷言:「混入香皂並非防水秘方。」
報導「鋼筋混凝土與防水」〔10月號〕

諸行無常
──混凝土塊建築故事

在這個時代,無論前往全國何處,都看得到混凝土塊(CB)建築。在《建築知識》中,我們曾數次刊登過混凝土塊結構的特集──❹
連載「混凝土塊建築的故事」〔10月號〕

便宜沒好貨

針對因政府實施的「隨便的住宅政策」而不斷興建的公共住宅,池田亮二以銳利的話鋒來深入探討其 "品質"。
報導「公寓與貧民窟之間」〔5月號〕

12月	11月	10月	9月	8月	7月	6月	5月

- 大和住宅工業「超小型住宅」
- 伊勢灣颱風(超級強颱薇拉)來襲
- 國立西洋美術館開館 ❸
- 增澤洵「Case Study House」(伊東邸)

自然災害頻發國家的宿命

根據研究報告,在伊勢灣颱風造成的損害中,住宅金融公庫的標準規格對於提昇木造住宅的技術有所貢獻,風災所造成的損害比室戶颱風時來得少。另一方面,水災所造成的損害卻相當大。此報告說明了,興建建物時,也必須考慮到水災對策。
連載「伊勢灣颱風的教訓(上)」〔11月號〕

使用鋼骨結構來興建住宅是有意義的

在富士製鐵公司所企劃的鋼骨公營住宅設計案中,廣瀬鎌二先生解說了使用鋼骨結構來興建公營住宅的意義。
報導「關於公營住宅標準設計案」〔6月號〕

時代邁向工業化

文中說明了,在想像社會與機械技術很協調的未來景象時,建築的工業化是必然的。
報導「機械化與建築」〔12月號〕

'1959 年 7 月號「國立西洋美術館的照片」

◆齋藤副教授的家〔1952年〕

構造：木造平房｜施工：中野組

清　家　清
Seike Kiyoshi

清家清〔1918─2005〕1941年畢業於東京美術大學（現在的東京藝術大學），43年畢業於東京工業大學。復員後，曾擔任東京工業大學副教授，在62年就任該校大學教授。東京工業大學名譽教授。在50年代，他藉由發表創新的小住宅，為都市住宅建立了雛形。

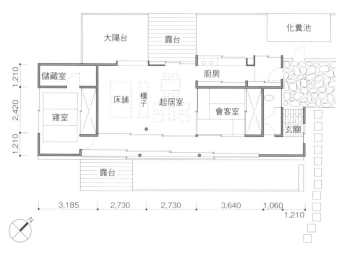

平面圖 1：200

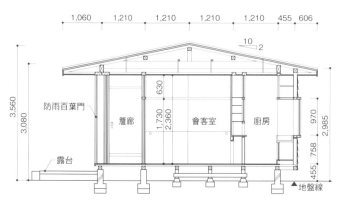

剖面圖 1：100

傳統與現代主義的融合

二次大戰剛結束後，人們所面臨的課題為在建築資源不足的情況下，要如何呈現近代建築的造型。在這種狀態下，清家先生在以日本為根基的「現代主義」中，為住宅建立了一項雛形。

「齋藤副教授的家」是清家先生初期的名作。藉由在骨架結構上下工夫，採用橫樑較少的構造，就能使住宅具備平緩地持續與外部空間相連這項特徵。這棟小住宅的總建築面積為將近18坪。

完工時，由於屋主的家庭成員為屋主夫婦與兩名孩子，所以我們把將來會在北側增建當作前提，省略了浴室。藉由只把西側的寢室當成具備獨立性的個人房，就能以客廳為中心，打造出寬敞的共用空間。平坦天花板、設置了活動式榻榻米的平坦地板等，很類似密斯·凡德羅（Ludwig Mies van der Rohe）所提倡的通用空間（Universal space）。用來區隔簷廊與外部空間的門窗隔扇，採用的是玻璃門與附有百葉門的防雨板。在南側設置露台，以呈現出與庭院相連的感覺。令人遺憾的是，此住宅已在近年遭到拆除。不過，融合了日式感性與現代主義的清家設計風格還是會被視為現代住宅設計觀點的起源，持續傳承下去。

在《建築知識》1962年11月號的特集「讀者所挑選的作家與作品（第3回）」中，我們介紹了以混凝土塊結構為主的住宅（第1回為吉田五十八先生、第2回為池邊陽先生）。在83年7月號的300號紀念特集「被視為原點的設計精神」中，刊登了本誌毅然決然在清家先生自宅進行的「關於清家自宅的訪談」。在「我的草稿畫法」（76年11月號）中，我們刊登了許多幅珍貴的素描。

照片上：根據建地坡度，西北側部分會因為懸挑設計而輕輕地突出至空中。
照片下：貼在天花板上的「銀揉」和紙會因為南側露台所反射進來的光線而發光。
（資料提供：DESIGN SYSTEM公司、攝影：平山忠治）

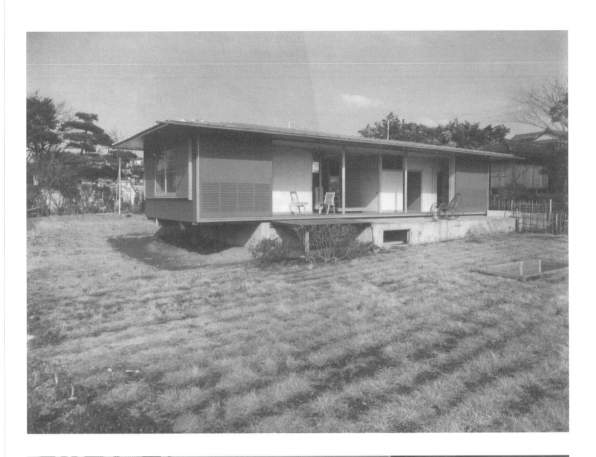

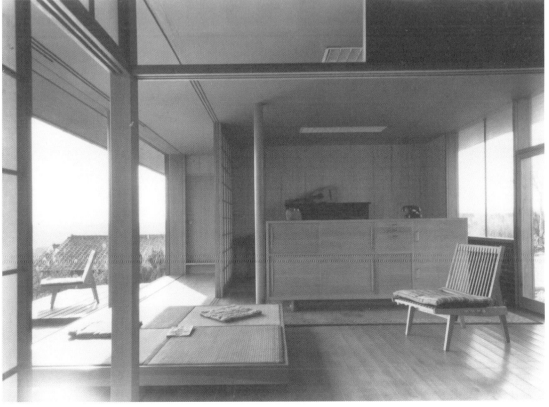

◆ 浦邸〔1956年〕

構造：鋼筋混凝土結構的兩層樓建築｜施工：橫田建設

吉阪隆正
Yoshizaka Takamasa

吉阪隆正〔1917-1980〕1941年畢業於早稻田大學理工學院建築系。在50年，以法國政府公費留學生的身分前往法國，在勒‧柯比意（Le Corbusier）門下學習兩年。在54年設立吉阪研究室（在64年改名為U研究室）。他提出了「不連續的統一體」這項觀點，內容為讓各自具備特色的「個體」一邊保持獨立性，一邊聚集起來。此觀點對建築與都市計畫的應有狀態產生了影響。

2,175　6,900
3,450　3,450　30
800 785
起居室
800 785
起居室
785 785
6,900
飯廳
廚房
785 785
17,790
玄關
大廳
3,090
浴室
兒童房
785 785
7,800
寢室
兒童房
785 1,600
3,900　3,900
7,800　1,275

N

2樓平面圖 1：200

名為「人工地盤」的提案

吉阪先生受到柯比意的都市設計理論很大的影響，並在1955年，根據「人工地盤※」的概念，在東京‧新宿區百人町興建自宅。「浦邸」是他繼自宅之後的嘗試，而且是興建在人工地盤上的底層挑空建築。這兩個作品都是菊竹清訓的「Sky House」的先驅。

他透過了底層挑空設計將劃分為共用空間與私人空間的兩個正方形平面區域抬起來。清晰的光線會透過依照模矩（Modular）來切割的壓克力板照進用來連接這兩個區域的樓梯間以及大廳。底層挑空部分不僅能當作停車場，也能當作孩子的遊玩場所，讓孩子進行各種戶外活動。受到柯比意那種使用清水混凝土的粗獷雕塑表現手法的影響，吉阪先生獨特的厚重混凝土表現手法相當強而有力。完工後，通道旁的雪松雖然因為道路拓寬工程而遭到砍伐，但仍回到樹木生長茂盛前的完工時的狀態。此處被指定登錄為有形文化遺產後，現在能夠看到經過徹底整修的模樣。

由於當時人們尚未在住宅設計中引進「都市」這項問題意識，所以名為「人工地盤」的提案成為了後來的都市住宅構想的起源。

吉阪先生與屋主浦太郎先生在巴黎相識。浦先生一邊觀賞勒‧柯比意的瑞士館，一邊委託吉阪先生幫他設計自宅。吉阪先生想出了由2個正方形所組成的設計方案，並藉由採用人工地盤的底層挑空設計來使建地產生開放感。在展開社區營造工作時，他設計了這個能夠發揮公共作用的住宅。

——齊藤祐子（網站負責人‧前U研究室）

※ 基礎建設有經過整修的永久性土地，構造為鋼筋混凝土結構。

照片：在西側的外觀部分，通道空間現在已經因為道路拓寬工程而變成道路的一部分。
（攝影：北田英治）

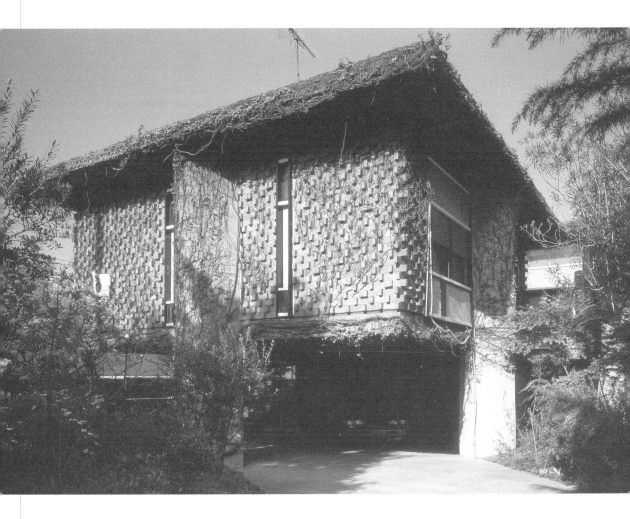

出自 1963 年 4 月號「讀者所挑選的作家與作品⑤　吉阪隆正與其建築論」

◆ 蓋在傾斜地上的家 〔1956年〕

構造：木造結構的兩層樓建築｜施工：菊地工務店

林 雅 子
Hayashi Masako

林雅子〔1928─2001〕1951年畢業於日本女子大學家政學院生活藝術系住宅組後，師事於清家清。58年與中原暢子、山田初江一起設立「林・山田・中原設計同人」。透過一連串的住宅作品，她在81年成為第一位獲得建築學會獎的女性。其設計活動的主軸為既現代又易於居住的住宅。

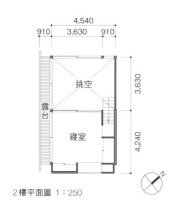

2樓平面圖 1：250

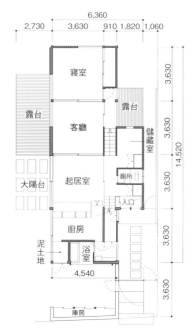

1樓平面圖 1：250

居住舒適度與現代生活型態

林女士認為建築的本質在於住宅，她親自設計過許多個人委託的獨棟住宅。林女士所設計的新式住宅皆有考量到家庭生活，這種空間既簡約又易於居住，同時也能呈現出現代風格。在清一色是男性的建築設計界中林女士確實地累積著實績。

「蓋在傾斜地上的家」是一棟兩層樓的木造住宅，總建築面積為28坪。建地朝東傾斜，高低差約為3.5m。她活用了自然的傾斜地形，在住宅內打造出三種不同高度的地板。她把建地較低的部分蓋成兩層樓，斜度平緩的山形屋頂會平整地覆蓋所有部分。1樓的入口、走廊、起居室、廚房等處的混凝土地板上有鋪設瀝青瓦。更高一層的部分為鋪設了榻榻米的寢室與客廳。二樓的寢室會透過挑空來和起居室相連。此住宅也成為了後續打造出許多名作，為住宅史增色的這位女性建築師的起點。

在住宅邁向工業化發展的時代中，林女士那種以各種住戶的生活為主軸的住宅，宛如像是在抗拒潮流。即使沒有搭上日本住宅史的主流趨勢，林女士的住宅還是持續不斷地傳承至現代。

「蓋在傾斜地上的家」的照片曾刊登在《建築知識》創刊號（1959年1月）的卷首。本誌透過剛與雅子女士結婚的林昌二先生的風趣介紹與帶有插圖的設計圖等方式，簡單易懂地說明了近代的生活與住宅。把地整平之後再興建住宅，很沒有意思。要是能夠巧妙地運用傾斜地形來興建住宅，蓋出來的家也許反而會比蓋在平坦地面上來得好。昌二先生說明，這種想法就是這項住宅計畫的基礎。

照片：前方為寢室。起居室與廚房等生活區域位在裡面的南側。
（資料提供：白井克典設計事務所、攝影：平山忠治）

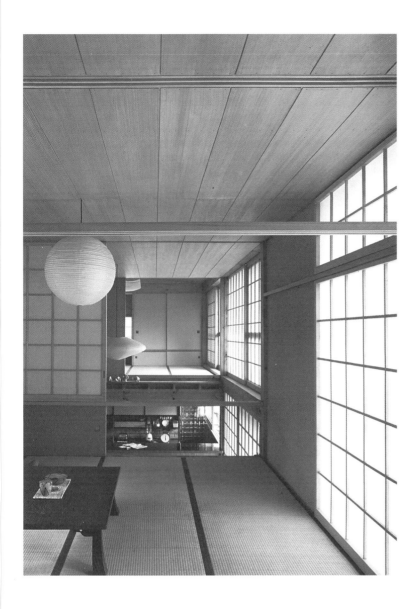

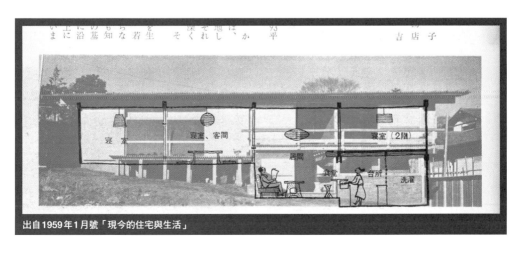

出自1959年1月號「現今的住宅與生活」

◆ No.38 （石津邸）〔1958年〕

構造：鋼筋混凝土結構的兩層樓建築 | 施工：白石建設

2樓平面圖 1：200

1樓平面圖 1：200

N

池 邊 陽
Ikebe Kiyoshi

池邊陽〔1920—1979〕1942年畢業於東京帝國大學工學院建築系後，就讀同大學的研究所。44年進入坂倉建築研究所，從46年開始在東京大學執教。他在50年發表了追求住宅合理性的「最低限度的立體住宅」，透過建築來體現住宅中的機能主義理論。另外，他在55年創立「標準尺寸研究會」，積極地從事標準尺寸的研究。

箱型建築、標準尺寸

池邊先生在戰後致力於「住宅的工業化」與「組合式設計」，本身也設計過許多住宅。

「石津邸」與增澤洵的「伊東邸」一樣，都是被創造出來的「Case Study House」之一〔參閱P18〕。屋主是創立了「VAN」，並將「IVY LOOK風格」引進日本的流行界先驅・石津謙介。另外，由於此住宅是池邊先生在戰後所探究的實驗住宅「住宅編號系列」的第18號作品，所以也被稱為「No.38」。

雖然外觀是由清水混凝土、鋼製窗框、玻璃等所構成的簡單箱型，但他在內部設置臺階，打造出富有變化的空間結構，將來也能應付兒童房等處的增建。他的設計採用環抱中庭的L字形格局，雖然密度很高，但能將自然環境融入住宅，提供了都市型住宅的一種典範。在設計者所呈現的簡約清爽箱型建築中，只要加上住戶的獨特生活痕跡後，就能完成這棟50年代的知名住宅。之後，由宮脇檀負責2樓大陽台的增建等工程。

許多最低限度住宅都興建於50年代。後來，設計「箱之家」系列的難波和彥等人參照了箱型建築與標準尺寸的設計觀點，使其在現代發揮作用。

在《建築知識》1962年9月號的特集「讀者所挑選的作家與作品（第2回）・池邊陽與標準尺寸」當中，詳細地刊登了在66年全面實施的公制法，以及身為標準尺寸權威的池邊陽的作品實例與解說。文中說明了，雖然日本原本就有名為「尺寸」的標準尺寸，但藉由使用重新統一的尺寸（module），就能讓建築與工業密切地結合。

リーフ（葉）について

開口部分のデザインは、その内部空間への影響、工業化のエレメントとしての意味、などの点で、住居としても、又モデュールの立場からも、非常に重要である。

研究室の開口部デザインの一つの特徴は、フィックスのガラスの鏡像

住居　No. 38　居間。

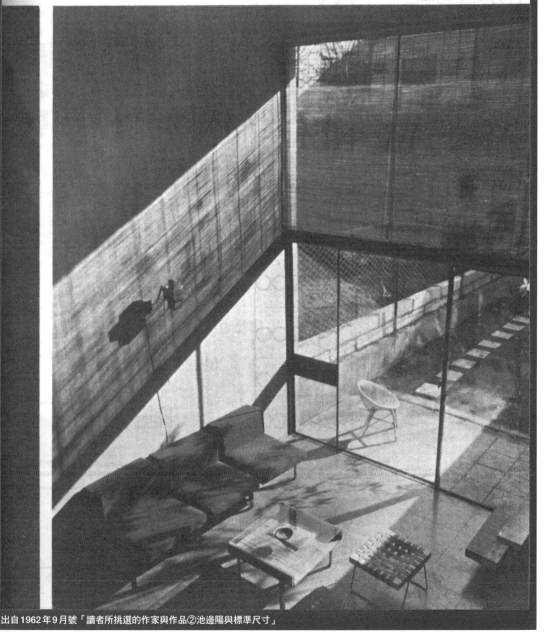

出自 1962 年 9 月號「讀者所挑選的作家與作品②池邊陽與標準尺寸」

◆ Sky House 〔1958年〕

構造：鋼筋混凝土結構的兩層樓建築｜施工：白石建設

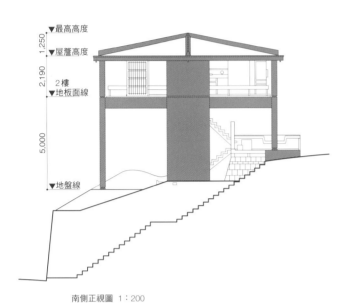

南側正視圖 1：200

2樓平面圖 1：200

在《建築知識》1979年2月號的創刊20週年特集「20年20人的詳細圖 II」中，鈴木恂先生以「被混凝土的可能性迷住」為題，向雜誌投稿了一篇關於「Sky House」的文章。他在文中提到「Sky House給了我們啟示，讓我們了解到混凝土的世界中還有許多可能性」。

照片：每邊約為10m的正方形一室格局空間被牆柱撐到空中。結構雖然簡單，但沒有朝向水平方向延伸，而是創造出一個獨立空間。
（攝影：川澄建築攝影事務所）

菊竹清訓
Kikutake Kiyonori

菊竹清訓〔1928－2011〕1950年畢業於早稻田大學理工學院建築系後，在同年進入竹中工務店就職。曾任職於村野・森建築設計事務所，在53年設立菊竹清訓建築設計事務所。他是代謝派集團的主要成員，設計過島根縣立博物館（59年）、出雲大社廳舍（63年）、久留米市民會館（69年）等許多公共建築。

代謝派建築

代謝派（新陳代謝理論）集團是1960年代的建築運動的主流。身為該集團主要成員的菊竹先生，從青年時期就開始設計「出雲大社廳舍」（1963）等，在建築史上留名的建築物。

「Sky House」是個實踐了代謝派理論的出色例子，也是戰後住宅史的金字塔之一。如同字面上的意思，「Sky House」就是將每邊約為10m的正方形平面的鋼筋混凝土箱型結構，以四根牆柱高高地撐在空中的建築。屋頂為雙曲拋物面薄殼結構。正方形平面所在的一室格局空間是以夫婦作為單位的「空間裝置」，浴室・廚房・收納空間這三個被稱為Move Net的「生活裝置」組合在此處。依照會持續變化的住宅機能，Move Net能夠移動・更換。同樣被當成Move Net的兒童房，也被懸掛在底層挑空部分。這種觀點顛覆了中央核心（註：廚房、浴室等用水處叫做設備核心。設備核心聚集在住宅正中央的形式就叫做中央核心）的概念，朝著上下方向來增建的設計也很嶄新。完工後，隨著周遭環境的劇烈變化，住宅也反覆變形（metamorphose），底層挑空部分現在已經變成起居室。

為了因應小家庭化這種生活型態的變化，此住宅成為了能夠呈現出新的理想家庭狀態的住宅原型之一。

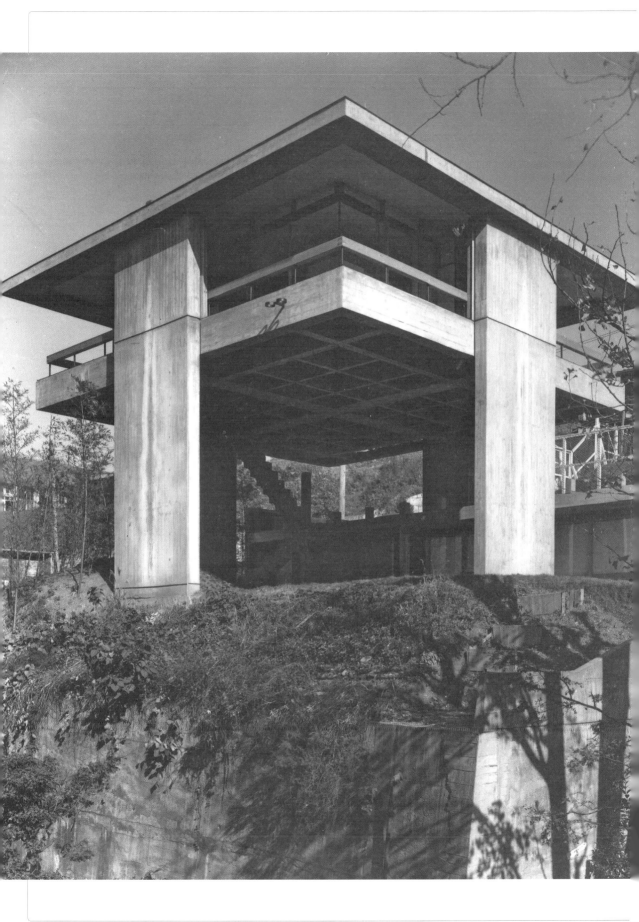

◆ Case Study House（伊東邸）〔1959年〕
構造：鋼筋混凝土結構＋木造結構的兩層樓建築｜施工：白石建設

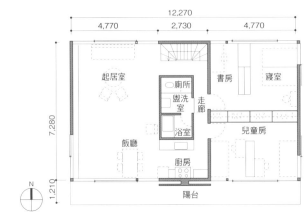

12,270
4,770　2,730　4,770

起居室　　廁所　書房　寢室
盥洗室
走廊
浴室　　兒童房
飯廳
廚房
陽台

7.280

1.210

N

2樓平面圖 1：200

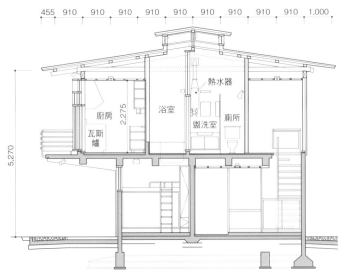

455　910　910　910　910　910　910　910　910　910　1,000

熱水器
廚房　浴室　廁所
瓦斯爐　　盥洗室

2.275

5.270

剖面圖 1：200

在1989年1月號的特集「住宅的50年代」中，增澤先生與同為50年代的代表性住宅設計師的池邊陽先生、清家清先生、廣瀨鎌二先生一起登場，談論了「對於規格尺寸的堅持」等話題。雖然是自吹自擂，但「住宅的50年代」是《建築知識》的著名特集，至今仍被讀者們持續流傳下去。

照片上：基於「將來會增建」的考量而採用的底層挑空設計，能夠發揮「遮蔽來自道路方向的視線」的作用。
照片下：藉由採用增澤先生畢生持續追求的核心系統，來簡化起居室部分。
（資料提供：增澤建築設計事務所、攝影：川澄明男）

增　澤　洵
Masuzawa Makoto

增澤洵〔1925－1990〕1947年畢業於東京帝國大學工學院建築系後，進入雷蒙德建築設計事務所，師事於安東尼・雷蒙德（Antonin Raymond）。在56年設立增澤建築設計事務所。其自宅同時也是「最低限度住宅」（52年），則成為採用日本木造建築手法的現代主義住宅的典型之一。他在78年，以成城學園內的建築作品群，獲得了日本建築學會作品獎。

底層挑空建築與核心

增澤先生是一位以住宅的合理化・簡單化為目標的建築師。在他的作品當中最知名的「最低限度住宅」，雖然是個總建築面積15坪的小住宅，但將生活中必要的要素都整合在小而美的空間內，可謂是個既簡約又現代的住宅設計。

「伊東邸」以美國的「Case Study House」為原型，是《現代生活》雜誌的編輯部所企劃的住宅。設計費由編輯部負擔，施工費則由屋主負擔。屋主因為「家庭成員沒有橫跨三代，能夠實現現代生活」這項條件而被選中，建築師也是由編輯所決定。池邊陽、大高正人、增澤洵這三人各蓋了一棟住宅。增澤先生採用的手法為，在鋼筋混凝土結構的底層挑空建築上興建木造建築。這種手法承襲自他的師父雷蒙德。藉由讓「被視為核心的設備系統」與建築結構分離，並讓廚房、浴室等建築物的核心部分集中起來，就能使動線變得單純、合理。

透過核心系統（core system，一種建築結構），其他部分的構造會變得簡單，並能打造出通用空間。這種透過最低限度的空間來確保高度住宅舒適性的觀點，也對現代的建築師產生影響。此住宅與「擁有核心系統的H氏邸」（1953）都是很適合用來點綴50年代末期的作品。

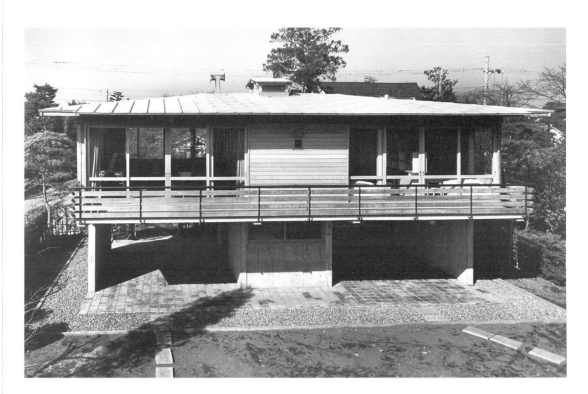

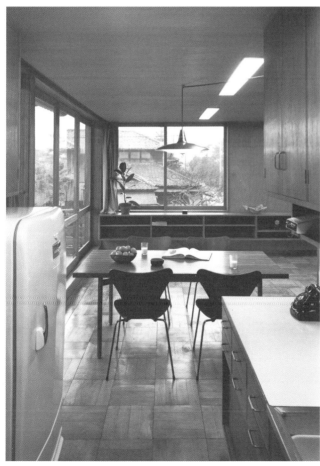

特集インタビュー……[二]……【聞き手】内田祥士

増沢洵

"H氏の住い"をつくるとき、柱の一本もない家にしようと思った」

●増沢洵の図面には、現場のリアリティとアトリエの感性が織り合わされている。それは、増沢が鹿島建設とA・レーモンドのアトリエを経て独立したという出自によるものだ。ギリギリの規格寸法にこだわった自邸『最小限住居』、敷地全体に屋根を架けるというイメージの「コアのあるH氏の住い」、この二つの'50年代の代表作を中心に、当時を語ってくれた。

●鹿島からレーモンドへ

内田 H邸もご自邸も、レーモンドの事務所におられた時代に手掛けられたのですか。

増沢 そうですね、昭和26〜28年ぐらいです。

内田 その前は鹿島建設で設計をやっておられましたね。

増沢 私は22年の9月に大学を卒業しているんです。新卒で入ったんですが、しょっぱなから現場でしたね。その現場が、今はもう無いですが、前の煉瓦造りの最高裁判所の改造だったんです。

鹿島としては、これはとにかく立派に仕上げなくてはいけないっていうことで、選り抜きの主任さんを向けたわけ。スタッフは、将来鹿島に役立ってくれるだろうという人に目星を付けて派遣したんでしょうね。随分それらしい人がいましたね。そういうスタッフで構成して、主任さんもやっぱり鹿島の切り札みたいな人が来たわけですよ。そうすると、やっぱりそういう雰囲気に僕はなかなかなじめない。設計を勉強したいという人もいたけど、同じようにやめた人も多いんじゃないですかね。

内田 増沢さんはおやめになる前に、現場から設計部へ移られてますね。

増沢 現場を2年くらいやってからですね。その間は二十分の一を見ながら現寸を描くというようなことが多かったですね。それで設計部に行くと、やっぱり、あいつは現場にいたからって、また現寸を描かされるんですよ。2年現場にいて、工事の区切りがちょうどついたときに、設計部に回してくれませんかと言って設計に行ったわけ。それで1年ちょっといたんですが、その時にレーモンドが設計した日本楽器の建物を鹿島がとった(★1)。それで設計図の手伝いに鹿島から人を出すという話があったんです。設計部の中

★1 日本楽器山葉ホール(東京・銀座一九五〇年)。

增澤洵先生在興建自宅「最低限度住宅」(1952年)時,向當時剛成立的住宅金融公庫申請融資,並思考要如何在融資額度內提供建築費用。在使用最低限度的空間的同時,他也嘗試以低成本住宅為目標。對於年輕建築師而言,小住宅興建熱潮是個能讓自己增加工作量的絕佳機會。

■刊登期數
1989年1月號

■特集
住宅的「50年代」

■報導
〔増澤洵〕訪談

言っているけれども、希望する者はいるかっ
て言うんで、僕は立候補したわけです。

内田 鹿島の図面とレーモンドの図面という
のはどんな風に違うものなんですか。

増澤 鹿島ではA1サイズの図面を一日一人
一枚描くと、一人前と評価されていたみたい
ですね。でも一日一枚っていうのはなかなか
描けないですよ。一日一枚描くには、やっ
ぱり、はしょるとはいえないとかね。それに対してレ
ーモンド事務所は、図面を描き上げるスピー
ドに関しては何も言わないんですよ。だか
ら、一人がその大きさの図面を仕上げるのに
一週間位かけてたんじゃないですかね。だか
らそれなりの密度が出るわけね。だか
やはりそういう図面の密度っていうのが
違ってましたね。一日一枚描くには、要する
に平面も断面も、あまりゾウモツ（見えない
部分）は描かないんですよね。断面だと、ゾ
ウモツなんかは描かない。骨組の外形線が
あって、それに仕上げの線を描くと、なんか
間が抜けちゃうわけね。だから仕上げの線を
濃く描いてアクセントをつける。それでどっ
ちかというと、ショードローイングに近いよ
うな図面になってくるわけね。

レーモンド事務所の図面は一週間かけます
からね。そうすると何でも克明に描くわけで
すよ。だから、その辺が違ったような気がし
ますね。

内田 当時、レーモンド事務所には、所員は
何人ぐらいいたんですか。

増澤 はっきり憶えていませんけれども、10
数人位だったでしょうかね。僕と同じように
出向型の人間が多かったですね。清水とか竹
中とかから、何人か来てましたね。で、その
人たちがレーモンド事務所の設計の、中心で
もないけれど、主要な部分を担ってましたね。
そういう出向してきた人たちが、どういう
図面を描いたかっていうのは憶えていないん

●レーモンド事務所時代

内田 レーモンド事務所時代のことを少しお
聞かせいただけますか。

増澤 昭和25年の夏か秋に出向として行っ
て、リーダーズダイジェスト（★2）の時には
現場にもいたんですよ。あれは竹中で
しょ。で、竹中の現場事務所と並んでレーモ
ンド事務所の現場の事務所があり、そ
れとまた別にもうひとつ現場事務所があっ
て、そこにレーモンド事務所があったわけで
す。おやじ（レーモンド）はその頃、パレスホ
テルに泊まっていて、そこから通って来るわ
けです。

内田 当時のレーモンド事務所というのは、
比較的大きな建物を建てていたという印象が
あるんですが。

増澤 そうですね。それでね、リーダーズダ
イジェストができたでしょ。で次がアメリカ
大使館のペリーハウス（★3）で、その現場の
敷地の中に現場小屋を建てて、そこをレーモ
ンド事務所が使っていたんですよ。
それで、あれはちょっと大きかったんで、
あの敷地の中に事務所とおやじのアトリエと
宿舎もできたんですね。そこには1年ぐらい
いたんじゃないですかね。それは大きな事務
所でしたね。

内田 ペリーハウスは共同住宅ですね。

増澤 はい。

内田 すると、増澤さんがレーモンド事務所
時代に独立住宅をおやりになったことは。

増澤 今の渋谷の上通りに恵比寿に抜ける道
がありますよね。そこに建っている森村邸と
いうのをやったことあるんですよ。それから
ソロモン邸（★4）というのを担当しました
ね。

内田 そうすると、ご自邸を設計されるとき
に、大きなものと住宅と、両方を仕事として
既にやっておられた―。

増澤 でも僕は、住宅は余り多くなかったで
すね。住宅ではその他に、PS板を使った、
実験住宅という試作住宅というか、そうい
う小さな住宅（★5）があるんですけど、それ
なんかは、ちょっと図面を描いたことがある
んですけどね。でも、レーモンド事務所では
ちゃんとした住宅ってあまりやったことがな
いんですよ。
その当時のレーモンド事務所の住宅は、ヒ
ルレー邸とかいろいろあるんですけど、プラ
ンが非常にオーソドックスなんですよ。断面
は和小屋で、寄せ棟というういんですかね。いわ
ゆる外国風の家なんですけど。
僕は、目黒のセントアンセルモチャーチ
（★6）とか八幡製鉄の体育館とか、比較的規
模の大きいものをやっていたんです。規模が
大きいものをやるのに1年とか2年とかかる
んですよ。だから、あんまり他の仕事に手を
出せないんですよ。そうすると、やっぱり、
大きな仕事以外にも、自宅なんかつくる時
に、自分を試してみよう、なんて気持ちにな
るわけですよ。

内田 事務所では、レーモンドがある程度ス
ケッチを描いて、それを所員がまとめてい
く、というようなやり方だったんですか。

増澤 一般の仕事はそうですね。でもそうい
う場合と、アメリカの事務所からスケッチが
来る場合があるんですよね。おやじは、どっ
ちかというと図面を描いた人だと思うけど、
自分のスケッチは、こうだよって言って、そ
のまま拡大してできるようなスケッチは、あ
んまりくれなかったですね。製図用紙の端っ
こに、こう、ちょこちょこっと描くんですよ
ね。それを所員に渡すんですけど、間違って
いて、無くしてしまったりするとあとで困るんです
（笑）。

ですけどね。やはりそれなりにレーモンドの
影響を受けて、施工会社の設計部の図面より
は丁寧に描いてたんじゃないですかね。

▲A・レーモンド「麻布の家」。

★2 一九四九年竣工。東京・千代田区。
★3 一九五一年竣工。東京・赤坂。
★4 一九五二年竣工。東京・目黒。
★5 P・Sプレファブ住宅（一九五三年）。
★6 一九五四年竣工。東京・目黒。

◆ 超小型住宅〔1959年〕

構造：輕量鋼骨結構平房｜施工：大和住宅工業

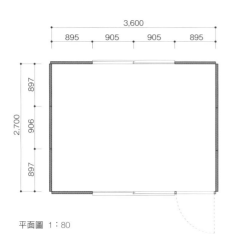

平面圖 1：80

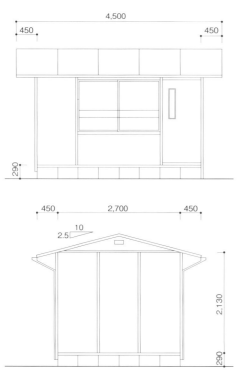

正視圖 1：80

「超小型住宅」發售8年後，《建築知識》1967年12月號的特集「預鑄建築分析」中介紹了代表性的預鑄建築。當時，預鑄建築的種類很多，根據66年度的統計，在約80萬戶住宅中，有4萬戶為預鑄建築（比例為二十分之一）。

※ 僅限於在防火・準防火地區以外進行增建・改建・遷移，且總建築面積≦10㎡的情況。

照片：發售當時的超小型住宅。「型錄」的存在也是一種住宅商品化的象徵。
（資料提供：大和住宅工業）

大和住宅工業
Daiwa House Industry co.,Ltd.

大和住宅工業 創立於1955年。在59年推出被視為預鑄建築（工業化住宅）原點的超小型住宅（midget house）。在62年與住友銀行（現在的三井住友銀行）一起發展被視為房貸先驅的「住宅服務計畫」。身為住宅建商的先驅者，該公司持續不斷地研發出引領時代的新商品。

預鑄建築的原點

該公司在迎接戰後的嬰兒潮時，透過「在廂房興建兒童的讀書室」這個想法創造出了「超小型住宅」。

1959年發售的「Midget」帶有「小矮人」或「超小型」的意思。在3坪大的建地上，只要有四名技師，花費三小時就能蓋出這種預鑄建築。「M-59-1型」（約3坪）需要118000日圓，「M-59-2型」（約2.25坪）則需要108000日圓。在底部橫木上鋪設約40個混凝土塊，建造輕量的鋼骨柱子，然後透過硬質纖維板來連接這些柱子。在硬質纖維板內側貼上鍍鋅鐵板來補強，就能製作出屋頂，天花板和地板也使用嵌板。當建地在3坪以下時，不需要提出建築確認申請※。

當時，在民眾之間，「國民車、室內冷氣機、超小型住宅」取代了「電視、洗衣機、冰箱」，成為新的三種神器。此商品在全國二十七間百貨公司內展售，也出現了「在百貨公司內販售的建築商品」這種廣告詞。在兩個月內，賣出了約800戶。住宅不是「承包」，而是變成「商品」，這一點也可以說是顛覆了住宅建設的常識。

因應顧客的要求，「超小型住宅」後來也加上了廁所或廚房，持續進化為正式的預鑄建築。

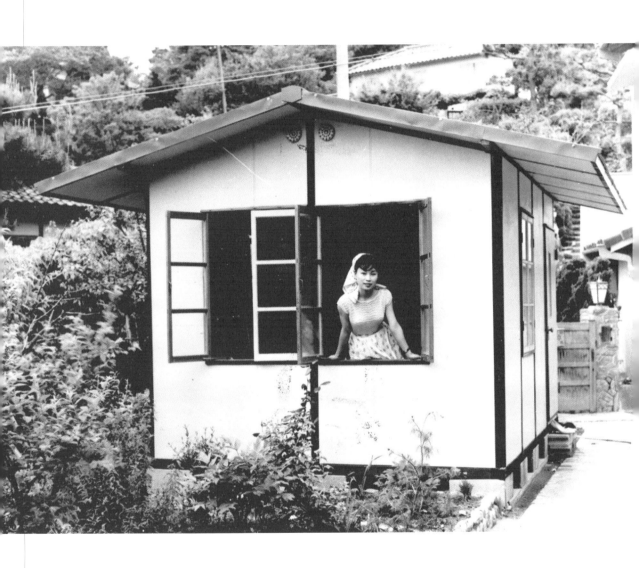

◆晴海高層公寓〔1958年〕

構造：鋼筋混凝土結構的10層樓建築｜施工：清水建設

前川國男
Maekawa Kunio

前川國男〔1905─1986〕1928年畢業於東京帝國大學工學院建築系後便前往法國，在勒‧柯比意的工作室學習。回國後進入雷蒙德建築設計事務所。在35年設立前川國男建築設計事務所。他是日本現代主義建築的先驅，在日本介紹歐洲的近代建築。他的弟子包含了丹下健三、大高正人、木村俊彥等人。

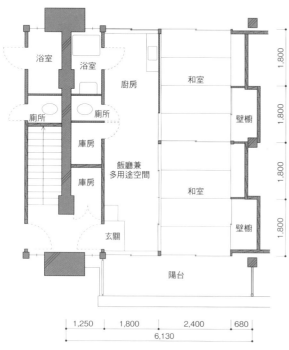

浴室　浴室
廚房　和室
廁所　廁所　壁櫥
庫房
庫房　飯廳兼多用途空間　和室
玄關　壁櫥
陽台

1,800
1,800
1,800
1,800

1,250　1,800　2,400　680
6,130

住宅的平面圖　1：120

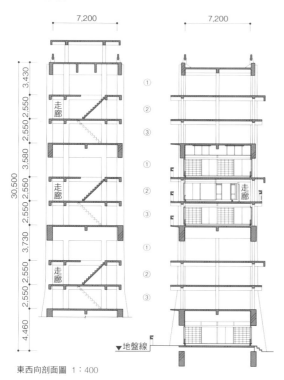

7,200　7,200

3,430
2,550 2,550
走廊　①②③
3,580
2,550 2,550
走廊　①②③　走廊
3,730
2,550 2,550
走廊　①②③
4,460

30,500

▼地盤線

東西向剖面圖　1：400

把①非走廊層（上層）、②走廊層、②非走廊層（下層）這二層當成　組，然後再把二組疊起來，就能組成晴海高層公寓。

照片上：以3層6戶為1單位的巨大構造。
照片下：榻榻米的大小（900×2400mm）採用的是，長邊比一般類型來得長的獨特尺寸。
（資料提供：前川建築設計事務所、攝影：二川幸夫）

日本版馬賽公寓

如果沒有前川先生，我們所看到的日本應該會與現在截然不同吧。

「晴海高層公寓」是日本住宅公團首次興建的10層樓高樓出租住宅，此作品也可以說是日本高層集合住宅的原點。此住宅與「普雷摩斯」並列為前川先生對於技術性方法（Technical Approach）的實踐例子之一。他繼承了在柯比意門下學到的「最低限度住宅」與「馬賽公寓」的理念，並付予實踐。在面對鬆軟的填海地這種地理條件時，他選用以3層6戶為單位的巨大建築物。另外，這也是公團初次採用電梯。他採取每隔三層才讓電梯停止，透過樓梯來通往上下樓層的跳躍式設計。每隔三層就設置了寬度約2m的通道，企圖將此處打造成人們相遇的場所。每戶的平面配置圖皆如同日本農家般的田字形，玄關、飯廳、廚房被整合在一起，與起居室部分區隔開來。此住宅也藉由西式馬桶、浴室、不鏽鋼水槽、轉接式電話等最新的設備，成為大眾談論的話題。前川先生致力於建築技術的近代化、耐震化、適應高溫潮溼的環境等問題，畢生持續追求日本獨有的近代建築，對日本的近代建築產生很大影響。

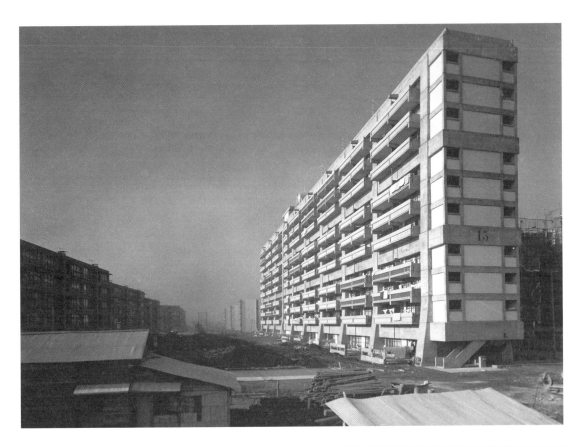

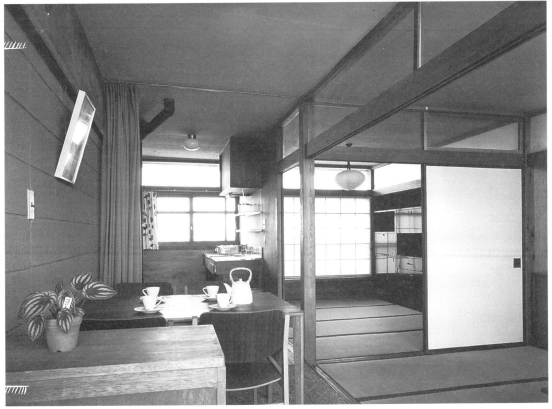

1960 年代

建築界的黃金期

都 市 型 住 宅 與 新 技 術

對於土木・建築界來說，被稱為「黃金的60年代」的高度經濟成長期，是個發展迅速的年代。此時代是技術革新的時代，人們高聲宣揚「都市時代」的到來。在住宅領域，人們開始發展以下各種主題：①工業化與商品化、②新材料與新技術的研究、③都市與建築、④民房風格設計與新和風、⑤風土與住宅、⑥藝術風格的住宅等。

能夠象徵此時代的建築界的是，試圖規劃・設計都市本身的代謝派建築運動。「世界設計會議」聚集了來自世界各地的知名設計師與建築師。代謝派集團趁著此機會而誕生，並一下子就成為時代的寵兒。相當於他們前輩的丹下健三所提出的「東京計畫1960」是個與都市時代的開端很相稱的計畫案。雖然許多代謝派建築都在計畫案中告終，但卻對各種集合型態與都市型住宅的提案產生了影響。**東孝光**堅持住在都市，並提出超狹小住宅，其自宅「塔之家」（1966）就是此時代的象徵性存在。另一方面，中庭式建築則是，以關西為根據地的建築師發揮關西地區傳統而設計出來的都市型住宅。

在人們高呼技術革新的情況下，**廣瀨鎌二**著眼於比鋼筋混凝土較晚應用在建築領域上的鐵，研究了一連串的鋼骨結構住宅，身為建築材料學者的**飯塚五郎藏**也嘗試挑戰鋼骨與拼接板。兩人的嘗試都不僅是在研究新技術，也可以說是對於著重預鑄工法的工業化的開創性嘗試。

都 市 化 與 民 房

日本住宅公團從這個時期開始在郊區興建了一連串的新市鎮。「開發與保存」和全國的都市化現象同時成為浮上檯面的重要課題。另一方面，由於人們懷念逐漸消失的風景，所以開始重視「風土與民房」。攝影師二川幸夫與建築史學家伊藤鄭爾合作，在各地探究忽然消失的民房。攝影集《日本民房》獲得了每日出版文化獎，伊藤先生為該書撰寫的解說文則被彙整成名著《民房存活下來了》。另外，與吉田五十八的茶室型建築相抗衡而出現的則是**白井晟一**的和風世界。白井先生以會讓人聯想到西歐羅馬式風格的厚重風格而出名，他所追求的獨特和風設計帶有強而有力的「繩文式」外形。

在「小住宅萬歲」爭論之後，**篠原一男**引發研究住宅作品的建築師們的巨大迴響。他從追求日式美感著手，藉由「白色之家」（1966）達到一個顛峰，之後為了追求更高次元的藝術性，開始將研究目標轉移到象徵性空間上。在這個以「近代生活」與「近代家庭」為主題而持續進步的住宅設計的世界中，出現了把「藝術性」與「空間性」當做主題的建築師。

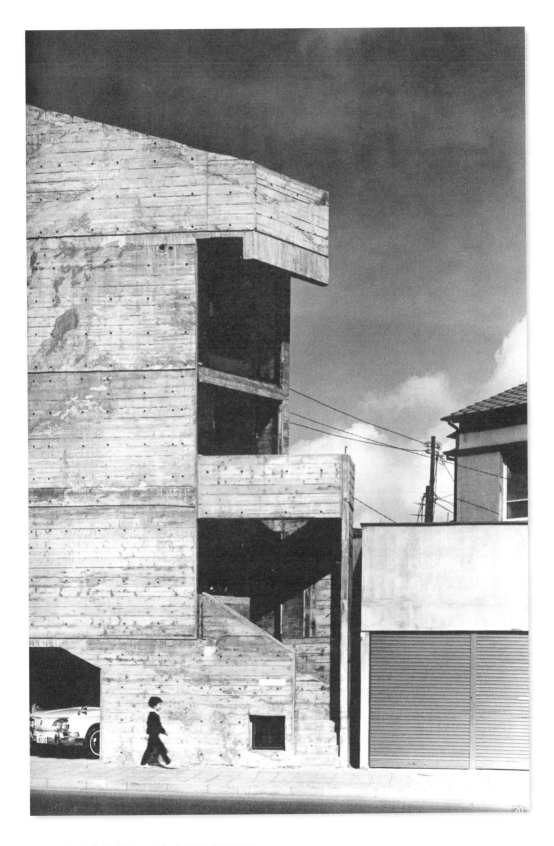

這棟屹立在都市中的建築，宛如在俯視成群屋瓦。
現在，東孝光的「塔之家」已經被高樓大廈所包圍。
不過，這棟代表60年代的住宅，現在仍是聲名大噪的知名建築 —— 1968年4月號

'61年12月號「住宅內的車庫」

本誌刊載作品　關於建築的事件

想要舒服地看電視是件難事

當時，電視普及率突破了80%。隨著高層建築物的增加，社區的電視天線接收系統明顯成為了問題，於是人們提出關於大樓的共同天線設備的建議。

特集「大樓的共同天線設備」〔3月號〕

新幹線是什麼？

報導中提到了關於東京奧運開幕的通車前的新幹線相關設施。雖然內容主要都是橋樑與隧道等土木領域，但看得出報導很關注新幹線。

連載「東京奧運設施探訪」〔5月號〕

只要有車，就需要車庫

隨著汽車的普及，車庫的需求也增加了。文中說明了車庫的設計方法。由於道路交通法經過修訂後，全面禁止路邊停車，所以開車族必須準備汽車車庫。

1963 年
- 新住宅市區開發法的實施
 此法條的制訂目的在於為了建設包含土地徵收在內的大規模住宅區。如此一來，除了居民生活所必要的設施以外，也能設置「特殊業務地區」，並招攬人們在此設立大學。
- 預鑄建築協會成立
- 建築基準法的修正
 廢除31m的高度限制，採用「容積地區制度」。

1962 年
- 吉村順三「輕井澤的山莊」
- 新產業都市建設促進法的實施
 此法條的制訂目的在於防止「因為人口與產業過度集中在首都圈與關西圈而導致都市與鄉鎮的貧富差距擴大」以及「都市機能因自然災害與事故而受到阻礙」。
- 住宅用地整地相關工程管理法的實施
 為了防止土石場方或住宅用地崩塌等所造成的災害，所以要在一定的區域內對整地進行限制。

1961 年
- 飯塚五郎藏「拼接板住宅U15、U19」
- 建築基準法的修正
 藉由新設立的特定街區制度，超高層大廈准許興建。

1960 年
- 智利地震海嘯（4萬6千棟建築受損）
- 廣瀨鎌二「SH-30」
- 西澤文隆「沒有正面的家」（N氏邸）
- 「世界設計會議」在東京舉辦
 黑川紀章、菊竹清訓、槙文彥、大高正人等建築師藉此機會組成了代謝派集團。

位在高空的夢想與希望

介紹前所未有的夢想與希望的高層集合住宅生活。藉由住在位於高空的住宅，來找出都市生活的理想狀態。

特集「住在高空的樂趣」〔2月號〕

新建材：塑膠

介紹塑膠建材與以塑膠為主要材料的住宅。文中說明了塑膠這種新建材與工業化住宅的親和性——❶

特集「塑膠」〔5月號〕

混凝土塊的榮華

此特集介紹的是，由最近不太常見的混凝土塊所構成的住宅。文中很肯定混凝土塊這種不燃材料。

特集「混凝土塊」〔6月號〕

'60年5月號「塑膠」

'65年3月號「尋找成為熱門話題的垃圾焚化爐」

'69年5月號「分售式公寓大廈的計畫」

只有愛滿溢出來就好

隨著都市的發展，垃圾問題必定會產生。文中介紹住宅區等處所需的大型焚化爐。公害對策基本法在2年後公布並實施——❸

報導「尋找成為熱門話題的垃圾焚化爐」〔1月號〕

邁向具備氣密性的住宅

特集中介紹了迅速普及的鋁製窗框。裝有鋁製窗框的和室讓撰文者感到很不協調。撰文者的評論讓人感受到時代的變遷。

特集「住宅與窗框」〔4月號〕

大家都看得到公寓大廈

即使烏鴉有時不會叫，報紙上卻沒有一天不會刊登公寓大廈的廣告。第二次的公寓大廈熱潮——❺

特集「分售式公寓大廈的計畫」〔5月號〕

1969年
- JAS結構用膠合板的規格化
- 都市再開發法的實施
- 都市計畫法的實施

1968年
- 上遠野徹「札幌之家」（上遠野邸）
- 第二次公寓大廈熱潮
- 十勝海域地震（最大震度6、震級8.2）
- 日本首棟超高層大樓「霞關大樓」完工

1967年
- 吉田五十八「豬股邸」
- 日本建築業團體聯合會成立
- 公害對策基本法的實施

1966年
- 東孝光「塔之家」
- 篠原一男「白色之家」
- 古都保存法的實施
- JAS拼接板的規格化
- 住宅建設計劃法的實施

制訂目的在於，為了消除「人口在高度經濟成長期往大都市集中所造成的住宅不足問題」，所以要大力推動住宅的興建。政府根據這項法律，制訂了住宅建設5年計畫。此法條因2006年制訂了居住生活基本法而遭到廢除。

1965年
- 白井晟一「虛白庵」

1964年
- 日本建築中心成立
- 颱風23號、24號來襲，全國有40萬棟建築物受損
- 消防法的修訂（為了因應高層建築物）
- 舉辦東京奧運
- 新潟地震（最大震度5、震級7.5）

不想蓋木造住宅？

特集中刊載了總計10名木造住宅的設計者與相關業者的意見。木造住宅既是社會問題，也是傳統技術·技能的問題。從文中可以窺見，大家非常關心木造住宅。

特集「木造住宅可獲利嗎？」〔5月號〕

'67年12月號「預鑄建築」

說到商品化的話，就是預鑄建築

預鑄建築是商品化住宅時代的象徵。透過細節、組件、尺寸、規格、結構材料等來比較各廠商的產品——❹

特集「預鑄建築」〔12月號〕

◆ SH-30 〔1960年〕

構造：鋼骨結構的平房 | 施工：川上土地建築公司

廣瀨鎌二

Hirose Kenji

廣瀨鎌二〔1922—2012〕1942年畢業於武藏高等工科學校建築系。戰後，進入村田政真設計事務所。在52年設立廣瀨鎌二建築技術研究所。從66年到93年在武藏工業大學擔任建築系教授。在50～60年代，在戰後的日本透過「SH系列」來嘗試住宅的工業化。晚年建造過許多木造建築，像是「齋宮歷史體驗館（2000）」等。

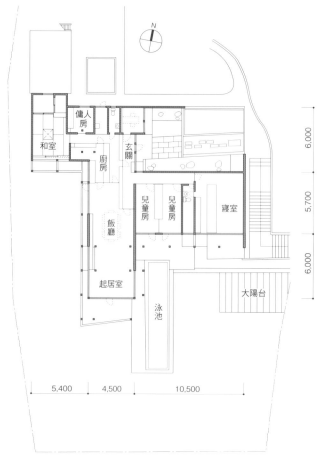

平面圖 1：350

鋼構住宅的最終目標

「我想要充分地運用近代工業所生產的鐵·玻璃·磚頭等材料各自具備的動態特性來創造新的住宅」—廣瀨先生的這種想法驅使他去進行小型鋼構住宅的系列作品（SH系列）這項實驗性的嘗試。始於1953年發表的自宅SH-1的「SH系列」，在「木造結構的鋼骨化」這條路線上，受到許多人歡迎。「SH-30」應該可以說是鋼構住宅的最終目標。

從當初的樞接結構（pin-connected construction）變化為剛架結構，隔間牆從結構中獨立出來，平面部分能夠更加自由地展現。他還更進一步地在「SH-65」（1965）中，透過鋼構骨架空間來追求「生活空間的可組合化」，並在「SH-70」（1970）中達到目標。藉由反覆進行這些嘗試，廣瀨先生為日本的現代建築創造出新的可能性。

在先前的觀點裡，雖然廣瀨先生掌握了透過工廠來生產住宅的概念，但他提出的那些關於結構設計方法與生產系統的提案，都沒有被住宅產業界採納。在從事15年的設計工作後，他轉而投入教育工作。

在《建築知識》1989年1月號的特集「住宅的50年代」中，廣瀨先生與池邊陽先生、增澤洵先生、清家清先生一起在雜誌上登場。這次訪談的旨趣為，透過這四名建築師來解讀時代。他盡情地回答訪問，說明為何會在戰後以鋼構住宅為目標、「SH-30」這個代表作是經過什麼樣的試驗後才產生的等話題。廣瀨先生之所以選擇鋼骨，據說是因為「想要置身在『讓所有設計過程都只能仰賴創造』的環境下」。

照片上：從南側看到的全景。雖然室內露出了許多纖細的柱腳，但他藉由積極地進行空間設計來創造出嶄新的空間。雖然結構很簡單，僅由纖細的柱子與橫樑所構成，但能夠突顯比例的優點。
照片下：結構僅由鋼骨所構成，家具、照明器具等皆透過廣瀨先生的設計而融為一體。
（攝影：平山忠治）

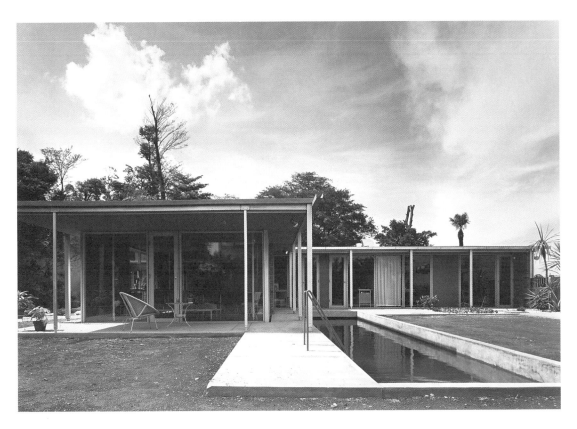

◆沒有正面的家 〔N氏邸〕〔1960年〕
構造：鋼筋混凝土結構＋木造結構的平房 | 施工：大進建設

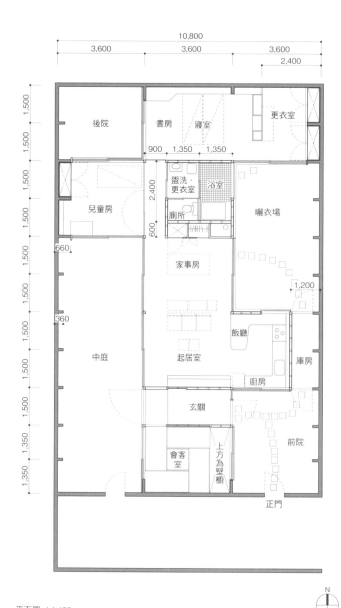

平面圖 1：150

西澤文隆
Nishizawa Fumitaka

西澤文隆〔1915—1986〕1940年畢業於東京帝國大學（現在的東京大學）工學院建築系，並在同年進入坂倉準三建築研究所。坂倉準三逝世後，他以坂倉建築研究所代表的身分活躍於業界。他也很關心日本傳統住宅中的寢殿式建築、書院式建築，並透過中庭式建築等來實踐能密切結合室內與室外空間的建築手法。

中庭式建築的先驅

　　在屋簷彼此相連，且蓋得很密集的京都町家（註：一種住宅形式）內，有許多個小庭院，居民能夠透過這些庭院來獲得採光、通風的作用。西澤先生的中庭式建築就是源自於這種傳統建築。

　　中庭式建築是一種「以封閉式的圍牆將建地完全包圍起來，在內部保留庭院」的建築形式。都市型建築的特色為，一邊保留私人空間，一邊作為群體結構的一份子，朝向社會發展。西澤先生所設計的這種建築形式，能讓都市型住宅擁有更多的可能性。以西澤先生為代表人物的坂倉建築研究所大阪事務所設計了一連串這種形式的住宅，並被稱為「沒有正面的家」。其起源就是「N氏邸」。在南北向的細長建地上，東西方向被分成三段，南北方向被分成五點五段，房間與庭院則被配置成雙色格子狀。住宅部分採用非常平緩的屋頂，中庭上方有架設藤架，起居室與寢室等處會依照需求來設置高側窗。N氏邸成為讓自由的空間結構化手法的重要提案，也使中庭式建築有了一定的規格，對密集地區的都市型住宅的設計有很大的影響。

　　在庭院研究方面也很著名的西澤先生，在中庭與室內空間之間營造出一種不固定的整體感。

在《建築知識》1960年12月號的特集「住宅環境」的卷頭介紹了此住宅。西澤先生在該期雜誌上做了這樣的洞察：今後，當土地變得難以取得，住宅蓋得很密集，使人無法享受借景的樂趣時，這種住宅應該就會增加吧。

照片上：由於將整個建地都視為住宅空間，所以要用混凝土牆將四周圍起來。
照片下：在庭院內設置藤架，藉此來讓人注意到庭院與橫樑之間的連貫性。
（資料提供：坂倉建築研究所大阪事務所、攝影：多比良敏雄）

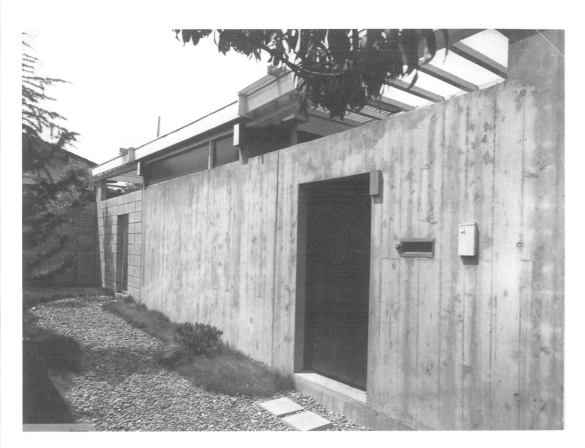

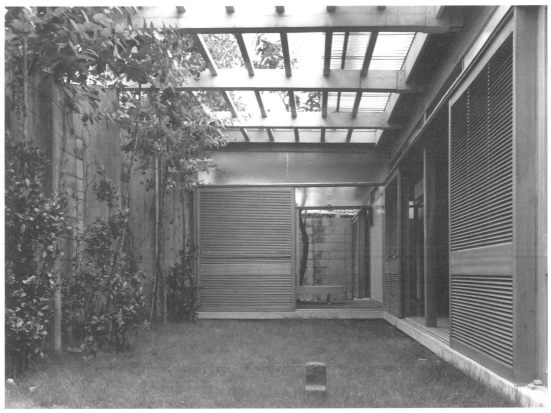

地面積 176 m²
築面積 80 m²
造
周囲壁…鉄筋コン
クリート打放し
主屋主体…木造

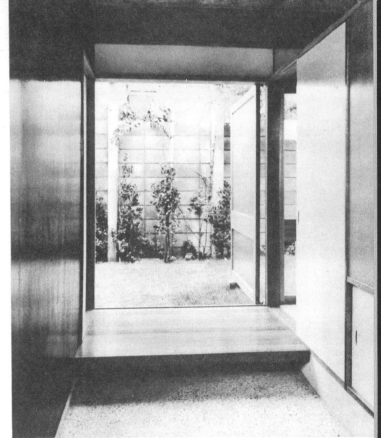

玄関。1の庭と3の庭がここでつながる

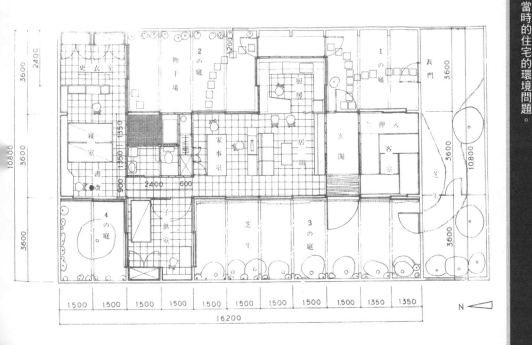

完工於1960年的「沒有正面的家」，是以西澤文隆先生為代表的坂倉準三建築研究所大阪事務所設計的第一棟中庭式建築。該住宅一方面成為優秀的都市型住宅典型，一方面也強烈地反映出只有藉由用圍牆來把住宅圍起來，才能確保舒適的居住環境這個圍繞著當時的住宅的環境問題。

刊登期數
1960年12月號

特集
住宅環境

報導
「沒有正面的家」
解說：西澤文隆

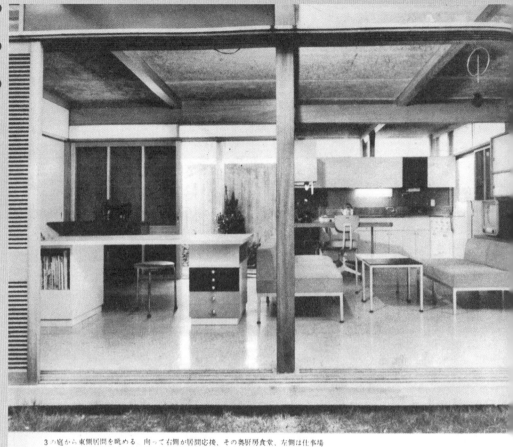

3 の庭から東側居間を眺める。向って右側が居間応接、その奥厨房食堂、左側は仕事場

南北16 m、東西11 m計176 m2という南北に長い狭い敷地に、如何に快適な24坪許りの住いを構成するかが設計の課題である。

ここは海に程近い香櫨園の住宅地区であるが、南北並びに西に2階建の家が建て込んでおり、もしここに施主の最初考えておられたように、敷地が狭いので2階建の住宅を建てるとすれば、周辺の家とは2階の窓を開ければ目と鼻の先に互に顔を突き合わさねばならぬという悲惨事が予想されるし、更に24坪を2階建にするとすれば、12坪の細い小さなマッチ箱のような家が生まれる事になる。

上記二つの惨事をさける為、平建てを採用し、庭を楽しみたいという願望を満たす為に、敷地全体を東西方向を3分、南北方向を7分し、これらのグリッドの中に、部屋と庭をはめ込んで行った。周囲には鉄筋コンクリートの高い塀をめぐらし、この塀を住居の外壁に利用しながら、中に軽い木造の屋根と壁をつけて行くという方法である。

各室には必ず少くとも二つの庭に面し、どの部屋も風が吹き通るようになっている。天井照明は全面的に

奥さんの仕事場のみスポットを採用している。

どの庭も室内の延長として空間的に使いこなせるよう、戸外へ梁を伸し（この部分は腐蝕の問題があるので、内部構造とは全く切り離して取り替えが出来るようになっている）その上にパーゴラを架け渡し中庭上の天井とし、敷地全体を2種の天井で掩い尽すことにした。

建設途中で北側に3 mの巾で東西に亘る余地が得られたので、この敷地を如何に取扱うかが問題になったが、議論の結果、建物を塀共北へ移し、南に空地を造り、ここはむしろパーゴラのない外庭の形をつけて柔か味をつけた。

パーゴラは隣家の2階から直視される事を防ぎ、周壁とこのパーゴラにバラやぶどう、蔦をからませる事により、夏は深い繁みを添え、冬は暖い目ざしを部屋の奥まで浸透させる。

今後ますます土地の取得が困難になり、せっかく借景を楽しんでいても住宅が建て込み、みるみる無惨な風景に変って行くとき、ちょうど市街地住宅のようなこの様な住宅が増えて行くのであるまいか。

◆拼接板住宅U15（15坪型）· U19（19坪型）〔1961年〕

構造：木造結構的平房｜施工：三井木材

U15平面圖 1：200

U19平面圖 1：200

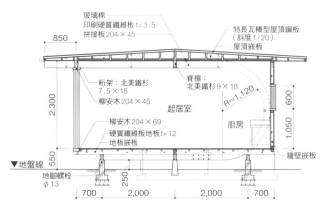

剖面詳細圖 1：100

在《建築知識》1963年1月號的特集「讀者所挑選的作家與作品（第4回）·飯塚五郎藏與新材料」中，我們以「在結構方面能夠使用的新材料」為主題，刊登了飯塚先生的作品。飯塚先生自宅採用地板架高式輕量鋼骨結構，充分地反映出他至今對於新材料的研究成果。

照片：採用拼接板的預鑄住宅。在工業化時代，嘗試透過木材來興建預鑄住宅。
（資料提供：篠田建設）

飯塚五郎藏
Iizuka Gorozo

飯塚五郎藏〔1921─1993〕1944年畢業於早稻田理工學院建築系。曾在同大學的研究所任職，從66年開始擔任橫濱國立大學教授。對於塑膠建材、拼接板等的研發有所貢獻。主要著作包含《住宅設計與木造結構》（丸善出版）、《設計的具體化──材料·結構工法》（SPS出版）、《建築用語來源考察──技術就是語言》（鹿島出版會）等。

採用新式建材的住宅的先驅

　　飯塚先生是橫濱國立大學的結構工法·材料學教授。早稻田大學時期，他在十代田三郎研究室進行南方木材的研究，趁著1951年到美國留學的機會，參與拼接板的研究。

　　其自宅為輕量鋼骨預鑄建築，採用底層挑空設計與嵌入式地板供暖設備。他在學位論文中彙整了拼接板結構的研究。其研究成果被採納為建築學會的木造結構設計基準。後來也成為了建築物名稱的U形拼接板指的是，形狀宛如拉得很開的弓的拼接板，採用了「能讓屋架樑、柱子、地板橫樑融為一體，以承受風或地震的水平力」的設計。相較於5.4m的跨距，U形拼接板的剖面尺寸則同樣都是90×150㎜。他每隔2.7m來設置這種骨架結構，並以螺栓等金屬零件來分別安裝屋頂、牆壁、地板等部分的板材。在住宅內部，除了浴室與廁所以外，房間格局很自由。他曾在三越百貨頂樓實際進行組裝表演，引發了話題。

　　他設計過許多採用新建材的住宅，在建材研發的領域上，留下了與現代相連結的研究。

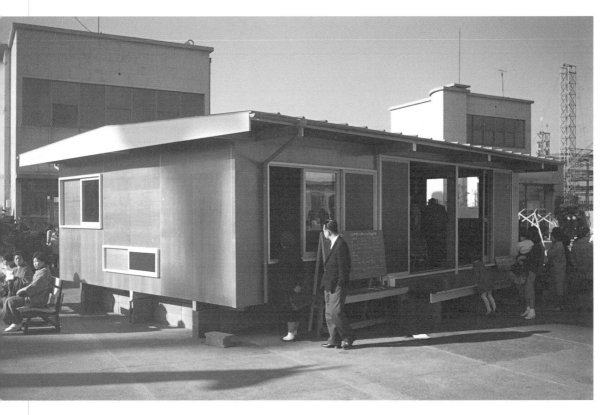

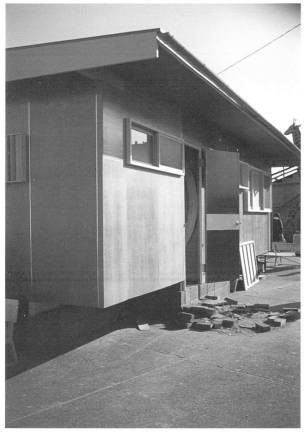

◆吳羽之舍〔1965年〕

構造：木造結構的平房｜施工：屋主自行管理

書房平面圖（草案）1：200

地板小壁櫥
凹間
櫃子
庫房
壁櫥
榻榻米座位
倉庫
火爐
玄關
大房間

910
5,910
8,190
1,360

3,640　2,730　5,460
606

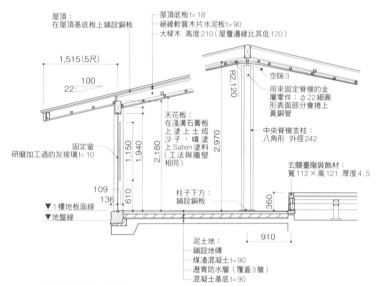

書房剖面詳細圖（草案）1：80

屋頂：
在屋頂基底板上鋪設銅板

屋頂底板t=18
絕緣軟質木片水泥板t=90
大樑木 高度210（屋簷邊緣比其低120）

1,515（5尺）
100
22

空隙3
用來固定脊檁的金
屬零件：φ22細圓
形表面部分會捲上
黃銅管

R2,120

天花板：
在淺溝石膏板
上塗上土或
沙子，噴塗
上Saten塗料
（工法與牆壁
相同）

固定窗
研磨加工過的灰玻璃t=10

1,150
1,940
2,180
2,670

中央脊檁支柱：
八角形 外徑242

玄關臺階裝飾材：
寬112×高121 厚度4.5

柱子下方：
鋪設銅板

109
136
610

▼1樓地板面線
▼地盤線

360

910

泥土地：
鋪設地磚
煤渣混凝土t=90
瀝青防水層（覆蓋3層）
混凝土基底t=90

我回想起，當採訪記者向我徵詢關於白井晟一的評語時，我首先針對建築觀這樣說：「總之，他就是謙虛地把『東西』當成自己內部的一部分。藉此來確實地掌握住以人為主的建築設計與事物之間的絕對關係。」（引用自《SPACE MODULATOR》60號　1982年1月「建築觀點」）──白井原多（白井晟一之孫，白井晟一建築研究所＜工作室No.5＞）

照片：由於此住宅蓋在富山這個雪國，所以屋頂斜度、柱子的粗細等部分的設計都有考慮到積雪對策。
（攝影：村井修）

白井晟一
Shirai Seiichi

白井晟一〔1905─1983〕1928年畢業於京都高等工藝學校（現在的京都工藝纖維大學）設計系。在海德堡大學師事於卡爾·雅斯佩斯（Karl Theodor Jaspers）。在柏林大學學成歸國後，開始從事設計工作。他沒有迎合當時主流的現代主義建築，被稱為孤高的建築師。主要作品為「原暴堂計畫（註：原爆為原子爆彈的簡稱，即原子彈）」（1955）。因「親和銀行總店」獲得1968年度的日本建築學會獎。

「日式現代風格」的先驅

戰後，白井先生透過秋田縣的「秋之宮村公所」（1951）、群馬縣的「松井田鎮公所」（1956）等在地方的風土文化上扎根的建築而受到矚目。

「吳羽之舍」位於富山縣西郊的吳羽山，白井先生在朝南方傾斜的1300坪平緩建地內，以栗木為主要建材，興建了外觀很厚重的小屋、正房、書房這三個建築物。書房被興建成身為古美術品收藏家的屋主的收藏室兼鑑賞室。在書房內，八角形的柱子與鋪滿地磚的地板等會呈現出一種宛如禪宗寺院般的緊張感。

完工時，他撰寫了《木造建築的詳細圖3·住宅設計篇》（彰國社），平面·正視·剖面圖當然不用說，此書也彙整、介紹了從剖面詳圖、骨架結構圖、展開圖到各種結構平面圖、邊框周圍與門窗隔扇的詳細圖的所有設計圖。透過此書，白井先生的日式建築在建築界中變得廣為人知。

白井先生的風格與吉田五十八的風格互相抗衡。他從很早就開始追求「白井和風」這種獨特的風格。藉由細緻的細節與素材質感、富有縱深感與陰影的獨特空間，開創出一種與時代潮流不同的可能性。

◆ 塔之家〔1966年〕

構造：鋼筋混凝土結構，地下一層，地上五層樓建築｜施工：長野建設東京分店

東 孝 光

Azuma Takamitsu

東孝光〔1933—〕1957年畢業於大阪大學工學院建築工學系後，在郵政省建築部任職。在60年進入坂倉準三建築研究所，在67年自立門戶。在68年設立東孝光建築研究所（在85年改名為東孝光＋東環境‧建築研究所）。從85年開始擔任大阪大學工學院環境工學系的教授。從97年開始成為大阪大學名譽教授。另外，從97到2003年，擔任千葉工業大學工學設計系教授。以被視為狹小住宅先驅的「塔之家」為首，設計過許多都市型住宅。

5樓平面圖 1：200

2樓平面圖 1：200

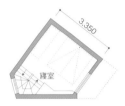

4樓平面圖 1：200

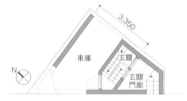

1樓平面圖 1：200

3樓平面圖 1：200

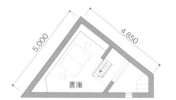

地下1樓平面圖 1：200

坐落於都市中的
狹小住宅的先驅

一邊拖著上完班的疲累身體在載滿乘客的電車上搖晃，一邊直接回到遠方的家。東先生為這種郊外自宅主義掀起波瀾。

無論如何都想要住在市中心。東先生從小就持續住在都市，實現了他這種想法的就是「塔之家」。「塔之家」是都市型狹小住宅的先驅作品，在世界各地也很知名。

由於道路拓寬，所以建地僅有6.2坪。親子三人住在這棟地上五層，地下一層的建築物內。1樓為玄關與車庫，地下室為庫房與書庫，2樓為起居室，3樓為起居室的挑空與浴室、廁所，4樓為寢室，5樓為兒童房與大陽台。內外皆採用清水混凝土工法，各房間宛如樓梯平台般地倚靠在一起。只有一扇位於玄關的門，整棟住宅是立體型的一室格局，藉由巧妙地配置挑空與開口部分，即使位在屋內，也能感受到各個時節的光線與風。

居住在市中心的優點逐漸深植人心。東先生所打造的都市型住宅，使人們對於住宅的觀點煥然一新，並給予之後的都市型住宅的設計一個新方向。

「塔之家」內部沒有門，很像傳統的生活。雖然可以感受到氣息，但並非處在同一個空間，雖然聽得到聲音，但看不到人影。藉由使用許多樓層來取代格子拉門或日式拉門，就能產生相同的距離感。這種設計也自然地為「親子之間保持距離的方式」訂立了規則
──東利惠（東孝光的女兒，東環境‧建築研究所）

照片上：東孝光所研究出來的設計為，藉由住高度較局的玄關門廊設置圍牆，就能使人雖然位在都市住宅內，卻不會感受到都市的喧囂。
照片下：從三樓的樓梯平台往下看。藉由挑空的設置，就能打造出雖狹小，卻沒有壓迫感的住宅。
（資料提供〔照片上〕：東環境‧建築研究所、攝影〔照片下〕：Nacasa&Partners Inc.）

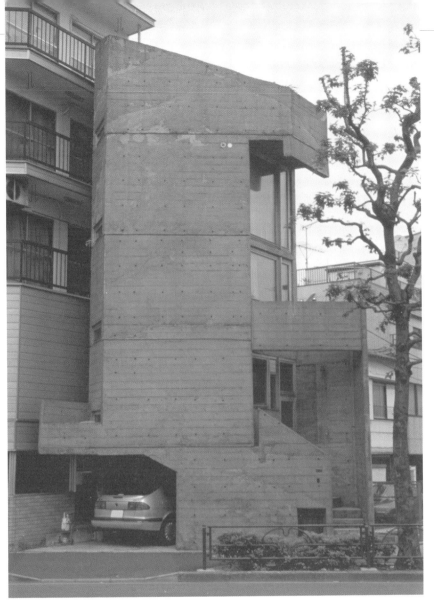

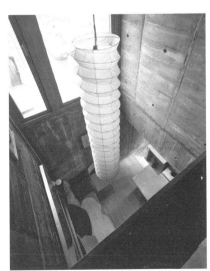

◆白色之家〔1966年〕

構造：木造結構的兩層樓建築

篠原一男

Shinohara Kazuo

篠原一男〔1925—2006〕1947年畢業於東京物理學校（現在的東京理科大學）。53年畢業於東京工業大學建築系。在就學期間師事於清家清。身為教授建築師的他，從事的活動以住宅設計為主，並找出了前所未見的日本獨特空間配置。以「『未完之家』之後的一連串住宅」獲得1972年度的日本建築學會獎。主要作品包含「油紙傘之家」（1961）、「上原大道的住宅」（1976）等。

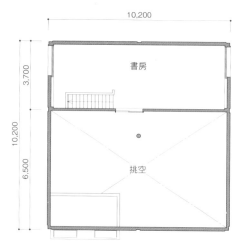

書房

挑空

2樓平面圖 1：200

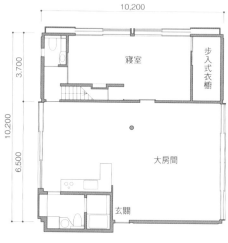

寢室

步入式衣櫥

大房間

玄關

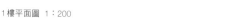

1樓平面圖 1：200

N

被視為藝術的住宅

　　這是身為清家清門下高徒而受到矚目的篠原先生初期的代表作。頂著瓦片屋頂的外觀，與天花板高度3.7m給人的宏大感也很搭，並展現出宛如寺院般的模樣。內部由經過研磨加工的杉樹圓木製成的柱子與沒有經過加工處理的杉木地板所構成。由於內外裝潢的基調都只使用白色牆壁，因此成為其名稱的由來。篠原先生著重日本傳統的設計，並在此建築空間中達到了「抽象化的日式風格」這項目標。

　　篠原先生懷抱著「即使傳統可能是出發點，卻不會是回歸點」這種想法，逐漸不再同時著重於傳統空間與抽象空間，而是傾向於抽象空間的研究。「白色之家」也成為他的轉折點之一的作品。在那之後，他逐漸致力於抽象空間的研究。由於都市計畫道路通過此處，所以此住宅在2008年被移建到其他建地。

　　在這個住宅講求生產力的時代逐漸迎向尾聲時，篠原先生認為「住宅就是藝術」。他以日本傳統為主軸，打造出抽象化空間結構，並對70年代之後的住宅建築設計產生很大的影響。

※ 設計圖與照片都是移建後的模樣。

照片：在10m見方的正方形平面上，蓋上屋簷突出部分為1.5m的方形瓦片屋頂。外牆塗上了白色灰漿。
（資料提供：澤田佳久建築研究所）

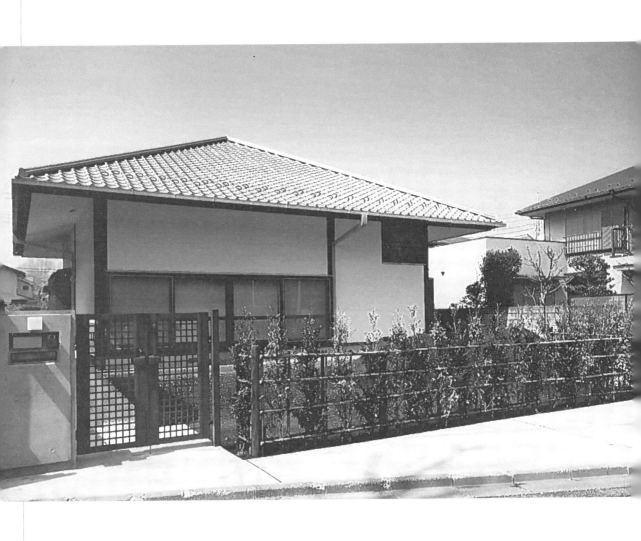

◆ 豬股邸〔1967年〕

構造：木造結構的平房 | 施工：水澤工務店、丸富工務店

吉田五十八

Yoshida Isoya

吉田五十八〔1894—1974〕1923年畢業於東京美術學校（現在的東京藝術大學）建築科後，設立建築事務所。他專心致力於茶室型建築的現代化，並首創名為「現代茶室型建築」的建築風格。此風格以「運用了直線的簡單結構」為特色，並對戰後的和風建築產生很大的影響。在64年獲得文化勳章。他也設計過吉田茂、岸信介、梅原龍三郎、川合玉堂等許多名人的住宅。

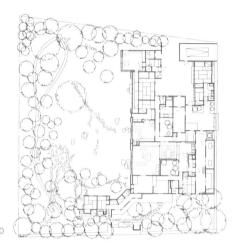

全體平面圖 1：800

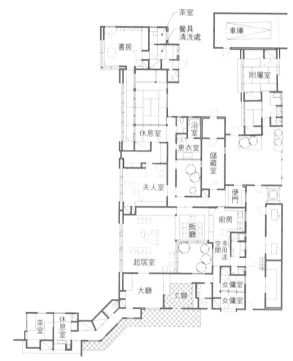

茶室
餐具清洗處
車庫

書房

附屬室

休息室
浴室
更衣室
儲藏室
便門

夫人室

廚房
飯廳
多用途空間

起居室

大廳
玄關
女備室
女備室

茶室　休息室

平面圖 1：400

吉田流茶室型建築

　　吉田先生是對日本建築的現代化最有貢獻的人物之一。當時，他嘗試把以前只有幾種建築形式的茶室型建築變得現代化，設計出只有日本人才蓋得出來的建築。「豬股邸」這棟吉田流茶室型建築是能夠代表戰後時期新興茶室型建築的作品，也是吉田先生最後一個使用木製窗框的作品。此住宅的看點很多，包含了優雅的門、高度較低的屋簷、用來迎接客人的絕妙外部結構規劃與通道、讓庭院與建築物融為一體的開口部位周圍的各種設計、採用最新設備的和室等（《茶室型建築的詳細圖 −吉田五十八研究−》〔住宅建築別冊17，1985年〕當中有詳細的介紹）。

　　真壁型結構工法（註：柱子會外露）是自古流傳下來的日本住宅的結構工法，但吉田先生沒有採用該工法，而是在茶室型建築內採用大壁型結構工法（註：柱子不外露）。他藉此讓日本建築從結構工法的束縛中解脫，使裝潢工法變得更加自由。在現代一般住宅的日式拉門等處，也能看到吉田先生所造成的影響。

　　另外，「豬股邸」現在位於東京・世田谷區成城的寧靜住宅區，與廣大的和風庭園一起被保留下來，並開放參觀。此外，位於御殿場市，同樣由吉田先生所設計的「東山舊岸（信介）邸」（1969）也有開放參觀。

在《建築知識》1962年7月號的特集「讀者所挑選的作家與作品（第1回）・吉田五十八的現代茶室型建築選集」中，刊登了許多吉田作品的照片。從料亭（高級日式餐廳）的架子到中村勘三郎邸的走廊窗戶，都能讓人充分地欣賞到吉田先生的優美設計。

建築知識
7

照片：帶有武士宅邸風格的茶室型建築。庭院內種植了赤松與梅樹等許多樹木，以及檜葉金髮蘚。此庭院成為了為了有設置水渠與步道的日式庭園。
（資料提供：世田谷托拉斯社區營造組織）

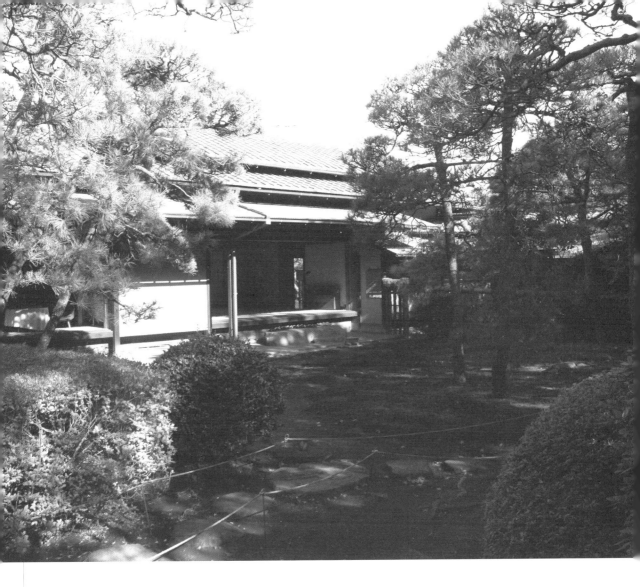

出自1962年7月號
「讀者所挑選的作家與作品①吉田五十八的現代茶室型建築選集」

◆ 札幌之家 （上遠野邸）〔1968年〕

構造：鋼骨結構的平房｜施工：三上建設

上 遠 野 徹
Katono Tetsu

上遠野徹〔1924－2009〕1943年畢業於福井工業高等學校。曾任職於竹中工務店，在71年設立上遠野建築事務所。在竹中工務店時代，負責過安東尼・雷蒙德（Antonin Raymond）所設計的札幌聖米迦勒教會的施工。以一般住宅為主，設計符合北方氣候・風土的建築。

平面圖 1：300

N

風土與現代主義的融合

上遠野先生畢生都以「寒冷地區的住宅應該是什麼模樣」這個主題來致力於住宅設計。

「札幌之家」是其自宅兼事務所，並被他當成蓋在寒冷積雪地帶的現代主義建築的實驗對象。在現場，他透過焊接來組裝由耐候鋼構成的鋼骨骨架。這種讓骨架浮在空中的設計宛如密斯・凡德羅（Ludwig Mies van der Rohe）的「范斯沃斯別墅」，但上遠野先生自己則說是「桂離宮」。

磚頭採用江別市野幌地區的「野幌磚」，高溫燒製而成的磚頭與鋼骨之間的對比很美。在混凝土塊砌成的牆壁上使用100㎜厚的聚苯乙烯發泡板來當做隔熱材，最後再砌上磚頭。在窗框上使用雙層玻璃、採用雙面都有貼上多層和紙的格子拉門。在地板下鋪設以石油為熱源的熱水管，當成地板供暖設備。在平面部分，只有核心部分採用混凝土塊，隔間板能夠自由拆卸。

此住宅採用了所有寒冷積雪地帶所需的基本技術。在嚴苛的自然環境中，他研究新的技術與方法，設計出很有魅力的空間。他這種態度受到很高的評價，並對之後的許多設計者產生影響。

在《建築知識》1987年1月號的特集「在北方學到的溫暖住宅設計法」中，刊登了上遠野先生的作品與訪談。在文中，他詳細地說明如何設計出溫暖舒適的住宅空間。彩色照片中所看到的「上遠野邸」的磚牆很漂亮，讓許多讀者為之入迷。

照片：此作品是北海道現代主義建築的代表。在耐候鋼骨架之間嵌入磚牆與含有雙層玻璃的窗框（耐候鋼製），把整棟住宅包覆起來。不管是在雪景還是新綠中，耐候鋼的紅褐色與紅磚的質感都既鮮明又顯眼。

（資料提供：上遠野建築事務所、攝影：平山和充）

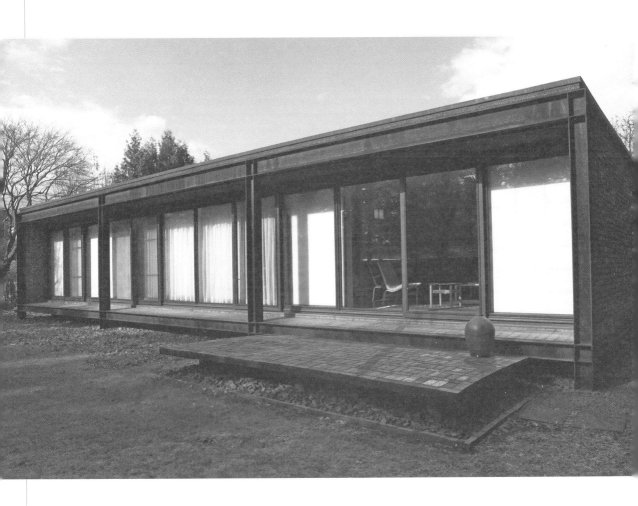

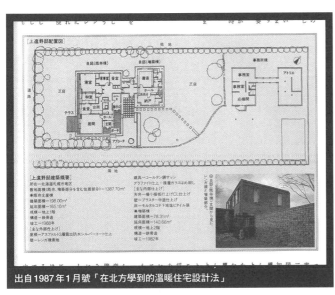

出自1987年1月號「在北方學到的溫暖住宅設計法」

1970年代

都市住宅的時代

都 市 與 郊 區 的 分 離

1970年是高度經濟成長期的總結，該年所舉辦的大阪萬國博覽會是一項非常成功的全國性活動，日本的經濟以此為助力再次恢復活力。不過，在建築界中，則將大阪萬博定位為戰後現代主義建築的總結，認為現代主義建築已達到極限。

都市化與郊區城市化現象始於60年代，進入70年代後，這些現象發展得更加快速，由民間的地產開發公司所進行的郊區開發案在各地展開，建築師們也開始參與這類計畫，提出各種方案。**內井昭藏**活用產生於開發地區空隙的斜面地興建而成的「櫻台Court Village」（1970）就是一個好例子。另外，由於人們對日本住宅公團所興建的規格化集合住宅有所反省，所以接地性較高的低層集合住宅等也開始受到矚目。其中，值得大書特書的是槙文彥的「代官山Hillside Terrace」的計畫。住宅區再開發計畫藉由地主與建築師之間的幸福相遇而從69年開始進行，並成為了一項契機，讓巧妙地結合了商店、畫廊、餐廳等建築的新街道隨著住宅一起出現。

《 都 市 住 宅 》 的 影 響 力

創刊於1968年的《都市住宅》是本時期的代表性建築刊物。在該雜誌上活躍的建築師與住宅設計師被稱為「都市住宅派」。包含了**宮脇檀、阿部勤、鈴木恂、黑澤隆**等人。宮脇師承吉村順三，藉由能將與生活關係密切的住宅包進「箱型空間」中的輕快風格而竄紅。阿部與鈴木等人在採用清水混凝土工法的箱型空間中呈現出獨特的空間，其住宅作品至今仍具備不變的魅力。在《都市住宅》的魅力方面，各個住宅設計師那種「能言善道」的工作表現當然不用說，編輯植田實的魅力也占有重要份量。該雜誌對於住宅的關心已到達貪婪的地步，發展到「自己蓋住宅」與「社區研究」，在後現代主義的潮流中，後來還將主題轉向「住宅保存經濟學」，直到停刊為止，都持續發揮很大的影響力。

與都市住宅派屬於相同世代的**安藤忠雄**也開始在關西地區活躍，他所設計的「住吉的長屋」（1976）為建築界帶來一陣衝擊。此作品與以「既方便又好用」為口號的現代住宅背道而馳。這棟採用清水混凝土工法的極簡主義住宅與「塔之家」都成為享譽國際的名作。

70年代是現代主義的反省期，在建築界，開始出現「裝潢的復甦、重新評價歷史主義建築、對於風土的關注」等各種潮流。在住宅領域，說到後現代主義的代表性作品，應該就是**石山修武**的「幻庵」（1975）吧。幻庵是由以波紋管為首的工業產品所製成的「秋葉原風格」住宅。此外，還出現了由擅長宇宙論觀點的研究方法的毛綱毅曠所設計的「反住器」（1972）等話題作。另一方面，60年代所盛行的都市觀點開始衰退，提倡離開都市，與自然一起生活的**石井修**所設計的自宅「目神山之家」（1976）受到許多人的認同，石井後來也將許多作品成排地興建在該住宅周圍。

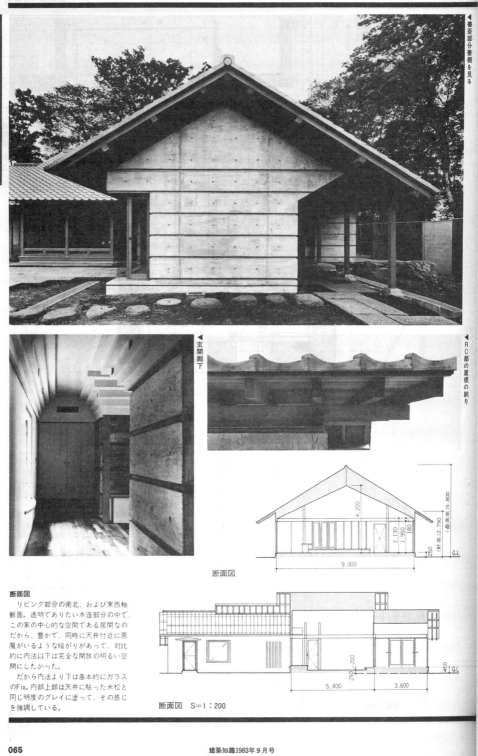

[事例1] 中山邸

Mayumi Miyawaki

▲書斎部分棟側を見る

▲玄関廊下

▲RC部の屋根の納り

断面図

断面図
　リビング部分の南北、および東西軸断面。透明でありたい木造部分の中で、この家の中心的な空間である居間なのだから、豊かで、同時に天井付近に悪魔がいるような暗がりがあって、対比的に内法以下は完全な開放の明るい空間にしたかった。
　だから内法より下は基本的にガラスのFix。内部上部は天井に貼った米松と同じ明度のグレイに塗って、その感じを強調している。

断面図　S=1:200

065　　　建築知識1983年9月号

70年代，宮脇檀持續打造出靈活運用了箱型空間與混合結構的作品。
不過，在「中山邸」（1983）中，他擺脫箱型空間，展現了「混合結構」這種非常強烈
的物理概念 —— 1983年9月號

公寓大廈的
興建遭到反對？

日照問題與視野不佳、電磁干擾、施工時產生的震動、噪音、灰塵等建築公害成為社會問題。資深的設計師、監工們透過經驗來談論要如何與周遭居民和解——❷
特集「從經驗中學到的『建築公害』對策」〔2月號〕

❷ 特集■
体験的"建築公害"対処法

'74年2月號「從經驗中學到的『建築公害』對策」

無論什麼時代，法律修訂都
是難題

針對建築基準法修正案的內容進行詳細解說。新加進的內容包含了關於公寓住宅等建築的隔牆隔音性能的基準、關於避難、滅火、防火的基準、集體性規定（註：建築基準法中，對於建築物與都市之間的關係的規定的總稱）當中的整修部分等。
特集「建築基準法搖身一變」〔3月號〕

1974年	1973年	1972年	1971年	1970年

◆阿部勤「我的家」

◆根據建築基準法公布木造框組工法中的技術基準
政府公開過去被視為要按個案處理的木造框組工法，使其成為一般工法。

◆新建住宅動工戶數約為190萬戶，創下記錄

◆第一次石油危機

◆發表「日本列島改造論」
在田中角榮內閣的執政下，日本全國各地興起開發熱潮，民間搶購土地，造成地價大幅攀升

◆舉辦札幌冬季奧運

◆大野勝彥「松川箱型住宅」

◆宮脇檀「積水Heim M-1」

◆環境廳成立
從政策上來處理高度經濟成長所引發的公害、環境問題。

◆建築基準法施行令的修正（加強耐震基準）

◆內井昭藏「櫻台Court Village」

◆舉辦大阪萬國博覽會
動員了以負責整合體計畫的丹下健三為首的許多建築師、設計師。因此，萬博會場內出現了許多帶有實驗性質的設計。

◆建築基準法修正案（加強防火・避難規定、容積率的規定、集體性規定的全面修正、綜合設計制度）

防火措施指南

根據建築基準法的修正，關於建築物防火措施的要求變得複雜，讓設計者感到很煩惱——❶
特集「新防火設計基準與對策」〔5月號〕

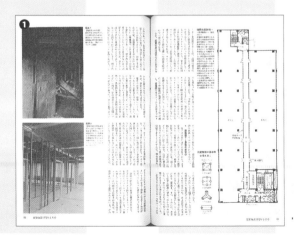

木造公寓是都市的
必要之惡？

廁所共用，沒有浴室也沒有隱私，是都市中的必要之惡……。在此特集中，我們試著重新認識過去被狠狠批評的木造公寓。
特集「民間公寓」〔3月號〕

'72年5月號「新防火設計基準與對策」

'77年2月號「塔狀建築設計・施工指南」

來興建塔狀建築吧

塔狀建築設計・施工指南。在市區施工時，與附近住戶之間的紛爭是在所難免的。在此特集中，我們也舉出了「在溝通時，要懷抱著尊敬的態度，將對方視為自己的親戚」等與鄰居溝通時應做好的心理準備——❺

特集「塔狀建築設計・施工指南」〔2月號〕

'75年12月號「混凝土龜裂對策」

令人討厭的混凝土龜裂

混凝土的龜裂問題很令人討厭，且相當不容易解決。專家一邊指導技術上的方針，一邊根據過去的經驗來提出實際解決方法。文中說明，從施工的立場來看，若想要打造出最好的混凝土，就不能從上方澆灌，而是必須採用「從下方堆高的形式」來澆灌混凝土——❸

特集「混凝土龜裂對策」〔12月號〕

1979 年	1978 年	1977 年	1976 年	1975 年
・第二次石油危機 ・由建設省發出通知給特別需要採取耐震對策的建築物 ・實施關於能源使用合理化的法律（節能法）	・山本長水「西野邸」 ・橫河健「隧道住宅」	・宮城縣海域地震（最大震度5、震級7.4） ・成田機場啟用 ・黑澤隆「星川cubicles」	・藤本昌也「水戶六番池住宅區」 ・石井修「目神山之家（回歸草庵）」 ・安藤忠雄「住吉的長屋」 ・鈴木恂「GOH－7611剛邸」 ・建築基準法修正（新制訂日照的規定）公寓大廈等中高層建築變得能夠在用途廣泛的地區興建後，「日照受到阻礙」成為一項很重要的問題。	・石山修武「幻庵」 ・日本建築師事務所協會成立 ・舉辦沖繩國際海洋博覽會

不管幾次，都要勇於面對地震

耐震指導方針於81年6月實施。本特集搶先進行該方針的解說，並舉出耐震研究的計算實例。

特集「要如何面對新的耐震設計呢」〔12月號〕

「再開發」成為切身的工作？

根據預測，對於設計者來說，規模逐漸變小的再開發案應該會成為切身的工作吧。特集中刊登了再開發案的步驟與做法——❹

特集「要如何面對再開發計畫呢」〔8月號〕

首次推出讀者參與型計畫！

首次推出的讀者參與型計畫「第1回 讀者所挑選的6項建築」的評選結果出爐了。雖然應該要選擇6項，不過很遺憾的是，結果為「從缺」。

特別企劃「第1回 讀者所挑選的6項建築」〔12月號〕

2×4工法會在我國扎根嗎？

由於採用鋼骨與鋼筋混凝土結構的預鑄住宅不興盛，所以2×4工法（木造框組工法）出現後，人們認為應該讓木造住宅加入住宅買賣的主流。在那個各種問題都被指出的時代，我們前往2×4工法的先進國家加拿大・美國進行視察，並在報導中報告視察成果。

報導「2×4工法視察報告」〔5月號〕

'76年8月號「要如何面對再開發計畫呢」

◆櫻台 Court Village 〔1970年〕

構造：鋼筋混凝土結構的2～6層樓建築｜施工：東急建設

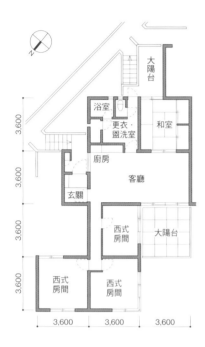

3,600
3,600
3,600
3,600

大陽台

浴室

更衣・盥洗室

和室

廚房

客廳

玄關

西式房間

大陽台

西式房間

西式房間

3,600　3,600　3,600

平面圖 1：250

3BLOCK

機械室

2BLOCK　1BLOCK

平面圖 1：1200

隨著東急田園都市線（連接東京、涉谷與神奈川縣中央區的鐵路路線）開通到長津田站而成為開發據點的這塊建地，是多摩丘陵當中的未開墾斜坡。當時，以不動產來說，多層式公寓的價值並不高，但內井先生充分地發揮了集結起來的優點，設計出與公團2DK住宅完全不同的居住環境。從此時起，內井先生就認為「地理條件不佳正是設計上的最大能量」。——內井乃生（內井昭藏夫人，文化學園大學名譽教授）

照片上：左為北側。在朝西傾斜的斜面中，地勢會往北下降。藉由將地埋條件不佳的土地蓋成集合住宅，反而實現了良好的居住環境。
照片下：融入了自然環境的開放式空間。
（攝影，照片上：新建築社攝影部／照片下：奧村浩司）

內井昭藏

Uchii Shozo

內井昭藏〔1933—2002〕1956年畢業於早稻田大學理工學院建築系。58年取得同大學研究所碩士學位。曾擔任菊竹清訓建築設計事務所副所長，在67年設立內井昭藏建築設計事務所。主張「容易讓人親近、適應的建築」，參與過許多公共建築。以「櫻台Court Village」獲得1970年度的日本建築學會獎。主要作品包含「身延山久遠寺寶藏殿」（1976）、「世田谷美術館」（1985）等。

運用傾斜地所興建的集合住宅

內井先生的目標是，興建融入了自然秩序的建築。在參與民間地產開發公司的新開發案時，他提出了新的提案，讓「櫻台Court Village」登場。

建地的地理條件並不理想，形狀為南北向的細長形，在西側的斜面中，地勢會往北下降，平均傾斜角度為24°，而且是縱深狹窄的不利地形。根據計畫，要在此興建2～6層的鋼筋混凝土住宅，打造出總戶數40戶，可容納約160人的小型社區。

在住宅集中化的方法上，他採用了由承重牆結構所構成的立體格狀（3次元的格子）系統，所有住戶都位在格子空間內。該空間的平面部分是個3.6×3.6m的正方形。周圍有沿著道路設置的停車場，爬上設置在三處的通道樓梯後，就能繞到這三棟住宅大樓背後的服務道路。設有樓梯的專用道路從服務道路到各戶門口都是相連的。設計巧妙的通道能讓每一戶通向整個社區，並打造出很有魅力的門廊空間。

藉由讓住宅聚集在一起，就能產生在獨立住宅中無法獲得的開放式空間等優點，設計出並非只是高密度住宅的集合住宅形式。

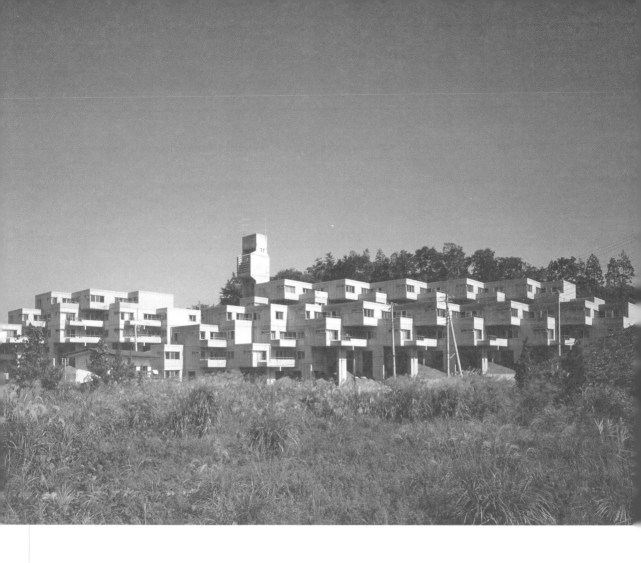

◆ 積水 Heim M-1〔1971 年〕

構造：輕量鋼骨結構｜施工：積水 Heim

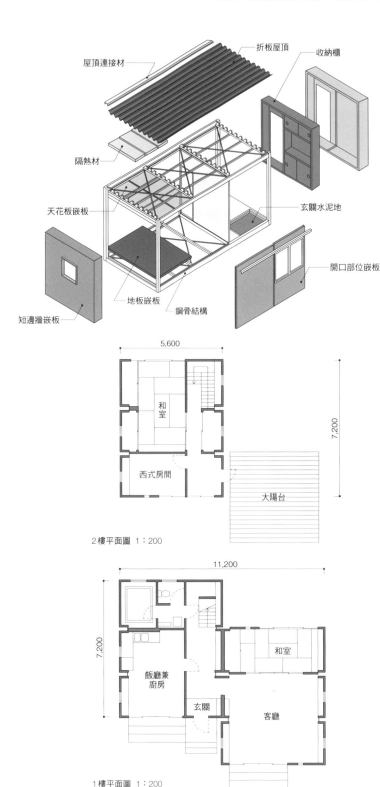

屋頂連接材

折板屋頂

收納櫃

隔熱材

天花板嵌板

玄關水泥地

短邊牆嵌板

地板嵌板

鋼骨結構

開口部位嵌板

5,600

和室

西式房間

大陽台

7,200

2樓平面圖 1：200

11,200

7,200

飯廳兼廚房

玄關

和室

客廳

1樓平面圖 1：200

照片：藉由透過預製組件來連接上下、側面、短邊方向、短邊桁架，就能應付各種房間格局。在「日本現代主義建築100選」（現在的「日本的DOCOMOMO150選」）中，此住宅是唯一入選的工業化住宅。（資料提供：積水 Heim Create）

大 野 勝 彥

(Ono Katsuhiko)

大野勝彥〔1944—2012〕1967年畢業於東京大學工學院建築系。在同大學研究所（內田祥哉研究室）研究建築的工業化。在70年與積水化學工業公司一起研發出「積水 Heim M-1」。該住宅被視為物美價廉的預鑄住宅，至今仍有很高的評價。在71年設立大野工作室一級建築師事務所。

以組合式工法
打造高品質的「箱型建築」

在東京大學的內田祥哉研究室研究建築工業化的大野先生，與積水化學工業公司一起研發出「積水 Heim M-1」。他把組合式工法帶進以鋼骨結構工法為主流的業界，引發了話題。

在工廠內以輕量鋼骨、外牆嵌板、折板屋頂為主要材料，製作出長5.6×寬2.4×高2.7m的箱型結構，就能完成一個組合單位。然後用卡車載到施工現場，再透過起重機來安裝，就能完成。由於把工廠生產比例提昇到80%以上的緣故，所以每坪的成本變成了134000日圓。在發售後的5年之間，普及程度到達17000戶。這種採用簡約外觀與充實設備的觀點，現在也被積水 Heim 的鋼骨結構住宅所承襲。

「積水 Heim M-1」出現之後，建商也陸續販售採用組合式工法打造而成的商品化住宅。把住宅預製組件切割成卡車載得下的最大尺寸，以及創新的生產方法，都對日本的住宅業界產生非常大的影響。

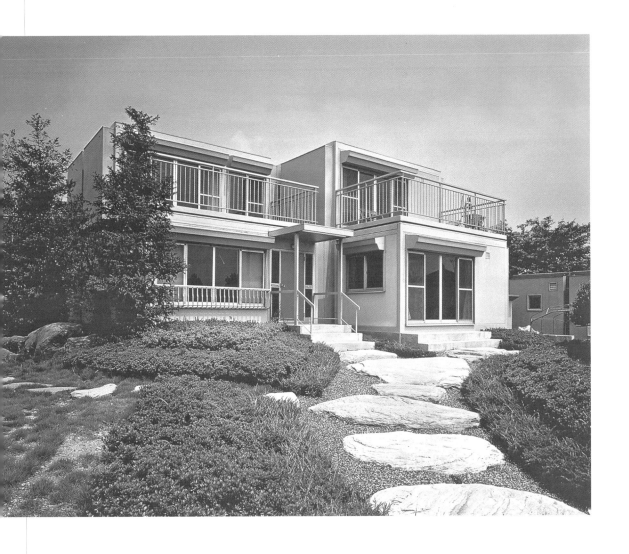

出自1983年5月號 大野先生的連載「實地報導 用來打造住宅的組件」

宮脇檀
Miyawaki Mayumi

宮脇檀〔1936－1998〕1959年畢業於東京藝術大學美術學院建築系。在61年取得東京大學研究所工學系研究科碩士學位。在64年設立宮脇檀建築研究室。也積極從事寫作活動。在那個「由建築師來設計住宅」絕非理所當然的時代，他留下許多關於住宅的著作，成為一般大眾也熟知的住宅建築師。主要著作有《日本的住宅設計》（彰國社）等。

◆ 松川箱型住宅〔1971年〕

構造：鋼筋混凝土結構＋木造結構的兩層樓建築 | 施工：富田工務店

2樓平面圖 1：200

1樓平面圖 1：200

混合結構住宅

宮脇先生在基本的箱型結構中，持續打造出優質的生活空間，並藉由住宅作品首次獲得日本建築學會獎。

「松川箱型住宅」與讓四角形箱型住宅懸浮在陡峭斜坡上的「藍色箱型住宅」並列為箱型住宅系列的代表作。宮脇先生採用的是，將鋼筋混凝土結構的箱型空間分成兩半，使其延伸，然後把中庭插入其中的形式。相較於配合周遭規模來設計的鋼筋混凝土結構，內部則依照身為民間工藝品收藏家的屋主喜好，採用木造裝潢。在這個最初的作品中，他特意設計出能讓整合整體風格的外側（鋼筋混凝土結構）與反映生活的內側（木造結構）呈現對比的混合結構。

7年後，他打造出了帶有多重要素的「松川箱型住宅2」，該住宅同時也是住宅兼畫廊‧出租房。

宮脇先生所設計的住宅也同時追求以生活為基礎的美感，這是他從恩師吉村順三身上學到的。宮脇先生這種站在與居住者相同觀點的住宅設計，至今仍持續被年輕設計師們當做參考。

在《建築知識》1983年9月號的特集「我的混合結構住宅設計法」當中，宮脇先生一開始先說「由於住宅本身的規模很小，所以我總是能夠輕易地設計出整個住宅的細節部分」，然後又說「設計混合結構時（中間省略）在劃分結構的階段，我會將部分與整體的理論分開，所以做起來很簡單」。

照片：以中庭為主體，正房與廂房這兩個箱型空間會面對面。
（攝影：村井修）

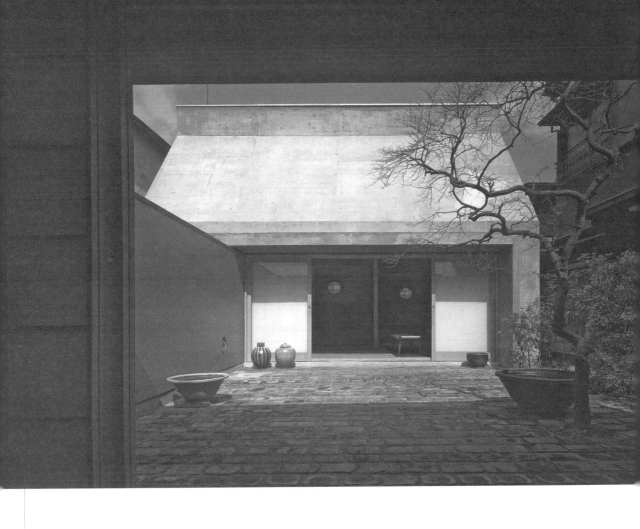

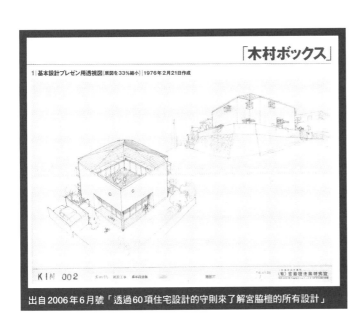

「木村ボックス」

1│基本設計プレゼン用透視図［原図を33%縮小］│1976年2月21日作成

KIM 002

出自2006年6月號「透過60項住宅設計的守則來了解宮脇檀的所有設計」

◆ 我的家〔1974年〕

構造：鋼筋混凝土結構＋木造結構的兩層樓建築｜施工：內堀建設

阿 部 勤

Abe Tsutomu

阿部勤〔1936—〕1960年畢業於早稻田大學理工學院建築系後，進入坂倉準三建築研究所任職。在75年與室伏次郎一起設立Artek建築研究所。設計過「隨著時間流逝也不會劣化反而變更好的住宅」，在過去25屆的日本建築師協會獎中曾6度獲獎。

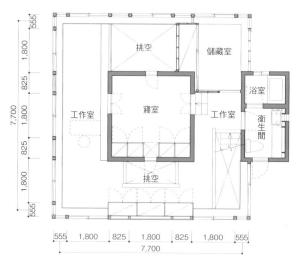

2樓平面圖 1：150

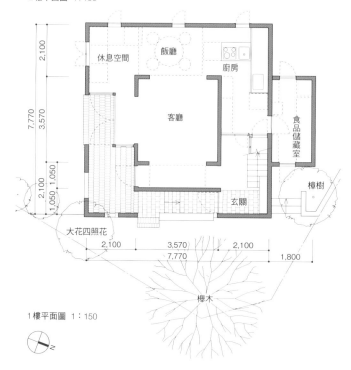

1樓平面圖 1：150

套疊結構的平面構造

這是設計過許多能與環境、居民互相融合的都市型住宅的阿部先生蓋的自宅。位於內外部之間的舒適半外部空間被稱為「半戶外客廳」，是個能夠緩和地連接內部與外部的緩衝地帶。1樓的空間被清水混凝土牆結構包圍，略微昏暗。在2樓，透過木造結構的大開口部位，空間顯得既寬敞又輕爽明亮。平面構造是雙重套疊結構。

客廳設置在1樓的中央區域，在2樓的中央部分，他在比地板面線高770mm的區域設置寢室。各樓層的外側設置廚房、飯廳、工作室、大陽台等外部空間。雖然平面構造很簡單，但在建地內，從茂盛生長的樹木到私人空間，卻創造出很精采的漸層。隨著各種樹木的成長，讓舒適地「棲息」於此的住宅展現其模樣。

此外，在外部有個藉由在配置空間時，讓建築物與建地錯開約30°而形成的四方形庭院。種植在街角的大欅木既是住宅的象徵樹，也是街道的風景。「我的家」成為了一個研究隨著時間而逐漸變化的住宅與街道之間應有的關聯性的例子，也成為了給予在思考都市與住宅關係的設計者「啟示」的契機。

「我的家」由混凝土牆與木材的混合結構所構成，即使經過40年的歲月也沒有劣化，而是與住戶及環境融合，變得愈來愈好。此住宅之所以在設計上不會讓人覺得老舊，也許是因為帶有不受流行影響，且不會改變的「據點」、「圍繞」、「包覆」等與住宅空間原點相關的要素。
——阿部勤

照片：位於內外部之間，受到雙重圍繞的曖昧空間。雖然四周有牆壁圍繞，算是內部空間，但也是個綠意盎然的外部空間。以戶外的生活空間來說，感覺非常舒適。
（攝影：藤塚光政）

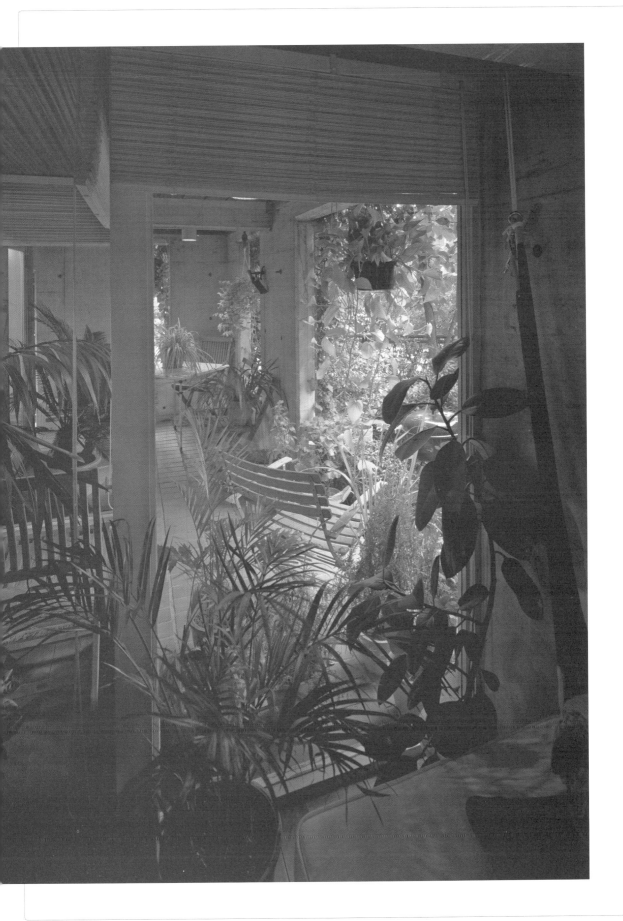

◆ 幻庵〔1975年〕

構造：螺旋式圓筒結構的兩層樓建築｜圓筒製作：川崎製鐵

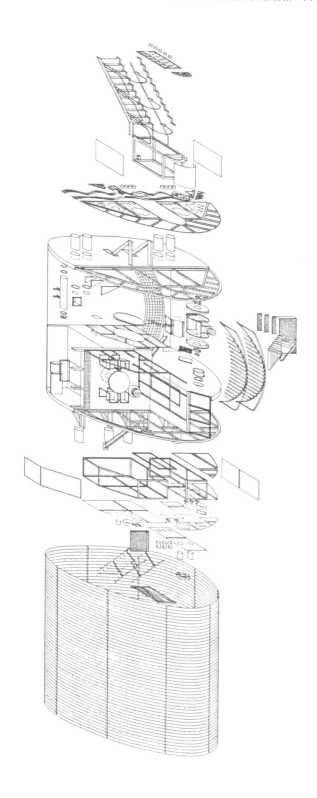

石山修武

Ishiyama Osamu

石山修武〔1944—〕1966年畢業於早稻田大學。在68年取得同大學研究所建築與土木工程系碩士學位後，設立建築設計事務所。從88年開始擔任早稻田大學理工學院教授。在2014年成為早稻田大學名譽教授。1975年，使用川合健二先生所提議的波紋管來興建「幻庵」，完成震撼人心的出道作品。在廣泛的領域中，一邊參與企劃、設計、社區營造，一邊從事關於流通與媒體的研究。另外，他也積極從事寫作活動。

後現代主義建築

石山作品的外觀會給人留下強烈的印象。「幻庵」也是如此。

波紋管是因為用於隧道與暗溝的土木工程而被大量生產的材料。石山先生將其當成建材，打造出這棟住宅兼別墅。在建築領域中，此住宅是後現代主義的代表作。完工時，預計入住的是屋主夫婦與一名孩子，依照屋主的要求，石山先生也讓此住宅兼具茶室般的接待功能。

石山先生受到設備工程師川合健二的影響，以幻庵為首，設計了許多用波紋管打造而成的住宅。在波紋管住宅中，使用了兩種波紋板，總計65片，總重量4709kg，並使用了總計1400根的兩種螺絲，由業餘人士以人工方式進行組裝。在興建幻庵時，他雖然得到了技術熟練的鐵匠的協助，但他卻改用現在的生產週期中的產品，並透過由業餘人士來組裝這種「秋葉原風格」來顛覆以往的建築觀。

幻庵的特殊風貌為建築界帶來巨大的衝擊。不過，從違背建築的生產體系這一點來看，這種採用工業產品的手工風格手法，引發了更大的迴響。

照片：正面的外觀融入了年輕時的石山先生所憧憬的保羅・克利（Paul Klee）的畫作、曼陀羅、新古今和歌集、裝飾古墳等所有要素。

〈資料提供：石山修武研究室〉

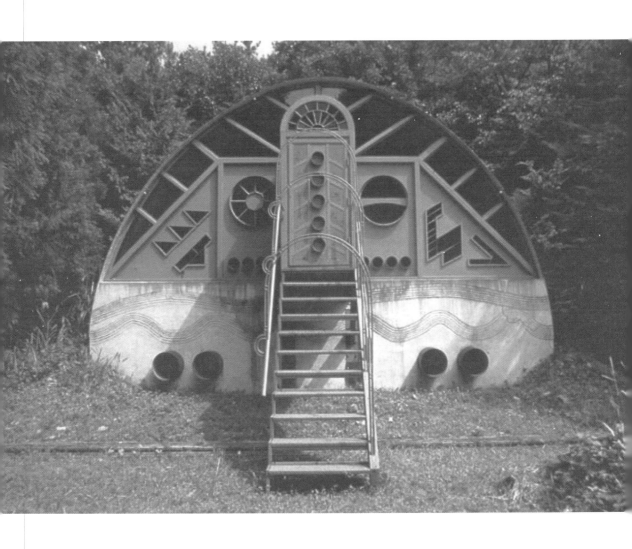

◆GOH-7611 剛邸〔1976年〕

構造：鋼筋混凝土結構的兩層樓建築｜施工：大榮總業

鈴木恂

Suzuki Makoto

鈴木恂〔1935—〕1959年畢業於早稻田大學理工學院建築系。同大學研究所碩士。在就讀研究所時，師事於吉阪隆正。在64年設立鈴木恂建築研究所。早稻田大學名譽教授。在60～70年代，設計過許多以清水混凝土工法為主軸的小住宅。作品包含了惠比壽Studio（1980）、GA Gallery（1983）等。也出版過包含草圖集、攝影集在內的許多著作。

2樓平面圖 1：200

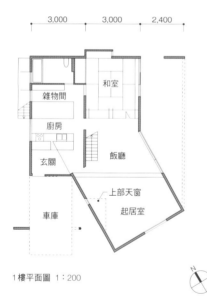

1樓平面圖 1：200

設置在混凝土箱型建築中的空間裝置

　　從隸屬於吉阪隆正研究室的研究生時代開始，鈴木先生就開始參與海外建案，後來也到中南美、歐美、中東等世界各地遊歷，成為見多識廣的「都市建築派」建築師。他藉由「在採用幾何學結構的簡單混凝土箱型空間中，插入可動式的空間裝置」這項手法而為人所知。

　　在「GOH-7611剛邸」中，兩個擁有正方形平面的建築會透過偏差角度為5比3的軸線來進行合體。結果，他打造出帶有藤架等設施的半室外空間（露台或陽台），讓住宅雖位在住宅密集地區，卻能兼具開放性與室內隱密性這兩種相反的要素。後來，為了因應從計畫階段就預料到的家庭成員變化，他在二樓的大陽台增建了單人房。

　　鈴木先生是清水混凝土住宅的先驅，設計過許多小住宅。他藉由採用混凝土的嶄新空間創造力與能確保特色與擴張性的手法，擺脫過去的集體性，為在高度成長期之後逐漸變得個性化的生活，帶來建築方面的解答。

此住宅興建完成後，已經過了將近40年的歲月。當時未婚的年輕屋主現在已經結婚生子，並將此處當成工作場所。為了因應這種生活上的變化，此住宅進行過兩次大規模增建，並持續進行修補。清水混凝土雖然帶有古物風格，但空間結構一點都沒變，經得起漫長歲月的考驗。這才是建築師值得引以為傲的部分。

——鈴木恂

照片：這棟採用清水混凝土的兩層樓箱型住宅，連設計圖都畫得很敏銳。
（攝影：Y.Suzuki）

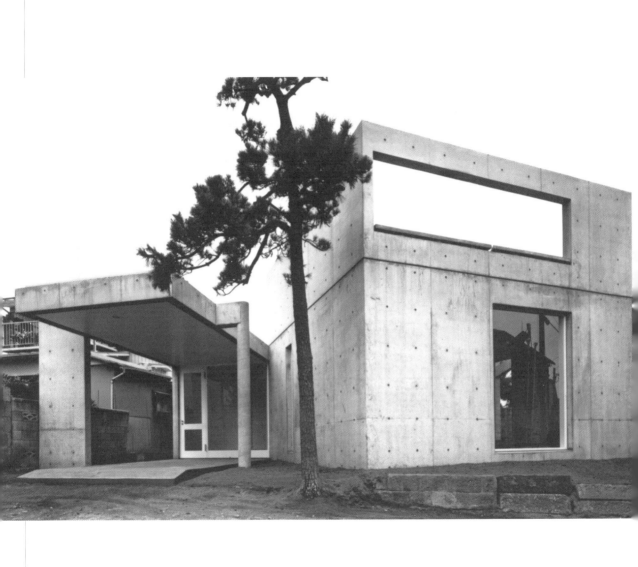

◆ 住吉的長屋 〔1976年〕

構造：鋼筋混凝土結構的兩層樓建築 ｜ 施工：Makoto 建設

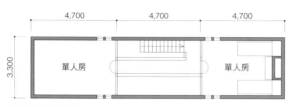

4,700　4,700　4,700

3,300

單人房　單人房

2樓平面圖　1：200

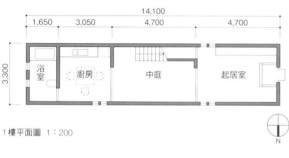

14,100

1,650　3,050　4,700　4,700

3,300

浴室　廚房　中庭　起居室

1樓平面圖　1：200

N

軸測圖

安藤忠雄

Ando Tadao

安藤忠雄〔1941—〕獨自學習建築，在1969年設立安藤忠雄建築研究所。最初從事個人住宅等的設計，現在也會參與許多大型公共設施與海外的建案。在95年獲得普立茲克建築獎。東京大學特別榮譽教授。主要作品包含「六甲的集合住宅」（1983）、「表參道Hills」（2006）等。

清水混凝土與自然

　　在採用並非自然素材的清水混凝土這項素材的建築中，安藤先生藉由獨特的表現手法來讓人感受到自然的氣息。他陸續創造出許多前所未見的建築，讓世界各地的人們為之震撼。

　　在設計「住吉的長屋」時，他將相鄰的三棟長屋的其中一棟替換成混凝土結構的箱型建築。這棟極度抽象化的住宅成了安藤在國際上廣為人知的契機。

　　他將這個正面寬度3.3m、深度14.1m，面積不滿15坪的細長建地分成三等份，並在夾住採光庭院的東西兩邊打造出兩層樓的生活空間。1樓是起居室，中庭前方為廚房與浴室。2樓有兩間單人房，透過露台來連接。牆壁與天花板採用清水混凝土，1樓地板採用玄昌石。雖然結構簡單，卻能呈現出富有變化的住宅空間，季節的變遷會透過中庭來點綴住宅。

　　下雨天要上廁所時，必須撐傘才能通過此中庭。不過，此設計激發出了「居住」這項行為的強烈意志。此作品含有對於只追求舒適度的現代住宅的強烈批判。

當初發表此作品時，受到很多批評。蓋這種那麼難用，看起來又很冷的住宅是要做什麼？不過，「住吉的長屋」是我在思考「在有限的預算中，要怎樣能將町家所具備的日本傳統融入現代住宅中呢？」這個問題時，充分地考慮過其可能性後才誕生的產物。在完工後35年的今日，也有人給予正面評價，認為這個完全去除多餘要素的生活空間是生態住宅的原點，讓我感到很驚訝。——安藤忠雄

照片上：從建築物上方俯視。透過整齊確實的混凝土澆灌接縫等，可以窺見安藤先生對於素材的熱情。
照片下：挑空的中庭。藉由大膽地採用中庭，讓光線照進容易變得昏暗的長屋內各個房間。
（資料提供：安藤忠雄建築研究所）

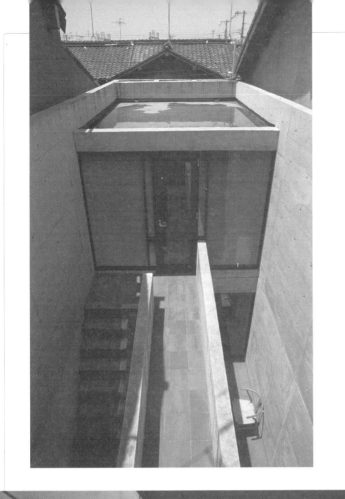

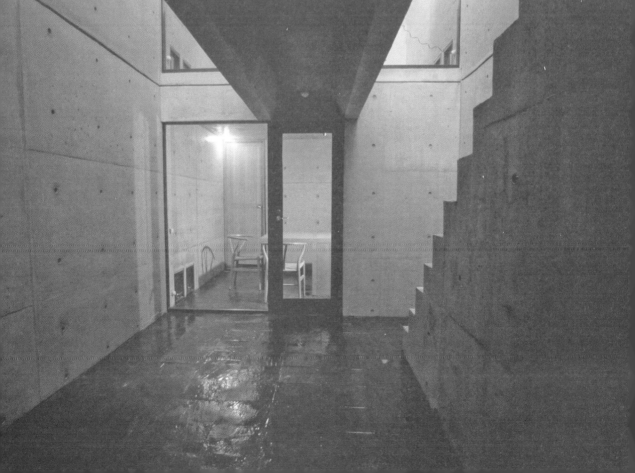

◆目神山之家（回歸草庵）〔1976年〕
構造：鋼筋混凝土結構＋木造結構的兩層樓建築｜施工：中野工務店

上層・中層平面圖 1：400

下層平面圖 1：400

當初，父親把被樹木覆蓋的陡坡當成兩棟住宅的建地，要在上面同時興建他和朋友的家。他計畫要興建位於建地上部的住宅，以及從道路往下潛藏到森林中的住宅。雖然父親想把被森林覆蓋的住宅當成自己的家，但也必須確認朋友的想法。後來朋友選擇了視野與日照很好的上方住宅。父親終能如願住在被樹木覆蓋的住宅中。
——石井智子（石井修的女兒，美建設計事務所）

照片：由於周圍被樹木包覆，所以只有少許直射陽光會照進屋內，因而打造出光線較不強烈的舒適空間。
（資料提供：美建設計事務所、攝影：多比良敏雄）

石 井 修
Ishii Osamu

石井修〔1922—2007〕1940年畢業於奈良縣立吉野工業學校建築科。任職於大林組・東京分公司。在56年設立美建・設計事務所。他所追求的建築為，一邊充分運用自然的地形，一邊讓住宅空間與綠意共存。主要作品包含「Charle總公司」（1983）、「鹿台之家」（1994）、「繩庵」（1994）等。以「目神山的一系列住宅」獲得1986年度的日本建築學會獎。

不要違抗地形

石井先生畢生都以自然與建築的融合作為設計主題，不管是平地、傾斜地，他都會盡量不去變更地形的型態與本質，打造出與自然環境共存的住宅。

「目神山之家」作品群包含20棟住宅，地點位於兵庫縣六甲山系東端的甲山山中的低窪地。其中最早興建的「回歸草庵」是石井先生的自宅。建地位在從道路看過去朝東方下降的陡坡，上方是懷抱著屋頂庭園的鋼筋混凝土建築（兒子夫婦一家），下方則是木造建築，透過玄關、迴廊、樓梯間的空間來連接兩者。朝向天空的鋼筋混凝土建築與潛藏於地面的木造建築這兩種相反的要素被融為一體。由於在林中興建住宅時，沒有違背山中的地形，所以從下層的起居室可以眺望到一整面廣闊的目神山綠意。

「回歸草庵」獲得了2002年的JIA25的年度大獎。這種愈老愈有魅力的建築設計，至今仍很新奇。「打造直接運用自然環境的住宅」這種想法是前所未見的，即使將「回歸草庵」稱為是現今並不罕見的屋頂綠化等生態住宅的觀點的起源，也不為過。

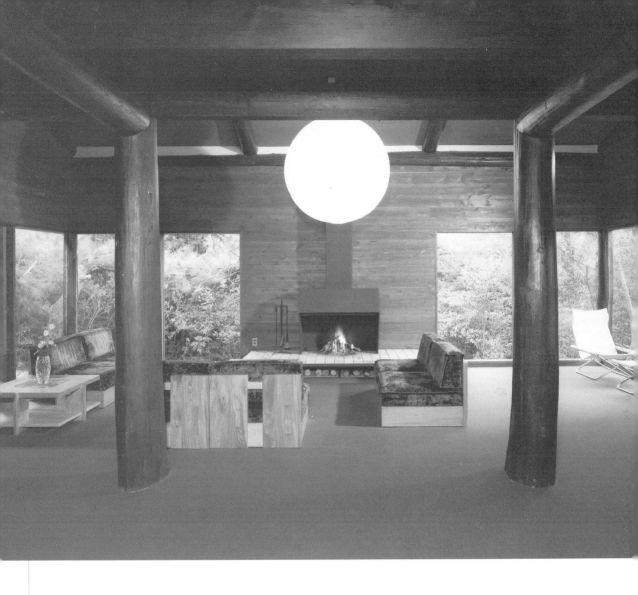

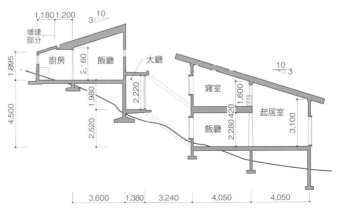

剖面圖 1：250

◆ 水戶六番池住宅區〔1976年〕

構造：鋼筋混凝土壁式結構三層樓建築 | 施工：西山工務店、蔦屋建設、瀨谷工務店

配置圖 1：1500

藤 本 昌 也
Fujimoto Masaya

藤本昌也〔1937—〕1960年畢業於早稻田大學理工學院建築系。取得同大學研究所碩士學位後，任職於大高建築設計事務所。在72年設立現代計畫研究所。曾擔任山口大學工學院感性設計工學系教授、日本建築師聯合會會長等職務。目前擔任現代計畫研究所會長一職，該研究所實踐了興建在地生根的集合住宅空間與建築，對都市景觀的形成有所貢獻。

平面圖：
13,060
5,800 / 1,460 / 5,800
大陽台　大陽台
玄關　玄關
9,500
飯廳兼廚房　飯廳兼廚房
大陽台　大陽台

3樓平面圖 1：250

相連的低層接地型住宅

在高度經濟成長期逐漸邁入尾聲的1970年代後半，在建築界中，地區性和土著性被當作集合住宅的主題而端上檯面。計畫的規模、內容也開始出現規模由大變小、從高層住宅轉變為低層住宅等變化。

「水戶六番池住宅區」是採用鋼筋混凝土壁式結構（註：直接以牆作為結構，沒有樑柱）的三層樓建築，從第一棟到第七棟都會在變形的五角形建地上相連，總計可容納90戶居民。居民入住後，藤本先生有根據問卷調查進行改良。藤本等人後來也參與了茨城縣的會神原住宅區與三反田住宅區的建設。70年代前半，藤本先生在大高正人的身邊，以「能夠打造出街道的集合住宅」為主題，設計廣島基町高層住宅，此主題也被這些低層集合住宅所繼承。

「水戶六番池住宅區」是引領低層集合住宅的先驅，同時也讓「低收入者取向的廉價簡陋住宅」這種公營住宅給人的印象變得煥然一新。後來，集合住宅的這種在地區扎根，並顧慮到街道發展的設計逐漸成為主流。此住宅獲得日本建築學會獎的業績部門獎。

1975年，在住宅的「從重量改為重質」這種潮流中，茨城縣決定開始興建縣內過去都沒有的低層公營住宅。那是與地區的街道和生活很相稱的住宅，和過去那種規格化的中層公營住宅完全不同。各層住戶的開放式大陽台、門廊型通道樓梯、被採用當地生產的屋瓦的成排住家圍繞起來的大規模中庭造景等很有魅力的設計，至今仍擁有高評價。——藤本昌也

照片：活用自然地形打造而成的中庭具有高低起伏，建築物圍繞著中庭來配置。寬敞的大陽台與瓦片屋頂很有特色。
（資料提供：現代計畫研究所）

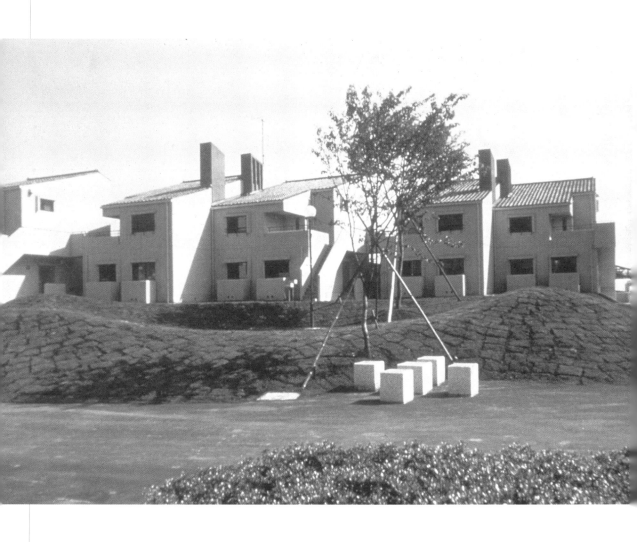

◆星川 cubicles〔1977年〕

構造：鋼筋混凝土壁式結構的兩層樓建築｜施工：東英建設

2樓平面圖 1：150

1樓平面圖 1：150

黑 澤 隆

Kurosawa Takashi

黑澤隆〔1941—2014〕1971年取得日本大學研究所碩士學位。在73年設立黑澤隆研究室。在從事設計工作的同時，也致力於評論與教育。他以對於現代家庭形象的批判為主發點，設計出著重於單人房的聚集的住宅。黑澤先生的作品呈現出對於家庭與住宅的關係的疑問，其敏銳的研究也對後來的都市住宅的理想狀態產生了影響。

「複數單人房式住宅」的登場

黑澤先生基於對現代建築與現代住宅的強烈關心，所以對L+nB這種公式化的現代住宅產生疑問。他對抗將夫婦視為一體這個觀點，以彼此互相獨立的夫婦關係為主軸，展開獨特的住宅論。由於為了實現「複數單人房式住宅（並非以家庭，而是以個人為單位的住宅設計理論）」，能夠讓人放心地把小孩交給他人照顧或培養的地區社會是一項前提，所以黑澤的觀點甚至涉及了人類學與靈長類學。雖然他所完成的第一個複數單人房式住宅是「武田老師的家」（1970），但從嚴格的定義來看，「星川cubicles」才是首次出現的複數單人房式住宅。

個人居住單位直接分成兩組，住戶可自由使用同時設置在1樓的共用設施。共用設施包含了熱水設備、洗衣室、儲藏用冰箱、備用客房與廁所。此住宅與從70年代後半開始出現在市場上的套房式公寓大廈的差異在於，經過許多研究結果而計算出來的平面尺寸（2.4×8.1m）與共用設施的有無。

黑澤先生獨特又具開創性的思想，成為尊重個人的90年代的建築的基礎。

在《建築知識》1996年7月號的特集「勇於挑戰的住宅」中，我們在卷首刊登了黑澤先生與山本理顯先生的對談。關於「家庭論」，黑澤先生一邊舉出山本先生的建築作品為例，一邊深入探討其建築思想。黑澤先生說，對山本先生而言，只為家庭興建住宅是一件矛盾的事。

照片上：興建在20坪的土地上。將居住單位堆成兩層，剩下的建地用於共用設施。
照片下：單人房A。突出的半島型桌子用途廣泛，另外還有配合桌子來製作的嵌入式牆面收納櫃。
（攝影：輿水進）

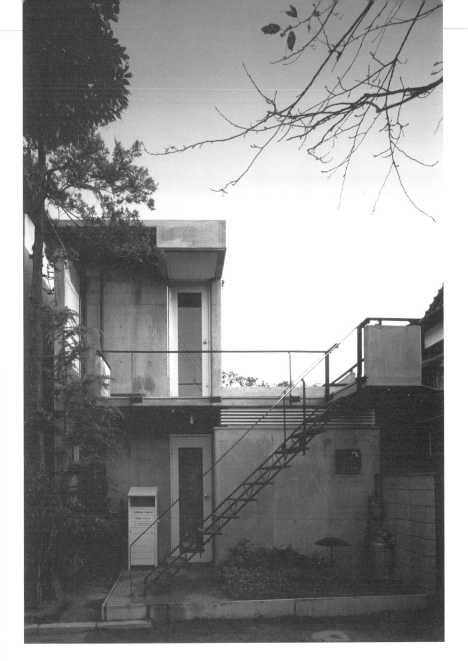

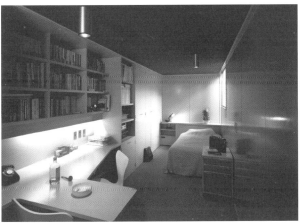

対談：山本理顕×黒沢隆
「家族論」を問い直す

山本理顕（やまもと・りけん）◀
1945年北京生まれ。'68年日本大学理工学部建築学科卒業。'71年東京芸術大学大学院美術研究科建築専攻修了。'71～'73年東京大学生産技術研究所原研究室研究生。'73年山本理顕設計工場設立。主な作品に「山川山荘」（'77年）、「GAZEBO」（'86年）、「若葉荘」（'89年）、「熊本県営保田窪第一団地」（'91年）、「岡山の住宅」（'92年）など、著書に「現代建築／空間と方法23 山本理顕」（同朋舎出版）、「細胞都市」（INAX）、「住宅論」（住まいの図書館出版局）など多数

◀ ▶（くろさわ・たかし）黒沢隆
1941年東京都生まれ。'71年日本大学大学院修了後、'73年黒沢隆研究室設立。主な作品に、「赤羽の住宅」（'74年）、「コワシ・モ・ツクレ」（'87年）ほか／'84年 KOHI「'88年」、「LAKE LODGE」など、著書に「住宅の逆説」（レオナルドの飛行機出版会）、「翳りゆく近代建築」（彰国社）、「カテゴリー＝時代のなかの住居」（メディアファクトリー）など多数

1967年，黒澤隆先生出版《複數單人房式住宅──崩壊的現代家庭與建築上的課題》一書，將以「個人」作為單位的住宅設計理論「複數單人房式住宅」展現給社會大眾。之後，山本理顕先生將家庭與住宅的結構化為理論，反映在設計上。黒澤與山本兩人透過對談來重新探討現代住宅中的理想「家庭」狀態。

黒沢　山本さんはいろんなところで、いろんな原稿を書いているけれども、結論は常に書かない（笑）。

そのあたりを今日は聞いていきたいと思うんですが、たとえば「家族という切断面なしに住宅を考えるということは、それ自体おかしい」というのがありますよね。その続きとして、家族の集合体である集合住宅を考えようとするときに、家族が今のままで、集合ということがなし得るのかどうか、ということを考えなければいけないという。じゃあ、どうすればいいのか、はいわない。

山本　いや、いってます。自分のなかではそれは割にはっきりしているつもりなんですが。ただ誤解しないでいただきたいのは、家族というのは、非常に重要なひとつの共同体だと思うんです。僕は、それがいけないとかいっているわけじゃない。

黒沢　もちろん、いけないとはいってないと思う。

山本　今の家族の仕組みは、ある程度うまくできた仕組みじゃないかと思うんです。今の社会をつくっているシステムとしても。でも、今いろいろ問題になっているのは、その共同体が破綻してしまった人たちをどうするかということだと思う。たとえば、離婚するとか、片方が死んでしまうとか、お祖父さん、お祖母さんが入ってくるとか、理想化されたモダンファミリーとは、違う状態になってしまう人たちですね。そういう人たちが、

黒沢　山本さんはいろんなところで、いろんな原稿を書いているけれども、結論は常に書かない（笑）。

パーセンテージとしてますます増えてきているわけです。

黒沢　そう思いますね。

山本　そのときに今の家族に対する考え方とか、住宅に対する考え方だけで耐えられるかというような話です。

黒沢　モダンファミリーに対して用意してあるビルディングタイプで、非モダンファミリーを覆うことができるかということ？

山本　そういうことです。それは非常に難しいだろうと思うんです。

モダンファミリーというのはある一つの自己充足性を前提としてでき上がっているから、モダンファミリーじゃないタイプの住み方をしようとした場合には、その自己充足性がどこかで失われているんじゃないか。

黒沢　それは家族の自己充足性ですか？

山本　一つのコミュニティとしての単位です。

黒沢　家族というコミュニティとしての単位。居住単位といってもいいし、生活単位といってもいいと思うんですが。

黒沢　つまり簡単にいうと欠損家族には、ノーマルな家族ほどの充足性はないということですか。

山本　そうです。それは欠損と過剰と両方ですけど。単純化していうと、欠損家族や過剰家族は、たとえば子供は必ずどこかに預けないといけないとか、障害を持ったお祖父さんお祖母さんが家族のなかにいれば、どこか外部に依存しないと

刊登期數
1996年7月號

特集
勇於挑戰的住宅

報導
對談：黑澤隆×
山本理顯
重新探討「家庭論」

その家族は成り立たないとか、そういった状況が起きてしまっている。現にそういう家族の方が多数派じゃないかと思うんです。

黒沢　独り者のことは、あまり考えてない？

山本　たった一人で住んでいる人ですか。それはほとんど考えてない。一人で住むのことが全部やれる人は勝手にどうでも住めるんです。今ほど一人で住む人の選択肢が広がった時代はないと思います。ついでにいうと、いわゆる理想的な、健康なお父さんとお母さんがいて、子供が2、3人いて、それでうまくいっている家は全然問題がない。それをいちいち外側から「違う生活がありますよ」っていうつもりはまったくない。

そうではなくて、そういうことが成り立たなくなってしまった家族の方が今は多数派になっているにも関わらず、なんで「理想的な家族」をそこにいつも描かなくてはいけないのかということです。ある生活居住単位として考えるときに、いつもそういうモダンファミリーが出てきてしまうのは何故なのかという。

黒沢　もうちょっと具体的にいってもらうと。

山本　つまり、それは理想化された生活というふうにいわれわれは思っていますけど、同じ平面上に、他にもさまざまな選択肢があるはずじゃないかということの仕組みを空間構成として解いていったときの一つのやり方ではないかとは思います。理想化された家族像というのは、今

いったみたいな、一夫一婦で子供が何人かいる。皆愛情があって、元気潑剌子供たちというようなもの。そういうものとズレしたところに欠損家族、過剰家族があるわけじゃないと思うんです。これらが成り立たなくなってしまって、やむを得ず過剰家族、欠損家族なわけじゃないと思うんですよね。

それぞれに、居住単位のつくり方が僕はあるんだと思う。たとえば子供一人にお母さん一人しかいないんだけど、それでも1つの居住単位として成り立つとしたら、何が必要かということになるわけですね、今度は。

そうすると、違う意味での共同性がないと駄目じゃないか。その単位をくるむ、もう一つ大きい共同体を想定しないと、これは成り立たないだろうと思います。

黒沢　それはその通りですね。

山本　その大きくくるむ共同体のようなものを考えたい。それは集合住宅をつくるときが、絶好のチャンスだというのが僕の意見なんです。

黒沢　つまり特に公営住宅なんていうのは、まさにそれを考える場であると。

山本　そうです。

黒沢　考えた結果が、たとえば保田窪団地になったわけですよね（写真1）。

山本　それは全面的にうまくいっているとは思いませんけど、共同性というものの

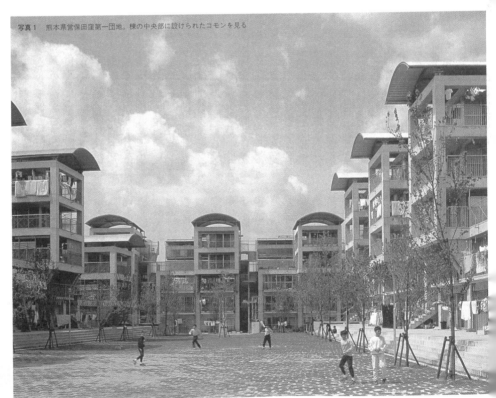

写真1　熊本県営保田窪第一団地。棟の中央部に設けられたコモンを見る

◆隧道住宅〔1978年〕

構造：鋼筋混凝土結構的兩層樓建築｜施工：中野組

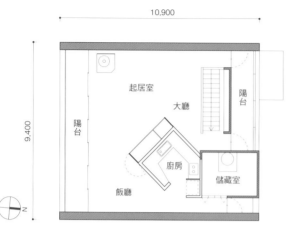

10,900

9,400

起居室　　　　　陽台

大廳

陽台　　　　　　廚房

　　　飯廳　　儲藏室

2樓平面圖 1：200

軸測圖

橫 河 健
Yokogawa Ken

橫河健〔1948—〕1972年畢業於日本大學藝術學院美術系。曾任職於黑川雅之建築設計事務所，在82年設立橫河設計工房。從2001年開始擔任日本大學理工學院建築系教授。以空間受限的界線與範圍的問題作為自己的建築主題，持續發表作品。

從景觀到家具

　　創新的建築指的並非新的「型態」，而是指創新的「空間」。橫河先生從當時就開始強烈地意識到這種能將自己包進去的「空間」。

　　雖然「隧道住宅」是橫河先生在29歲時發表的實質上出道的作品，但從富有活力的的結構到扶手等細微的細節，完成度都很高。兩面牆以9m的跨距，排列在東西兩邊，然後透過間距1.5m的接合式混凝土地板來製作出隧道狀的結構。

　　1樓是寢室等私人空間，2樓是1室格局的主要空間，包含廚房在內的大型家具盒「環具」則以45度角度來放置。環具包含了冷暖氣、音響、電話、照明等生活上所需的設備裝置。藉由以45度角度來放置而產生的三個空間分別是用來當做前廳、起居室、飯廳的空間。互相連接的三個空間與面向庭院的開放感構成了富有魅力的1室格局空間。為了因應生活的變化，他曾嘗試對一樓進行增建與改建。

　　橫河的建築作品的魅力在於射程遍及「景觀到家具」的建築創造力，以及徹底了解奢華的美感。

※ 1樓是經過持續變化而成的模樣（骨架結構內的增建‧整修），2樓則是35年都沒有變化的空間。

照片上：呈南北向敞開的隧道狀結構
照片下：脫離住宅結構的設備裝置（環具）被置於中央，與單純的結構有著強烈對比，並強烈地突顯出存在感。

（攝影，照片上：新建築社攝影部／資料提供，照片下：橫河設計工房）

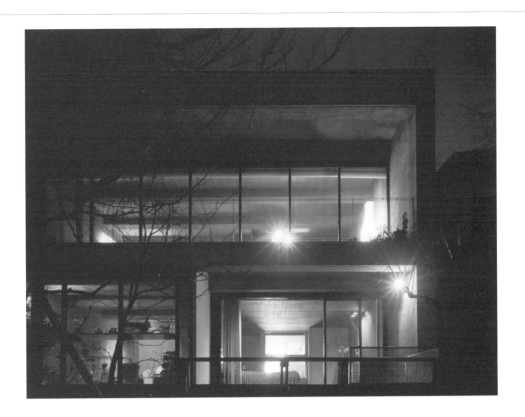

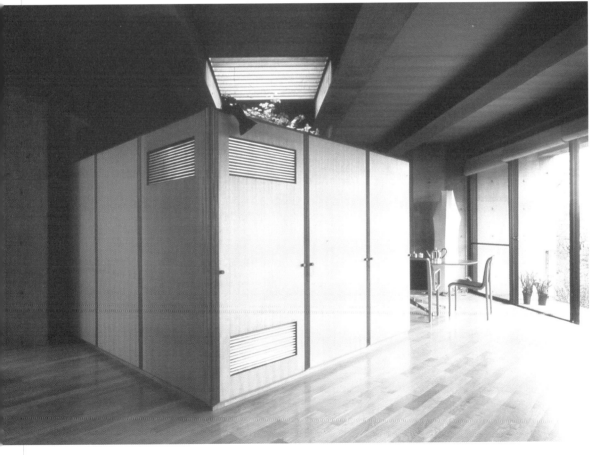

◆ 西野邸〔1978年〕

構造：木造結構的兩層樓建築｜施工：勇工務店

2樓平面圖 1：200

1樓平面圖 1：200

西側正視圖 1：300

在約35年前，我設計了西野邸，住戶基本上就這樣持續使用下去。6年前，在該住宅內長大的屋主兒子，請我在該住宅旁邊設計一棟他的家庭住宅。新家也跟以前一樣，由屬於間伐木、造林木的檜木、土佐灰漿、土佐和紙所構成。雖然素材相同，但在這三十年間，我的表現手法應該有些許進步。——山本長水

山本長水
Yamamoto Hisami

山本長水〔1936—〕1959年畢業於日本大學工學院建築系後，進入市浦都市開發建築顧問公司，在66年設立山本長水建築設計事務所。他使用當地生產的優質素材，交由當地的工匠來施工，長年設計符合現代生活型態的住宅「土佐派之家」。身為高知市都市美化顧問，他也會擔任大規模建築物等關於都市美觀的設計顧問工作。

在地區扎根的住宅建築

「土佐派之家」指的是，以高知縣建築設計監理協會為活動主體的建築師們所設計的地區主義建築，以及那些建築師們的活動的總稱，由建築史學家松村貞次郎所命名。他們從1995年開始持續進行有組織的活動。在津野町的17棟公營住宅「船戶住宅區」計畫中，年輕成員們根據共同的約定，分別負責設計各棟住宅。這件事就是「土佐派之家」成立的契機。後來，他們設計了許多木造住宅，並以振興區域發展與木造住宅為主，展開活動。他們很重視根據當地的風土所流傳下來的傳統建築手法，將被視為高知地區傳統住宅特色的燻製波形瓦斜屋頂、由土佐灰漿與杉木板所構成的外牆、採用土牆與杉木的室內裝潢等當做住宅的特色。

他們所採用的其中一項工法使用了組合梁，被稱為「100角結構工法」。這項技術使用高知縣生產的造林木，而且只使用105㎜的正角材（註：橫切面為正方形的角材）。他們猜想，這種角材不僅能提昇韌性，也能拿來當做裝潢建材。藉由讓柱子、橫樑、地板等結構全部外露，使空間顯得很醒目。

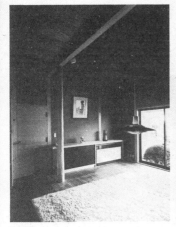

応接室

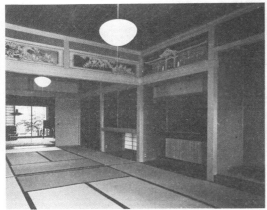

縁側より客間を見る

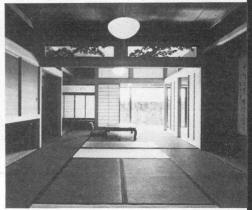

北側外観

客間より縁側方向を見る

がらの香長平野（高知県中央部）の農家の接客部分のデザインをもとに、これから時代離れしたオーバーな飾りを捨てたシンプルなものとし、土佐の天然木の檜を使って造作している。

は、所謂ケの部分で、家族の生活ゾーンをつくっている。農家の座敷と土間との関係を踏まえて、イス座部分は床座部分（タタミの部分）より240ミリ床高を下げて両者の視線の高さを調整している。土間に相当する部分のデザインも柱を見せて真壁構成とし、ディテールとインテリアデザインの純化を意図している。このケ・の部分では木材は地場産の造林檜を使用して、ちょうどつむぎの着物を楽しむように、節のあるままを楽しむ方向を意図している。この檜はハレの部分に使われい。この檜はハレの部分に使われる檜の十分の一から二十分の一の価格で得るものであり、地場産の「土佐しっくい」を使うこととともに、この美しさを引き出して語らせる手法を磨き上げてゆくことが、プリントものや吹付けものの建築価格に対抗して生き残ってゆくための戦略として欠かせないものであると考えている。

このお宅では木材は重要な資材であり、請負部分から切離して施主が昔のように直かに調達して支給する方式を採った。住まいは四十代半ばの御主人と夫人、子供の三人のものである。建築主のお父さんが、建物に詳しく、強い関心を持って

建築知識1981年1月号　　50

出自1981年1月號「在地區扎根的住宅建築」

1980 年代

環境意識的高漲

能 源 與 環 境

由於1979年的石油危機，建築界也逐漸開始重視能源問題。在住宅領域，人們開始研發活用自然能源的被動式太陽能住宅與節能住宅。吉村順三門下的奧村昭雄研發出名為「OM太陽能系統」的被動式太陽能系統，身為其晚輩的**野澤正光**等人的團體與**小玉祐一郎**等人積極地進行此系統的研究與開發。不過，度過石油危機的日本經濟到了80年代後半，由於發生了資產價值脫離實體進行膨脹的泡沫化現象，人們歌頌著這短暫的繁榮，因此人們逐漸失去對於能源問題的關心。

另一方面，在80年代我們也記得，有人主張重視環境的住宅建設，並出現了「環境共生住宅」這項名稱。建設省從83年開始推行的HOPE計畫（地區住宅計畫）促進了以地域性為特色的各種住宅的建設。這些例子包含了高知縣土佐派的活躍、秋田縣營住宅區、設計了富山上坪村立雪樂住宅的三井所清典進行的活動等。另外，**降幡廣信**把以破舊等理由而進行拆除的老民房在現代重生當做主題，嘗試進行民房重生計畫，並開始受到廣泛矚目。

都 市 型 住 宅 的 變 化

在都市型住宅方面，也開始出現新的動向。在「中野本町之家」（1976）中設計出封閉式管型空間的**伊東豐雄**，在與其相鄰的自宅「銀色小屋」（1984）中，透過中庭實現了開放式的住宅。透過臨時住宅風格來呈現「會漂浮的居住觀」。**山本理顯**陸續發表「GAZEBO（1986）」、「ROTUNDA」（1987）等在住商混合大樓屋頂生活的都市型住宅，而且又發表了讓多戶住在一起的「HAMLET」（1988），開始對以「一戶一房」為基礎的現代住宅提出疑問。山本理顯一邊受到他大學學長黑澤隆的活動的影響，一邊在93年彙整他過去的研究，發表《住宅論》。從獨棟住宅到集合住宅，他進行過廣泛的設計活動，並藉此嘗試跨越以「L+nB」為象徵的現代家庭形象與現代住宅。

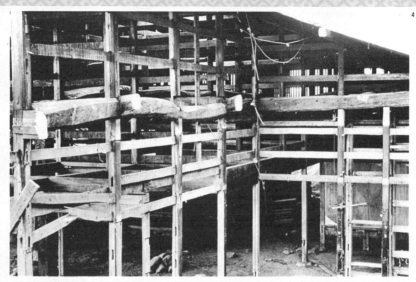

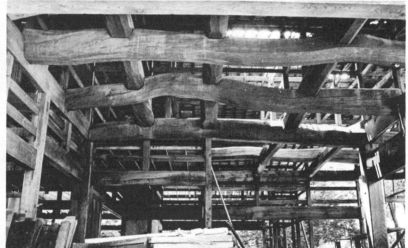

建築知識1984年6月号

4 面積の縮小と、2階の屋根裏・中の部屋を生かすために、裏側両隅を取り除いた。そのために梁も切断され、取り除かれた。
5 真黒い梁の汚れを洗い落とすと、材質がわかり、部材が生き生きとしてくる。
6 一部柱の下端から15cm切り縮め、土台を取りつけた。引き続いて柱や梁が収められた。

重生工程的對象是這棟採用「本棟造」形式，上面覆蓋著大屋頂板的古民房「大和邸」。
重生後能夠持續住100年。
降幡廣信的工作讓古民房的真正價值在現代保留下來，並持續維持到未來 —— 1984年6月號

混合結構的潛力

與單一結構相比，混合結構的歷史很
短，也沒有標準的設計手法與指南。
在此特集中，我們舉出了由4名設計
者所設計的8個混合結構實例——❸
特集「我的混合結構住宅設計法」〔9月號〕

'83年9月號「我的混合結構住宅設計法」

'80年6月號「建築與微型電腦」

電腦的可能性……

電腦從此時開始廣泛普及。在此特
集中，我們介紹了「如何將電腦運
用在建築的業務上」。當時人們還
未使用「PC」這個稱呼——❶
特集「建築與微型電腦」〔6月號〕

1984年　**1983**年　**1982**年　**1981**年　**1980**年

- 小玉祐一郎「筑波之家」
- 伊東豐雄「銀色小屋」
- 「限制在市區內興建套房式公寓大廈」的問題變得過於嚴重。
- 降幅廣信「草間邸」
- 新日本飯店火災
- 建築基準法施行令的修正（轉移到新耐震設計法）耐震基準的修正、在地震力中加入動態性考量。另外，設定兩種程度的地震力，採用2階段的耐震設計。
- 制定住宅的節能基準（舊節能基準）

幼兒室是一個家

在此特集中，我們將一所幼兒園當
成例子，把從計畫到完工，以及保
育工作的實踐的過程全部記錄下
來。儘管在進行設計時反覆商討過
好幾次，但在保育工作的實踐中，
還是浮現了問題。我們闡明了問題
的原因。
特集「幼兒園紀錄」〔5月號〕

學校是呆板的建築？

介紹有助於設計出「能夠因應教
育方法的變化的學校建築」的觀
點與研究方法——❷
特集「今後的學校建築」〔10月號〕

❷

'81年10月號「今後的學校建築」

高齡化社會的建築

建築這項「容器」要以什麼形式來
因應高齡化社會呢？我們試著透過
老人的生活行為來研究住宅的細節。
特集「專為老人設計的居住環境」〔9月號〕

住宅與物品的互相爭執

物品因消費熱潮而變得氾濫，也使收
納空間變得不足 ——我們掌握了這種
現狀，思考「收納」的問題。
特集「『收納』調查」〔11月號〕

設計事務所的生存策略

此時，建築設計界處於前所未見的盛況。面對承包商的轉守為攻，設計事務所要如何才能存活呢？思考「今後的」設計事務所形象。
特集「設計事務所今後會變得如何？」〔12月號〕

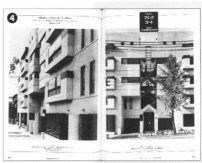

'86 年 3 月號「我的『清水混凝土工法』設計術」

高品質、低成本

裝設過多設備與室內裝潢的住宅變得很普遍。在這種情況下，我們介紹了四位能夠辨別出住宅真正需要的東西，並打造出符合屋主生活型態的住宅的設計師所採用的手法。
特集「減掉住宅的贅肉！」〔6月號〕

如何製作清水混凝土

在這個時代，「清水混凝土工法」這種表現手法已變得不罕見。我們舉出擅長此工法的建築師的作品為例，分析其手法，並在施工現場介紹製作漂亮的清水混凝土時所需要做的準備——❹
特集「我的『清水混凝土工法』設計術」〔3月號〕

| 1989 年 | 1988 年 | 1987 年 | 1986 年 | 1985 年 |

・對策
・通產省、環境廳、東京都共同研究石棉對策
・採用消費稅（稅率3%）
・土地基本法的訂定
　決定土地政策的基本方向。關鍵在於「①優先考慮公共福利、②適當且有計劃的利用、③制止投機性交易、④使用者付費」這4項原則。
・昭和天皇逝世

・山本理顯（HAMLET）

・建築基準法的修正
　在準防火地區內，變得能夠興建木造結構的3層樓建築。
・泡沫經濟現象的過熱
・日本建築師協會（JIA）成立

三十多歲的人是工作狂

到了三十多歲後，在工作與私人方面，都會被視為一個獨立的成人，生活方式也會逐漸固定。此時，實際上會面臨到的問題是什麼呢？我們針對已經滿三十歲的人與即將滿三十歲的人，做了一個引導特集。
特集「學習『三十多歲』的生活」〔4月號〕

世代流傳的著名企劃

在此企劃中，我們訪問池邊陽、清家清、廣瀨鎌二、增澤洵這四位建築師，同時也回顧他們在50年代所設計過的知名住宅——❺
特集「住宅的『50年代』」〔1月號〕

愈來愈多樣化的小規模複合式大樓

隨著都市功能的變化，小規模複合式大樓增加了。在此特集中，我們會用初學者也能懂的方式來解說這種大樓實際面臨的問題。
特集「小規模複合式大樓的注意事項」〔4月號〕

與法令用語打交道的方式

我們以建築基準法為主，挑出了30個建築法令的關鍵字。簡單易懂地解說用語的意思與問題點。
特集「最好要先了解的建築法令用語30」〔6月號〕

◆ 草間邸〔1982年〕

構造：木造結構的兩層樓建築 | 施工：山共建設

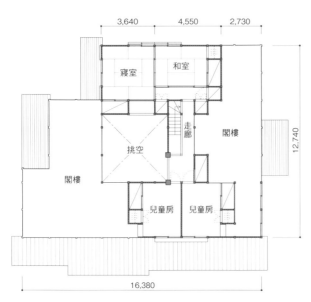

3,640	4,550	2,730

寢室　和室

走廊
閣樓
挑空
閣樓

兒童房　兒童房

12,740

16,380

2樓平面圖 1：250

簷廊　起居室　飯廳　廚房

簷廊
老人室　會客室
便門
更衣室　浴室

大廳

客廳　客廳　玄關　儲藏室

簷廊
木板臺階　門廊

3,640	4,550	4,550	3,640

1樓平面圖 1：250

因為有許多人的支持，我才能持續參與重生計畫。關野克（建築師，對文化財的保存有貢獻）先生曾這樣鼓勵我：「這個方法也許會為建築界打開一扇新的門。因此，道路是必要的。要是門沒有道路的話，就很有可能會僅止於嘗試階段。請努力地開拓道路吧。」——降幡廣信

照片上：正面的外觀很像剛興建完成時的「本造棟」，內部則以易於居住的「現代日本民房」作為目標。
照片下：煥然一新的會客室。也能透過屋頂來採光。
（攝影：秋山實）

降　幡　廣　信
Furihata Hironobu

降幡廣信〔1929—〕1951年畢業於青山學院專門學校建築科，53年畢業於關東學院大學工學院建築系。在63年設立降幡建築設計事務所。信州大學工學院社會開發工學系建築課程兼任講師。從80年代開始參與許多民房和土牆倉庫等的重生計畫。1990年，以民房重生的成果獲得日本建築學會獎。

以讓老民房重生計畫
扎根為目標

在1982年時，老民房一般會被視為破房子，沒有人會去理會。降幡先生最初看到的「草間邸」，正處於屋頂快要塌下來，而且還會漏雨的無計可施狀態。「草間邸」是棟約在250年前興建，並在150年前增建改建的松本市的民房。對降幡先生而言，是他首次嘗試的老民房的重生計畫。

在降幡先生的工作中，引人注目的是大膽地減少多餘的建築面積這一點。在草間邸內，他將會受到午後陽光照射的1樓西南區的「小房間」以及其二樓與屋頂整個都削除，改成能從南側採光。

用水處等區域的設備會替換成最新式設備，並彙整在北側。大部分的柱子都換成新的，在門窗隔扇方面，則盡量運用原本的東西。為了讓新舊建材之間的外觀不會產生差異，他會使用苛性鈉來洗掉舊建材的髒汙，並在新建材上塗上一層油性著色劑來當做底漆。藉由將腐朽情況嚴重的瓦片屋頂改成鋼板屋頂，就能重現原本的長板屋頂的韻味。

改變了老民房等無法成為現代生活空間這種想法的降幡廣信，認為民房的重生工程是拯救日本傳統文化的方法之一。

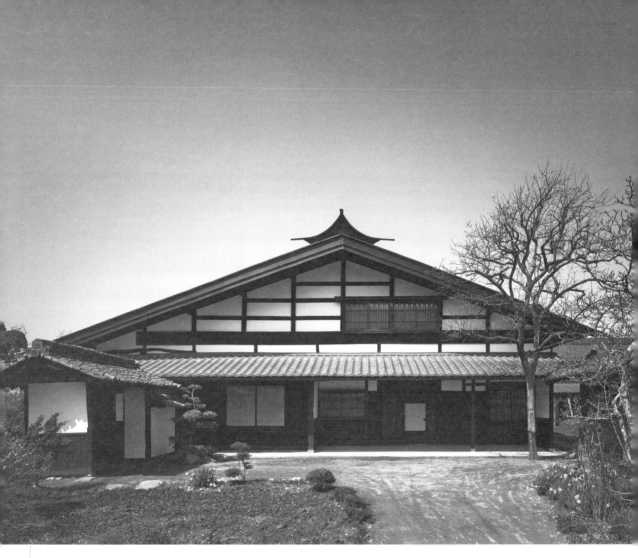

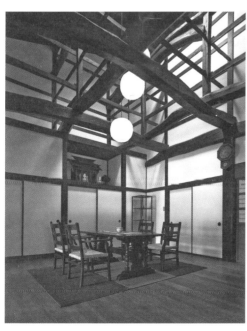

◆ 銀色小屋〔1984年〕

構造：鋼筋混凝土結構＋鋼骨結構的兩層樓建築 | 施工：BAU建設

伊東豐雄
Ito Toyo

伊東豐雄〔1941—〕1965年畢業於東京大學工學院建築系後，在菊竹清訓設計事務所任職。於71年設立「Urban Robot」（79年改名為伊東豐雄建築設計事務所），主要作品包含「仙台媒體中心」（2001）等。獲得過日本建築學會獎作品獎（1986、2003）、威尼斯雙年展〔金獅獎〕（2002年獲得生涯成就部門獎、在2012年，由他擔任委員的日本館獲獎）、英國皇家建築師學會（RIBA）的皇家金獎（2006）、普立茲克建築獎等。

2樓平面圖 1：250

3,630

4,000

5,900

1,900

兒童房

寢室

浴室　廁所

廚房

倉庫

飯廳

中庭

客廳

廁所

和室

3,630

3,630

3,630

1,127.5

3,972.5

3,630　3,630　3,630

N

1樓平面圖 1：250

實質性較弱的臨時住宅

1980年代，伊東先生追求的是，宛如風一般會不斷變化，被視為沒有固定型態的變化體的輕快建築。他研究出能夠去除建築形式給人的沉悶感，讓人感到舒適的空間。

興建在密集住宅區的「銀色小屋」是伊東先生的自宅。單人房、雜物間、廚房、飯廳、客廳、和室、書房這些空間，以屬於半室外空間的中庭為中心，宛如小村落般地聚集在一起。在各個空間內，在鋼筋混凝土結構的獨立柱（註：周圍沒有與牆壁相連的柱子）上，裝上由7個大小不同的鋼構骨架來支撐的拱形薄屋頂。藉由使用管子與多孔金屬板，就能讓整體呈現出臨時住宅的風格，打造出輕快的開放式空間。

這就是根據「風」這個概念，將追求「不會讓人感受到型態的建築」的伊東先生的想法化為實體的作品。此作品探討了什麼是自然、什麼是原始。在能夠代表「飄蕩的80年代」的「銀色小屋」旁邊，有一棟同樣由伊東先生所設計的住宅。該住宅就是被混凝土牆包圍起來的封閉式管狀住宅「中野本町之家」（1976）

在《建築知識》1984年11月號的特集「木造外牆建材指南」中，我們舉了伊東先生的「中央林間之家」為例，對柔韌板（註：flexible board，一種強化纖維水泥板）進行解說。伊東先生說：「無論在何種建築中，我都會盡量避免選擇或使用會過度突顯或呈現素材本身性質的材質，像是有土腥味的、沉重的、過於尖銳的材質。」

※「銀色小屋」已在近年被拆除，並在「今治市伊東豐雄建築博物館」中重生。

照片：裝設了輕巧弧形屋頂的中庭會與起居室相連，讓整棟建築成為具有一體感的空間。
（攝影，照片上：新建築社攝影部／照片下：大橋富夫）

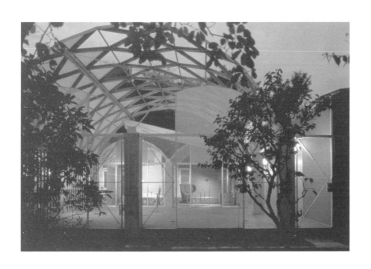

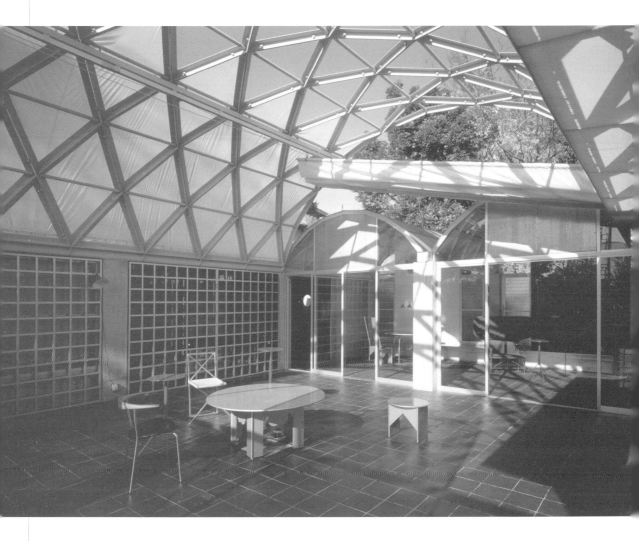

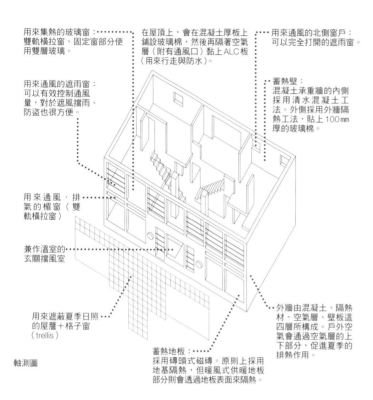

◆ 筑波之家〔1984年〕

構造：鋼筋混凝土壁式結構的3層樓建築

用來集熱的玻璃窗：
雙軌橫拉窗、固定窗部分使
用雙層玻璃。

在屋頂上，會在混凝土厚板上
鋪設玻璃棉，然後再隔著空氣
層（附有通風口）黏上ALC板
（用來行走與防水）。

用來通風的北側窗戶：
可以完全打開的遮雨窗。

用來通風的遮雨窗：
可以有效控制通風
量，對於遮風擋雨、
防盜也很方便。

蓄熱壁：
混凝土承重牆的內側
採用 清水混凝土 工
法。外側採用外牆隔
熱工法，貼上100mm
厚的玻璃棉。

用來通風‧排
氣的楣窗（雙
軌橫拉窗）

兼作溫室的
玄關擋風室

用來遮蔽夏季日照
的屋簷＋格子窗
（trellis）

外牆由混凝土、隔熱
材、空氣層、壁板這
四層所構成。戶外空
氣會通過空氣層的上
下部分，促進夏季的
排熱作用。

蓄熱地板：
採用磚頭式磁磚。原則上採用
地基隔熱，但暖風式供暖地板
部分則會透過地板表面來隔熱。

軸測圖

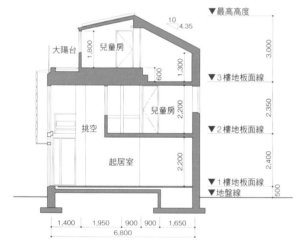

剖面圖 1：150

在《建築知識》1978年11月號的特集「節能住宅的計
畫」中，當時在建設省建築研究所任職的小玉先生透過
「環境控制的歷史」掌握了適合日本風土的空間設計手
法後，針對當時的建築與節能問題，提出了被動式設計
方法。

照片：有效率地從朝南的窗戶取得太陽的光線與熱能。
（攝影：栗原宏光）

小玉祐一郎
Kodama Yuichiro

小玉祐一郎〔1946—〕1969年畢業於東京工業
大學建築系。在76年取得同大學研究所博士學
位。從78年開始，在建設省建築研究所陸續擔
任過主任研究員、室長、部長。神戶藝術工科大
學教授。根據「被動式」這個關鍵字來從事研究
活動‧設計活動。以「高知‧本山町之家」獲得
2005年的優良設計獎（建築‧環境設計部門）。

被動式太陽能住宅的原型

此住宅是身為被動式研究最高權威
的小玉先生的自宅，並反映出他在建設
省建築研究所（當時的名稱）所進行的被動
式研究的成果。被動式太陽能系統指的
是，不會只仰賴機械式空調設備，而是
會透過陽光與通風等自然能源來調節空
氣的方法。

在冬季，會透過從地板到天花板都
是敞開的南側開口部位來讓白天的陽光
照射近來，並將熱能儲存在透過玻璃棉
來隔熱的壁式結構混凝土骨架以及鋪設
磚頭式磁磚的地板中。藉由讓熱能在夜
晚釋放出來，即使在溫度處於零度以下
的早上，室溫還是可以保持在14度左
右。南側起居室的上方為挑空，可以充
分獲得冬季的日照。

夏季的通風方法為，讓戶外空氣從
清掃窗進入室內，然後再從高窗排出。
藉由這個方法，夜間的室內就會變得涼
爽。再加上透過種植在南側的凌霄花與
日式拉門來遮蔽直射的陽光，讓室內保
持涼爽。小玉先生在此處開始探討與自
然共存的理想狀態，這種狀態是無法光
靠「實驗性的被動式太陽能住宅」這個
名詞來表現的。

在人們非常關注能源利用的今日，
「筑波之家」再次受到矚目。

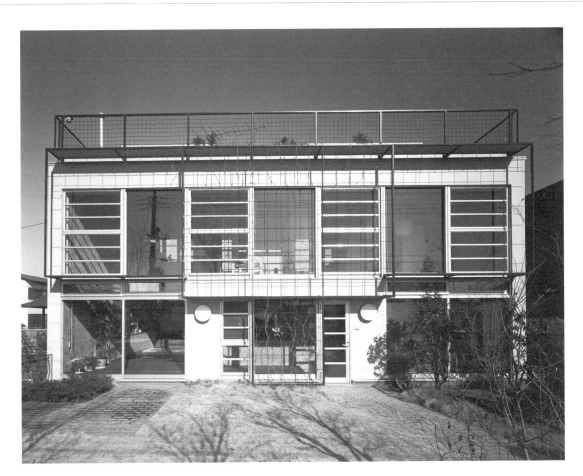

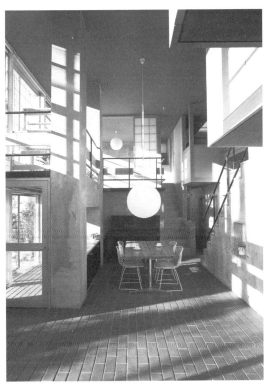

◆ HAMLET 〔1988年〕

構造：鋼筋混凝土結構＋鋼骨結構的4層樓建築｜施工：中野組

山本理顯
Yamamoto Riken

山本理顯〔1945—〕1967年畢業於日本大學理工學院建築系。在71年取得東京藝術大學研究所美術研究科建築組的學位。在73年設立山本理顯設計工廠。日本大學研究所特任教授。他立志要打造出能夠當作溝通場所的建築，持續透過建築來呈現公私之間的關係。

4樓平面圖 1：600

3樓平面圖 1：600

2樓平面圖 1：600

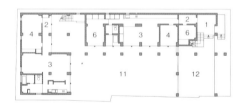

1樓平面圖 1：600

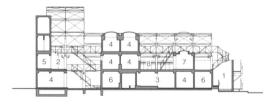

剖面圖 1：600

在《建築知識》1988年12月號的特集「『特製術』入門」中，介紹了山本理顯設計工廠中的實例。我們將重點放在鋼製建材的使用上，研究「採用常見素材的新表現手法」的可能性。

1.前院、2.玄關、3.家庭房、4.單人房、5.工作室、6.儲藏室、7.會客室、8.大陽台、9.室外走廊、10.橋、11.庭院、12.停車場

照片：透過外走廊來連接各住戶，上方架設露營地專用的大屋頂。
（資料提供，照片上：山本理顯設計工廠／攝影，照片下：大野繁）

一住宅多戶家庭的實踐

從戰後住宅史的觀點來看，山本先生持續打造出非常重要的作品。其作品所涉及的層面很廣，包含了根據透過村落調查所得到的「屋頂」概念，為都市形住宅的觀點掀起波瀾的自宅・複合式大樓「GASEBVO」(1986)、重新探討現代家庭形象，並成為新住宅論的提示的「葛飾之家」(1992)和「岡山之家」(1992)，以及許多話題性很高的集合住宅等。

「HAMLET」所採用的形式為，讓各個房間飄浮在被大型鐵氟龍膜屋頂覆蓋的鋼骨結構中。這是一棟專為橫跨3個世代的4個家庭所設計的住宅，住戶由個人、夫妻、家庭，以及複數家庭的聚集等各種單位互相交錯而成。在設計此住宅時，他預想的是比家庭這個單位更高階的其他單位。他一邊採取「閾論」的觀點，一邊持續發展後來在集合住宅歷史上留名的「熊本縣營保田窪住宅區」。

在寬鬆的地緣關係已經崩壞的現在，堅持「聚集在一起生活」這種居住方式的「HAMLET」，成為了一項重新探討「一住宅一戶家庭」這項現代住宅原則的契機。在過去的建築界，人們深信住宅具備對於外部的封閉性，為了保護居民的隱私，這種封閉性是必要的。此住宅則為建築界帶來了新的「啟示」。

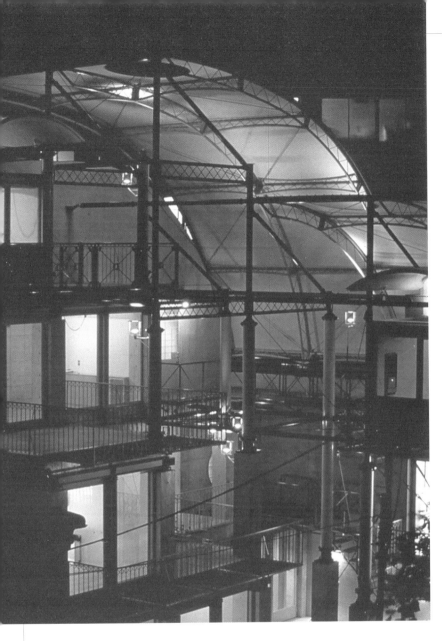

interview
もう、地域性なんて無い

緒方理一郎
Riichiro OGATA
1941　熊本市生まれ
66　日本大学理工学部建築科卒業
72　緒方理一郎建築研究所設立
73　人間都市くまもと展主催
79　熊本ガウディ展主催
82　7つの住居展主催
83　デュセルドルフ日本週間建築展出品

―どんなきっかけで、ここで事務所を開かれたんですか。

緒方 大学は東京に行って、そのまま東京の設計事務所に勤めていたんですが、休みにこっちに帰った時に、本屋さんの増改築を頼まれたんです。それを東京の事務所でやろうとして、仕事を持ってくるかわりに待遇改善とかいろいろと所長に条件を出したわけ。そしたらそれが受け入れられなかったんで、じゃあもういいや、一人でやろうと（笑）。それで、熊本で事務所を開いたんです。

―その本屋さんがなかったら帰らなかった？

緒方 そうですねえ、やっぱり帰ったでしょうね。友人がたくさんいたりして、イージーに住めるというか、住みやすいという。

―東京に見切りをつけた…。

緒方 事務所でも「じゃあ、おれブラジル行く」なんて同僚が行っちゃったり、「おれ、田舎帰るかな！」とか。

それと戻ってきた72年頃、東京がちょうど変わり始めたんだよ。東京もつまんなくなったなと。ぼくらとしては、それまでは毎日がお祭りみたいな時代が続いて、いろんなムーブメントがあったり反戦運動があったり…すごくおもしろかったんですよ。

―それからやられた仕事はどんなものが多いんですか。

緒方 やはり、住宅が多いけど、店舗とか、すごく雑多ですね。改築とか、街路計画とか、水俣病の考証館をやったり、今は「くまもとアートポリス」計画の団地建替えの仕事がきているし、その打ち合わせで、熊本と東京の間を行ったり来たりしてますよ。

―そういったなかで、これが熊本だというような地域性の濃いものはあるんですか。

緒方 どうでしょうね、「地域性」というのは。あまりないんじゃないかな。

―例えば、材料とか気候とか…。

緒方 地場材はあるけど質がよくないんですよ。だから、基本的には外材ですね。夏が暑いとか、集中豪雨はあるけど注意はしますけど、とりたてて特徴とまではいえないでしょう。風土じゃなくて、中央にくらべて経済が弱いとか、その経済が現代を決定してるでしょう。

それよりも、今はどこへ行っても問題の本質は同じですよ。情報メディアが発達していて、同じようなことをみんな知っているし。ただ、情報というのは肉感的ではなくて、直接人と会うのに比べれば弱いという気はするけどね。

建築だって、昔はモノとしての建築はハードという言われかたをしたんでしょうけど、今やハードとソフトの中間みたいな存在でしょう。何が本質かイメージと一体化してとらえられていて、何が本質かわからない。

基本的に人間関係を結ぼうという気はみんなないでしょう。煩わしいというほうが多いのが今の状況ですよ。生活感は希薄で、守る形もあるわけじゃない。何が生活の本質かと考えるんだけど、もうすでに本質は見失ってる。というか、本質なんてない。

だから、地域性とか地方性というのも既に消し飛んじゃってるんですよ。実際、地方性が何かあるかと思って周りを観察してみても見つからないもの。逆にそれに反比例して商品としての地方性はあるけどね。

―それは、仕事をされるなかではどういったこととしてあるんですか。

緒方 人吉は山の中にある温泉地で、そこの商店街の街路計画に参加しているんですけど、最初の段階で、観光地だから倉敷み…

―ファッション化しているというか？

緒方 それと人間関係が希薄になっているというのは東京だけじゃなく、熊本だってそうなんですか。

熊本市内「上通」の横道には軒の低い小さい商店が点在している

熊本市内の中心街である「上通」の横道には小さな商店、住居、緑などが混在しているが、形態・色彩が様々な新しい商業建築やブティック、マンションが最近になって建ちだした。細い道をはさんで仕舞屋のむこうに見えるのはブティック、レストランなどがテナントの複合商業ビル（右）。木造住宅の背後には店舗が組み込まれたカラフルなマンションがそびえる（左）

たいにしなきゃだめかなとか、逆に銀座とか渋谷のイメージがいいかといった話がでるんですよ。まして人吉風なんておかしい。それよりも歩くのに危険がない道、照明がちゃんとしてて夜でも安全とか、緑がある、疲れたらベンチで休めるとか、そういうことのほうが大事だろうと。

だから、地方性といったものは演出としてはあるだろうが、それ以外は意識しないほうがいいと思う。最近ではむしろ、地方性とかあるいは人間性といったような固有のものがあるんだとしたら、逆説的な表現ですが、切り詰めてよけいな粉飾をそぎ落していくという作業の中で、削っても削っても残っていくものにあるのかもしれないという気はしているんです。

人間関係にしても、人に会わないほうがいいと最近思い始めたね。電話やファクスで済むならできるだけそれで済ませて、本当に必要に迫られて会ったときに、初めて温かみを感じるのかもしれないという期待感はありますね。

——住宅などやられて、人間関係についてはどう感じるんですか。

緒方　住宅に限りませんけど、こちらでやっていると、ボクと施主との関係は日常的につながってくるんだよね。『宴会やるから来ないか』とかね。そこは都会とは違うところかもしれないですね。だから、人間関係を活性化する、結ぶための媒体としての仕事、職業、作品になってるね。結果的に見ると住宅というものがぼくの生活のサイクルのひとつになっていて、「作品」という突出したものにならない。本当は雑誌に載るような「作品」にしたいとはおもいますけど。

仕事の中には大学の講師というのもあって、これもけっこうおもしろいですね。

——建築学科ですか。

緒方　県立女子大の住居学コースなんです。わりに活気があって、市内の上通商店街の横道にカフェテラスを計画するという課題を出している。自分達で敷地を計ったり、模型を創ったり、いろいろ個性的なものが出てくる。その結果を春休みには敷地の近くのビヤホールで街の人達に発表展示するんです。それで、街の人達と交流を図ろうというわけだけど、そういうことも、ぼくの生活サイクルのなかにはいっています。ただ、担当するクラスの75％の学生が県外出身者であって、地方の大学にも地域性はすでに無いのですよ。

住居学コースの授業。春休みに街で発表展示が行われる（写真提供＝著者）

1990

時 代 的 摘 要

泡沫經濟破滅與
居住意識的變化

從 公 團 到 民 間

　泡沫經濟在1990年代破滅後，日本經濟便開始進入慢性的不景氣時代。在這個時期，住宅的工業生產化現象持續進展，幾乎所有興建住宅所需的材料與構件都成為工業產品。**岸和郎**的「日本橋之家」（1992）是大阪下町（註：平民區）的住商兩用住宅，所有都由工業產品製成。同樣地，**難波和彥**的「箱之家」系列也是著重於工業化與商品化的住宅，並成為擁有許多支持者的長期熱銷商品。

　在集合住宅方面，日本住宅公團在80年代結束了任務，集合住宅的建設變成由民間地產開發公司來主導。另外，在都市型集合住宅的硬體‧軟體這兩方面，建築師開始積極地參與，提出設計方案或實驗計劃。以熊本縣為發端，建築師開始參與公營住宅的計畫也是其中一項例子。不管是在以80年代的HOPE計畫（地區住宅計畫）為契機的地區型住宅計畫的實現或是建設省所推行的「中高層住宅計畫」當中，透過競圖選出的大型承包商、鋼鐵廠、地區承包商、地產開發公司、預鑄建築製造商等集團都積極地參與研究開發工作。在這種情況下，表現最出色的是大阪瓦斯公司為了當作員工宿舍而設計的實驗性集合住宅「NEXT 21」（1993）。該住宅包含了節能、節省資源、環境共生、SI工法，以及軟體方面的設計等各種與現代住宅相關的設計。

永 續 性 設 計 的 追 求

　在90年代，地球環境問題開始浮上檯面，國際上也開始關注能源問題。結果，人們開始追求以節能化與長壽化為主題的永續性設計。在2000年代之後，此設計的動向也成為重要的主題之一。工業化與規格化現象急遽地發展，另一方面，與其相反的則是，以建築史學家與建築師的身分開始從事設計活動的**藤森照信**所設計的自然派建築。自然派建築不僅受到建築界的囑目，也受到一般社會大眾的關注。文藝雜誌「Eureka」也罕見地為其製作特集。雖然自然素材與手工風格是最大的魅力，但其創作態度本身也成為對於現代建築的猛烈批判。

架構デザインのための
ラクラク
新・木構造入門
第7回

「兵庫県南部地震」
緊急報告

木造建築は大地震に弱いか!?

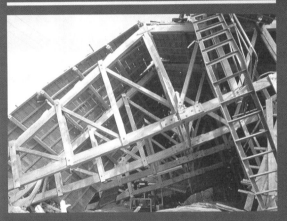

死者5,000人を超す大災害となった通称「阪神大震災」では、多くの木造住宅が全壊し、倒壊した木造家屋から火の手が上がって大火災が発生しました。こうした事実から、多くの人は「木造住宅は地震に弱い」というイメージを抱いたことでしょう。しかし、被害の大きかった地域のなかにあってほとんど無被害の木造住宅が存在したことも事実です。では、どのような木造が地震に弱く、どうすれば強くできるのでしょうか。これから大地震が起こった場合に備えてどのように補強すればよいのでしょうか。また、2次災害を防ぐことはできるのでしょうか。現地調査の分析結果を含む緊急レポートです。

稲山正弘（稲山建築設計事務所）

兵庫県南部地震の印象

今回の兵庫県南部地震の被害状況には大きなショックを受けた。地震当日の午前中から被災地の映像がテレビに映し出されるたびに、建築構造を専門としてこれまで研究開発・設計に携わってきた私には信じられない、いや、信じたくない映像が次々と目に飛び込んできた。RC造の柱脚部から根こそぎ折れて転倒した高速道路、中間階が押しつぶされたRC造オフィスビル、瓦屋根の下に跡形もなく倒壊した木造家屋、水道網が破壊されて消火活動ができない大火災現場などなど。自然災害の猛威の前には、われわれが構築してきた建物やシステムがまったく不十分であったことを改めて思い知らされた。

地震から10日後に現地入りした私の印象では、まずこんなひどい状況で死者5千人程度というのは奇跡であるということと、さらに現地の人たちはいまだにどんな生活を強いられ、かつ危険な状況のもとに置かれている、ということである。

専門家を必要としている被災地

被災地を歩き回っている1日の間に、私は数人の住民から声をかけられ、自宅の被害程度と危険度を判定してくれるよう依頼され、できる範囲で簡単な状況診断と補強対策をアドバイスした。静岡県と神奈川県の危険度応急判定士が現地を回っていることを住民も知っており、ただ実際には現地の被害家屋があまりに多いため彼らだけではとても間に合わない状況なのである。

他所や避難所のつらい生活がいやで、多少危険でも自宅で寝起きしたいという人々が、傾いた家に戻って暮らし始めている。被害の小さい家屋には工事会社が電気を引き始めている。家屋の被害が大きく漏電の危険から戻ることができない」と訴える老婦人にも出会った。避難所では怪我人や身体の不自由な老人の世話で手一杯なのであろう、多くの健康な被災住民は危険な状態にあるため、木構造の分かる専門家が適切な診断と補強方法などをアドバイスすることが今一番に必要なのである。現地には数多くのゼネコンの構造技術者や大学の研究者などが出入りしていたが、彼らの興味は高速道路や事務所ビルなどの大型の土木・建築物の被害調査ばかりに集中しており、はっきりいって被災住民にとってなんの役にも立っていなかった。

実際に現地で家屋の被害状況を見、被災住民と話をする機会をもつことができた私は、構造の専門家が今最初になすべきことは、構造力学上の被害原因の解明よりも耐震設計基準の見直しよりも、被災家屋による2次被害を防ぐ手立てを講ずることであると実感した。

1995年1月17日，震級7.2的直下型地震襲擊近畿地區，造成前所未見的損失。
價值觀受到強烈震撼的建築界，
為了興建耐震建築而開始行動。—— 1995年3月號

'93年1月號「為從業人員所編寫的建築現場用語辭典」

如此一來，
你也會喜歡上施工現場！

依照工程類型，嚴選各種用語，從轉包商與工匠在現場常用的詞語，到不易理解的術語都囊括其中。透過豐富的圖表與照片資料來進行解說——❷

特集「為從業人員所編寫的建築現場用語辭典」〔1月號〕

徹底解說Jw-cad！

在個人電腦開始普及的90年代初期，製圖也開始走向CAD化。在該期中，我們針對Jw-cad進行了解說。這是專業建築雜誌首次附贈「Jw-cad實用版」的磁碟片。

特集「立刻開始進行CAD製圖」〔6月號〕

1994年	1993年	1992年	1991年	1990年

- 秋山東一「VOLKS HAUS A」
- 建築基準法的修正（放寬住宅地下室的容積率）
- 促進對身障者、高齡者友善的相關建築法律實施《愛心大樓法》
- 內田祥哉等人「實驗性集合住宅NEXT21」
- 北海道西南海域地震（最大震度6、震級7.8）
- 坂本一成「星田common city」
- 岸和郎「日本橘之家」
- 野澤正光「相模原的住宅」
- 住宅節能基準的修正（新能源基準）
- 房地產租賃法的修正
- 大規模小賣店法（大店法）的修正
- 在防火地區及準防火地區外，變得能夠透過符合一定技術基準的3層樓木造建築來興建共同住宅。
- 建築基準法的修正
- 新建住宅動工戶數約有17萬戶。
- 消防法施行令的修正加強灑水器的設置基準

完全網羅和風用語！

在此特集中，我們針對木材種類、灰泥的表面質感等不易理解的「和風」用語進行解說。

特集「從材料到骨架結構・卯榫・裝潢建材・成本都完全網羅的和風用語辭典」〔6月號〕

設計會場大廳時的必備特集！

在此特集中，我們以能夠舉行表演、音樂會、展覽等的多功能大廳為中心，解說設計上的重點，內容包含了從企劃到地板、天花板、照明、音響的各種設計——❶

特集「多功能會場空間ABC」〔2月號〕

裝設金屬屋頂

在解說設計師應先了解的金屬屋頂工法選擇條件與結構工法的重點的同時，也一起介紹金屬板工匠的工作。

特集「專為設計師編寫的金屬屋頂設計術」〔0月號〕

'90年2月號
「多功能會場空間ABC」

'95年3月號「關於兵庫縣南部地震所造成的建築物損失」

'96年3月號「有效的植物種植方法 91項技巧」

功能性植物栽種的發展

在獨棟住宅的通道、集合住宅的整個外部結構等處，人們會想要種植什麼植物呢？透過全彩照片來一舉公開各種植物的種植方法——④

特集「有效的植物種植方法 91項技巧」〔3月號〕

兵庫縣南部地震造成的衝擊

本誌連續兩個月以在1月17日侵襲近畿地區的兵庫縣南部地震作為特集。透過地震造成的嚴重損失來驗證傳統木造住宅的耐震度等項目。

—— ③

緊急企劃
「關於兵庫縣南部地震所造成的建築物損失」〔3月號〕
「座談會‧兵庫縣南部地震與傳統木造住宅」〔4月號〕

1999年	1998年	1997年	1996年	1995年

- 實施環境影響評估（assessment）法
- 住宅節能基準的修正（次世代節能基準）

- 犬吠工作室「迷你屋」

- 舉辦長野冬季奧運

- 消費稅率提昇至5%
- 京都協議書的通過
- 藤森照信「韭菜之家」
- 木原千利「懷風莊」

- 難波和彥「箱之家001」（伊藤邸）

- 兵庫縣南部地震（最大震度7、震級7.3）
- 東京地鐵沙林毒氣事件
- 建築基準法的修正 加入關於推薦使用連接用金屬零件等的法條。
- 實施關於促進加強建築物耐震度的改建工程的法律（耐震改建促進法）目的在於，積極地對不符合新耐震基準的建築物進行耐震度的診斷，促使人們對判斷為具有危險性的建築物進行耐震改建。

茶室型建築的世界

以簡單易懂的方式來解說從決定木材的尺寸與比例的方式、體系到材料的選擇方式、結構工法等有助於茶室型建築設計的〝線索〞——⑤

特集「向西方工匠學習茶室型建築的興建法」〔6月號〕

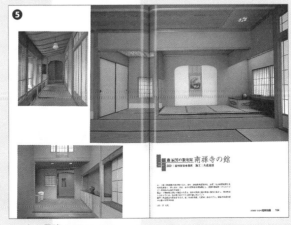

'98年6月號
「向西方工匠學習茶室型建築的興建法」

◆ 相模原的住宅〔1992年〕

結構：鋼骨結構＋地下一層部分鋼筋混凝土結構，地上兩層｜施工：圓建設

野 澤 正 光

Nozawa Masamitsu

野澤正光〔1944—〕1969年畢業於東京藝術大學美術學院建築系後，在70年進入大高建築設計事務所。在74年設立野澤正光建築工房。武藏野美術大學客座教授。長年研究被動式設計，在環境共生建築的領域方面很活躍。代表作包含「阿品土谷醫院」（1987）、「岩村和朗繪本之丘美術館」（1998）、「立川市廳舍」（2010）等。主要著作包含《被動式住宅是零耗能住宅》（農文協）、《住宅是由骨架、外皮與機器所構成的》（農文協）等。

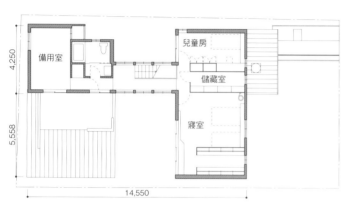

2樓平面圖 1：250

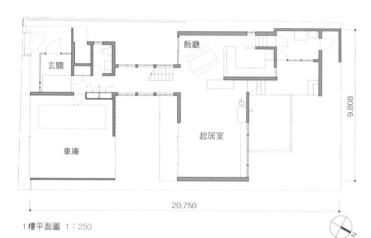

1樓平面圖 1：250

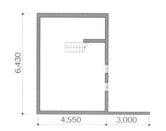

地下室平面圖 1：250

樹木與工業產品與太陽能

　　野澤先生是環境共生建築領域的最高權威，他從在OM太陽能系統（空氣式太陽能利用系統）的前身「太陽能研究所」任職時，就開始參與OM太陽能系統的研發工作，思考太陽能的利用、建築與環境設備之間的關聯。OM太陽能系統本身由建築師奧村昭雄所提出，後來經過各種改良，現在該系統已經被廣泛地普及運用，成為能夠利用太陽能的被動式太陽能系統之一。

　　「相模原的住宅」是野澤先生的自宅。為了保留原本的樹木，他將建築物設計成U字形，並在南棟與北棟這兩個屋頂上裝設OM太陽能系統。構造為鋼骨結構，只有蓄熱地下室為鋼筋混凝土結構。在積極地採用各種工業產品的過程中，太陽與自然（樹木）與人工製品之間的複雜關係創造出一種不可思議的魅力。

　　我們可以說，此作品在追求建築上的可能性時，沒有受到OM太陽能系統的束縛。

1983年7月號是《建築知識》第300期的紀念號。在該期的特集「被視為原點的設計精神」中，獲得了野澤先生的大力協助。此特集成為了一項驗證被視為戰後建築的50年代建築，並將其和新時代相連的階段性企劃。另外，在89年1月號的特集「住宅的『50年代』」中，他與清家清進行了訪談。

照片上：屋頂設置了OM太陽能系統。
照片下：起居室的天花板部分採用帆布，可以拆卸，方便進行維護。
（攝影：藤塚光政）

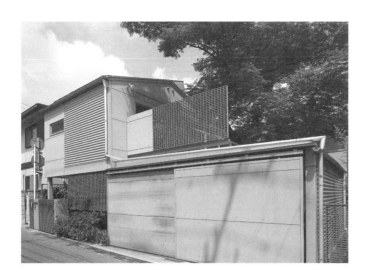

岸　和　郎

Kishi Waro

岸和郎〔1950—〕1973年畢業於京都大學工學院電子工程系。75年畢業於同大學工學院建築系。78年取得同大學研究所碩士學位。81年設立岸和郎建築設計事務所。京都大學教授。96年藉由「日本橋之家」獲得日本建築學會獎。在90年代，他設計過許多採用鋼骨結構的作品。

4樓平面圖 1：200

大陽台　客飯廳

4,000　2,250　2,250　4,500
13,000

205　2,500　205

3樓平面圖 1：200

儲藏室　寢室B

2樓平面圖 1：200

寢室A

1樓平面圖 1：200

供水設備設置場所　出租事務所

N

剖面圖 1：300

13,800

13,000

透過工業產品來打造
黑白風格的世界

　　此住宅的最上層擁有能夠遠離地面喧囂，宛如飄浮在空中的生活空間，而且該空間會很自然地與底下的部分相連。岸先生說，這就是「日本橋之家」的主題。

　　這棟鋼骨結構的4層樓建築呈現纖細的縱長形，正面寬度2.5m，縱深13m，高度14.05m。1樓為店家，2到4樓為住宅。他將大阪的商家傳統運用在現代，設計出由鋼骨與工業產品打造而成的新商家，並興建於大阪老街的狹小建地。

　　結構完全外露，由半透明布幕與玻璃面所構成的外觀給人輕快的感覺，在夜晚，美麗的光線會照亮周圍。朝向道路設置的樓梯間成為了繁華街道與住宅部分之間的緩衝地帶。藉由將1樓到3樓的天花板高度勉強控制在法定規定高度內，就能在4樓部分設置天花板高度6m的飯廳。此處的縱深為13m，三分之二為室內空間，三分之一為戶外大陽台。

　　如同「日本橋之家」那樣，這種由容易取得的工業產品組成的該地特有建築，也成為都市住宅的形式之一。

照片：雖然建地的正面寬度較狹窄，但擁有往縱深方向與垂直方向延伸的空間。
（攝影：平井廣行）

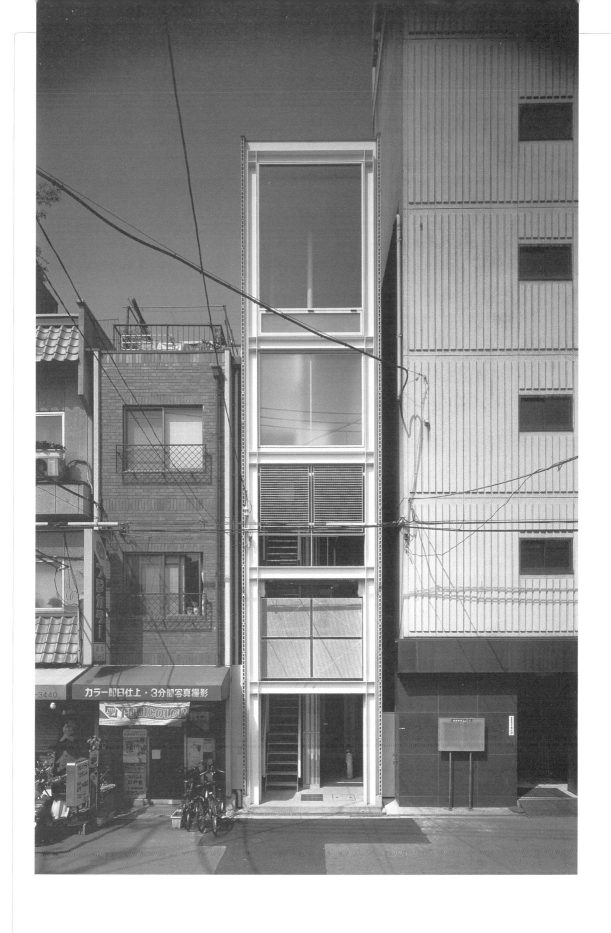

◆星田 common city〔1992年〕

構造：鋼筋混凝土壁式結構＋鋼骨結構的兩層樓建築｜施工：前田建設工業

坂本一成
Sakamoto Kazunari

坂本一成〔1943—〕1966年畢業於東京工業大學建築系。就學時期，向清家清、篠原一男學習。東京工業大學名譽教授。Atelier and I坂本一成研究室負責人。從70年代後半開始，以「家型」這個關鍵字，持續不斷發表以斜度平緩的山形屋頂為特色的住宅。以「星田common city」獲得村野藤吾獎。

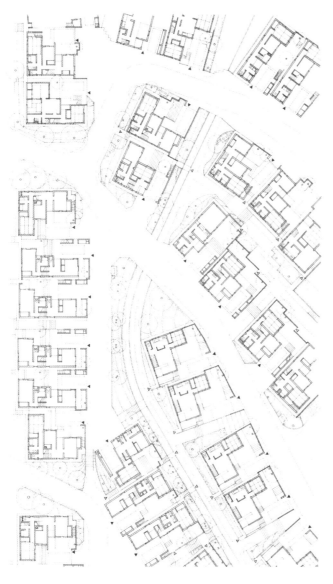

配置圖 1：500

建地剖面圖

透過斜面來相連的獨棟住宅

身為教授建築師的坂本先生以東京工業大學為據點，根據研究與實踐來挑戰新的建築形象、住宅形象。他的觀點與準確度很高的方法論經常受到建築界的矚目。

「星田common city」是將建築的結構原理進而發展到都市規模的作品，同時也是大阪所主辦的競圖的入選作品。在這片北側為平緩斜坡的2.6公頃建地內，112戶的獨棟新成屋與會議室成排林立。

他在活用地形修建而成的人工斜面上分散地配置住宅，讓道路、綠道、水渠等圍繞著住宅。專為行人設置的中央綠道連接了集會場與中央廣場，並以對角線狀的方式貫穿建地，從該處開始，住宅會宛如分枝般地逐漸相連。住宅種類多達50種。1樓採用可兼作擋土牆的鋼筋混凝土結構，2樓為經過輕量化考量的鋼骨結構，考量到住戶與鄰居之間的關係，他也設置了專用庭院。

坂本在「星田common city」中實踐的「街道建築」設計涉及了新的住宅與街道的理想狀態與公共空間的維持方法。其手法不但改變了住宅形式，並在建築界內逐漸擴散。

照片：基於景觀上的考量，在設計街道時，採用地下電線。
（資料提供：Atelier and I）

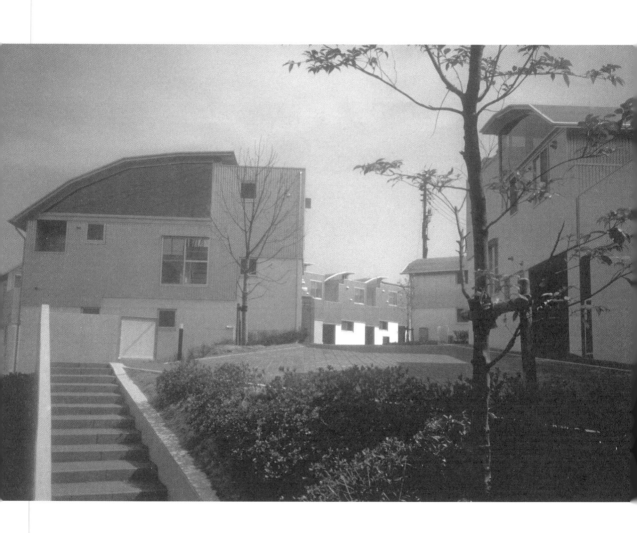

◆ 實驗性集合住宅NEXT 21〔1993年〕

構造：鋼筋混凝土結構＋鋼骨鋼筋混凝土結構，地下1層，地上6層｜施工：大林組

內田祥哉 等人

Uchida Yoshichika & Others

內田祥哉〔1925—〕1947年畢業於東京帝國大學第一工學院建築系後，進入交通部任職。也曾待過電子通訊省，後來任職於日本電信電話公社建築部。東京大學名譽教授。他致力於建築結構工法計畫學的建立與普及，對於20世紀後半的建築生產與建築學的發展有很大的貢獻。金澤美術工藝大學客座教授、工學院大學特任教授。

太陽能電池設置空間
室外機放置處

168.000

屋頂庭園

332.000

屋頂層平面圖 1：800

604住宅

502住宅（上層）

603住宅

601住宅

605住宅

168.000

32.000

356.000

6樓平面圖 1：800

N

玄關大廳

會議室　電梯廳　停車場

A

1樓平面圖 1：800

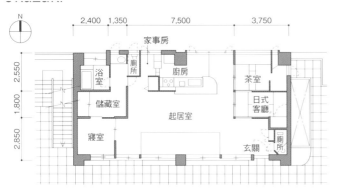

N

2,400　1,350　7,500　3,750

2,550

1,800

2,850

家事房

浴室　廁所

儲藏室

廚房

茶室

日式客廳

起居室

寢室

玄關　廁所

603住宅「雙『心』之家」平面圖1：250

SI實驗集合住宅

內田設計了許多具備模矩配合（modular coordination）與可撓性（flexibility）的「永續建築」。

以「寬裕的生活與節能‧環保的共存」為主題的實驗性集合住宅也是其中之一。在設計與興建時，是以長壽為目標，並將結構骨架、內部裝潢或設備分開的兩階段供應方式為假想建設而成。

住宅外牆也採用規格化‧組件化，能夠移動與回收再利用。另外，基於環保上的考量，內田先生也進行過家庭用燃料電池汽電共生系統的實證、透過住宅大樓的綠化來與自然共存、運用廚餘處理系統將廢棄物化為可利用的資源等嘗試。

設計者以當時擔任明治大學教授的內田先生為主。首先，住宅大樓設計者會進行骨架設計。然後，由多名住宅設計者來設計出能夠因應18種生活型態的住宅。此設計公布給一般民眾知道後，大阪瓦斯員工實際住進該住宅，並收集資料，然後發表了分析結果與成果。「NEXT 21」也被稱為SI工法的先驅。我們可以說，此住宅迅速地向人們展現了21世紀都市型集合住宅的理想狀態。

照片：不只屋頂，在各樓層的大陽台、中庭、外部結構等處也到處都有栽種植物。照片拍攝於2005年。
（資料提供：大阪瓦斯）

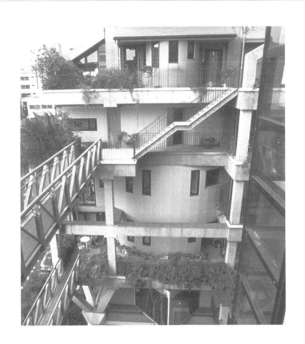

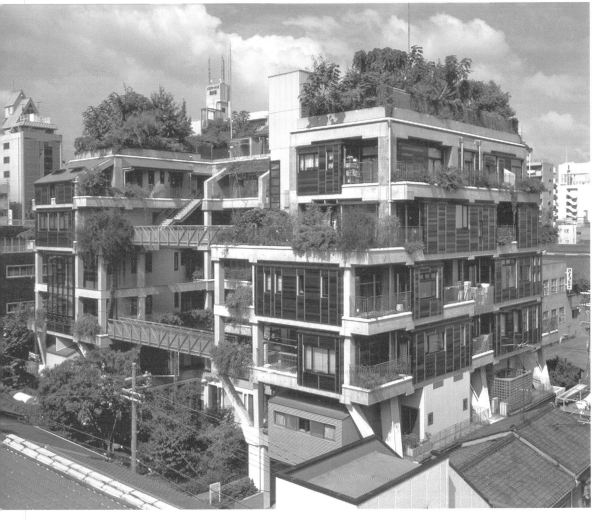

秋山東一
Akiyama Toichi

秋山東一〔1942—〕1968年畢業於東京藝術大學美術學院建築系。曾待過東孝光建築研究所，在77年設立LAND計畫研究所（現在的LANDship）。隨著OM太陽能協會（現在的「OM太陽能公司」）與OM太陽能研究所的設立，他也成為設立研究所的成員之一。設計過許多OM太陽能住宅。自從「VOLKS HAUS」出現後，該住宅在日本各地至今已經興建了3500棟以上。

2樓平面圖 1：200

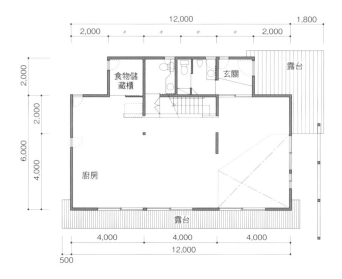

1樓平面圖 1：200

木造結構板材工法所創造的新潮流

秋山先生透過與OM太陽能協會一起研發的「VOLKS HAUS」，實現了具有基本價值的合理住宅。

「VOLKS HAUS」採用的是在工廠內生產的構件來進行組裝的木造結構預製板工法。在樑柱的結構中，他使用了歐洲雲杉的拼接板、新研發出來的金屬連接零件、在兩面貼上結構用膠合板，並在其內側填入隔熱面板，準備好各種具有出色耐震性能與氣密性·隔熱性能的結構骨架來展現給人們看。基本尺寸的單位為公尺，最大跨距為4m，樓層高度為2.4m與2.6m，屋頂斜度分成5吋（26.565度）與10吋（45度）兩種。在結構計算的基礎上，便可依據事先準備好的「箱型空間」與「小屋頂」的組合來自由地設計。

秋山先生在以工業化·標準化為目標的研發過程中，著眼於設計·生產系統的重要性，堅信住宅建設存在新的可能性。更加進化的「Be-H@us」也應因應「自己蓋住宅」這種興建方式，並且連構件價格、使用指南、設計支援工具都放在網路上公開，以照亮出開放且自由的住宅興建航路。

從《建築知識》1985年7月號～86年8月號，我們連載了「秋山東一的存貨盤點」這個單元。在第5回（85年11月號）中，他以自己的70年款Volkswagen車（沒有空調、說不上舒適。不過，是輛簡單明快的車）為例，重新對住宅進行評價。他對充斥著舒適設備的現代住宅提出了疑問。

照片：外牆上部採用彩色鍍鋁鋅小波浪鋼板，下部則在纖維水泥板上採用刮落式石材風格塗裝。藉由分別使用兩種材料，來打造出雖然簡單卻很醒目的印象。
（資料提供：OM太陽能公司）

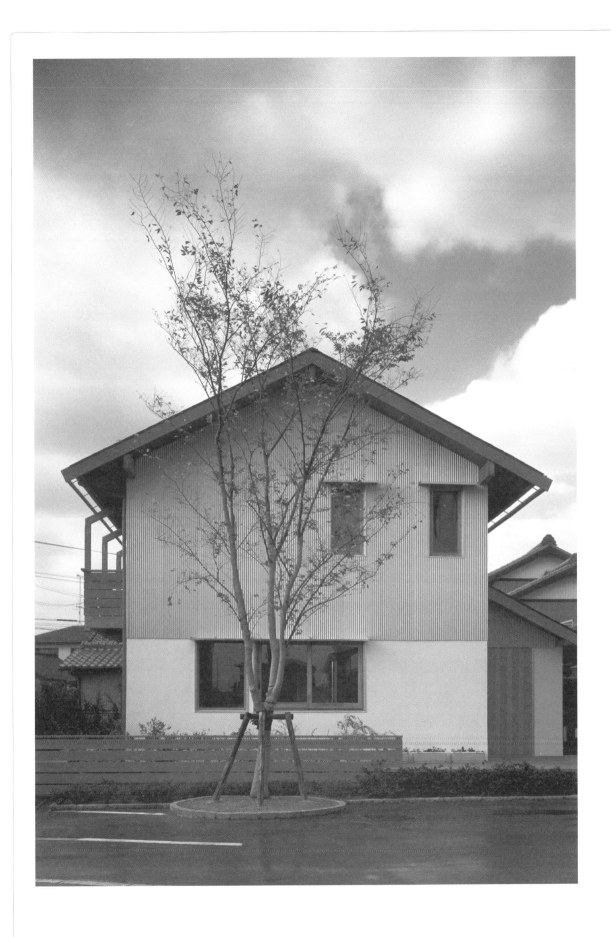

◆ 箱之家001（伊藤邸）〔1995年〕
構造：木造結構的兩層樓建築｜施工：西田建設

難 波 和 彥
Namba Kazuhiko

難波和彥〔1947—〕1969年畢業於東京大學工學院建築系後，在74年取得同大學研究所（東京大學生產技術研究所‧池邊陽研究室）的博士學位。在77年設立一級建築師事務所工作舍。東京大學名譽教授。根據「以最低限度的成本來實現最低必要限度的性能」這項條件而開始研發的「箱之家」，至今已成為系列作品。曾獲得98年住宅建築獎、2004年JIA環境建築獎。在2014年獲得建築學會獎中的成就獎。

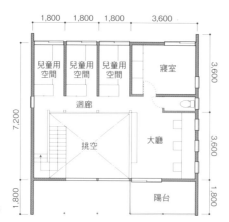

2樓平面圖 1：200

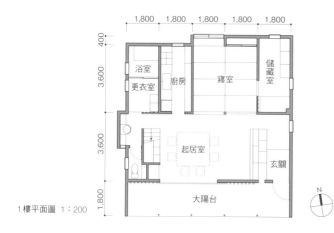

1樓平面圖 1：200

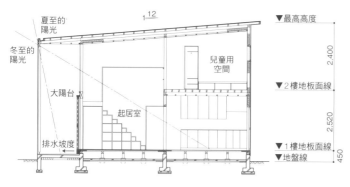

剖面圖 1：150

工業化與商品化

在「箱之家」系列中，難波先生持續嘗試在簡單的箱型空間中整合都市住宅所具備的複雜條件。設計主題始於結構材料與計畫的「標準化」，後來發展為結構與工法等的「多樣化」、鋁製生態住宅等的「溫熱環境」，進而演變成住宅與組件的「商品化」。

「箱之家001」是專為夫婦與三個孩子（兩男一女）所設計的住宅。在以起居室為中心的約100㎡的開放式立體空間內，成排用來支撐屋簷的鋼骨柱子排列在南側正面。由於在設計時，他想像著典型的連棟住宅，所以將東西方向的窗戶減到最少，並透過南北方向的開口部位來進行採光與通風。內部幾乎沒有隔間牆，可以獲得家庭的整體感。兒童用空間透過挑空朝著起居室敞開，起居室則透過庭院朝著街道敞開。

他藉由選擇容易維護的建材，將結構及工法簡化，採用最低必要限度的設備，進而避免材料的浪費，使施工變得容易等方式來展現他對於工業化與商品化的積極研究態度。最重要的是，「箱」這個名稱虜獲了許多設計者的心。

照片：在南側設置大開口部位的設計。在被1.8m間距分割開來的建築物的正面，內部空間也反映出了尺寸體系。
（攝影：平井廣行）

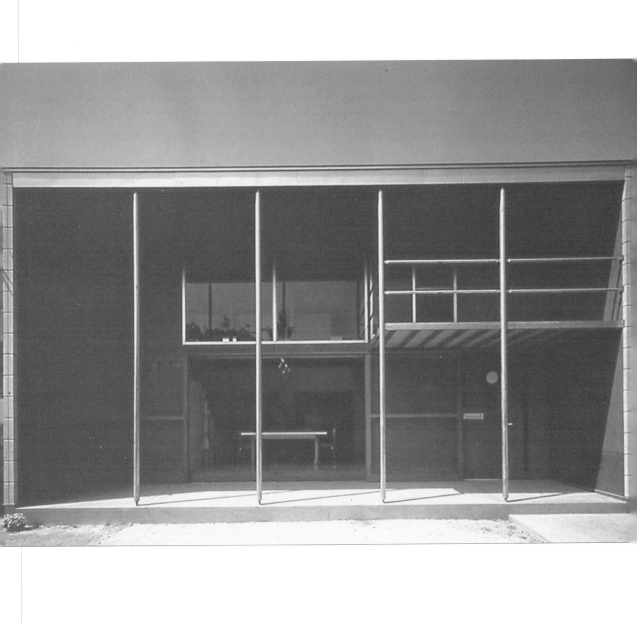

◆ 韭菜之家〔1997年〕

構造：木造結構的兩層樓建築｜施工：高尾建設

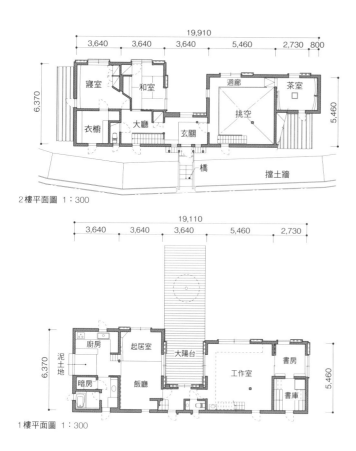

2樓平面圖 1：300

1樓平面圖 1：300

韭菜盆：聚丙烯（PP）製的花盆 98 φ加工＠400
與塑膠杯（用來保持水分）黏在一起

L型鋁條 20×20
用塑膠軟管或銅線來固定L型鋁條
長條木踏板：花旗松 t＝18 寬度200～450
花旗松 80×100 在 Xyladecor 護木著色劑上
貼上防水膠帶

韭菜

屋頂詳細剖面圖 1：40

雖然我覺得設計理所當然的住宅也行，但赤瀨川先生對我說「既然好不容易拜託你了，就稍微做點變化……」，所以我決定在屋頂上種韭菜。

———藤森照信

照片：將波浪形的板岩與花旗松木板組合起來，種植約800盆韭菜。
（攝影：藤森照信）

藤 森 照 信
Fujimori Terunobu

藤森照信〔1946 —〕1971年畢業於東北大學工學院建築系。東京大學名譽教授。建築師。建築史學家。因在作品中大膽使用自然素材而聞名。與赤瀨川原平、南伸坊等人組成路上觀察學會，活動範圍不限於建築界。透過多樣化的活動，持續受到矚目。

自然素材 × 現代住宅

這是透過獨特的設計活動而受到矚目的藤森先生所設計的自然派住宅。此建築是前衛派藝術家赤瀨川原平的住宅兼工作室。藤森先生受到在民房中見到的「芝棟（註：屋頂上有種植花草的住宅）」影響，開始嘗試透過「植物與建築的共存」這項觀點來進行建築綠化，繼其自宅「蒲公英之家（1995）」後，設計了此作品。

在比道路低一層的建地內，他使用很大的山形屋頂蓋了一棟木造結構的兩層樓建築。內外皆貼上花旗松木板，在室內的牆壁縫隙內填入灰漿。把能承受乾燥溫度與日照的韭菜放進杯子內，種植在很大的木板屋頂上。

藤森的建築以對於自然素材與工匠技術的關注為保證，具有強烈存在感。這種存在感對現今住宅的理想狀態本身與興建方式反映出強烈的批判與本質上的訊息。

雖然藤森所設計的「蒲公英之家」與「韭菜之家」是推廣屋頂綠化概念的建築，但跟現在常見的許多屋頂綠化建築不同，沒有採用防水措施。其建築可以說是，嘗試透過讓植物「寄生」在建築物上這種形式來進行綠化的例子。不過，這種大膽地將植物融入建築中的作法還是讓許多設計者感到很驚訝。

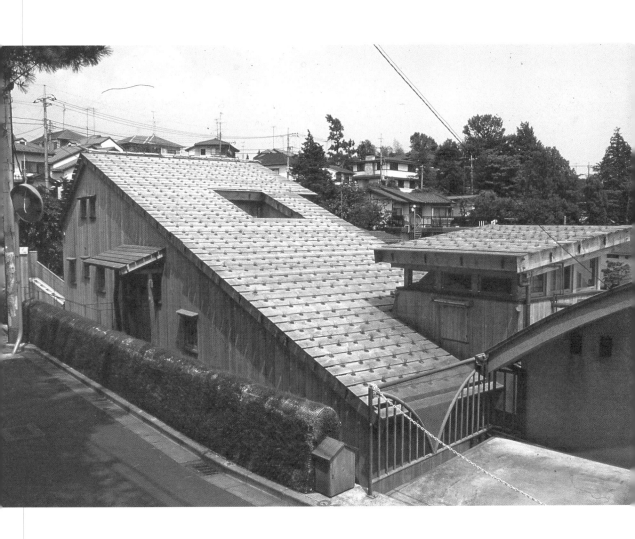

◆ 懷風莊〔1997年〕

構造：木造結構＋一部分鋼筋混凝土結構，兩層樓建築│施工：笠谷工務店

2樓平面圖 1：300

1樓平面圖 1：300

「想要在住宅內種植物。」我回想起，我一時之間對這項要求感到困惑。在無法滿足夜間露水、太陽、風等需求的住宅內栽種植物，我花了很多心思。藉由設置從大廳地板延伸到屋簷的格子拉門與位於天窗下方的格子拉門，就能一邊讓風從腳邊吹向空中，一邊呈現出帶有意想不到的光線的空間。——木原千利

照片：在日光室內，在高處採用懸吊式門窗隔扇。藉由把門窗打開，就會打造出有風通過的戶外空間。
（攝影：松村芳治）

木原千利
Kihara Chitoshi

木原千利〔1940—〕在1972年設立木原千利建築設計事務所（在95年改名為木原千利設計工房）。從2000年到2010年，在關西大學工學院建築系擔任兼任講師。在現代住宅中採用能讓人感受到「和風」的結構工法，持續設計美麗的日本住宅。「懷風莊」獲得97年度日本建築學會作品選獎。

對於新日式風格的挑戰

木原先生是一位與村野藤吾、出江寬的派系有關聯的建築師。他沒有受到日本建築形式的束縛，以建造能發揮「和風」特色的住宅為目標。

「懷風莊」的中心是日光室，日光室擁有能讓風和光線通過的雙層挑空，該處也能成為將東側的起居室・飯廳部分與西側的和室部分連接起來的「和洋緩衝帶」。他使用了高度達兩層樓的懸吊式門窗隔扇（玻璃門、紗門、格子拉門），讓南面與北面都變得很開放。只要將這些門窗隔扇全部收進牆壁內，該處就會轉變為半戶外空間。

他試著挑戰了始於連接大門的通道空間的庭院與建築物之間的關係、設置在鋼筋混凝土弧形牆中的和風空間、透過鋼材與玻璃來加工的交錯式雙層置物架、融入了外部空間的凹間設計等新日式風格。

木原先生說：「以茶室為代表的傳統茶室型建築，是個既安靜又能讓人內心感到從容不迫的和風空間。在設計上，能讓人感受到屋主招待客人的心意，以及將自然環境融入空間中的巧思。」在汲汲營營的現代生活中，他向傳統學了很多，想要仔細地打造空間。木原先生的想法對現在的和風住宅設計觀點有很大的影響。

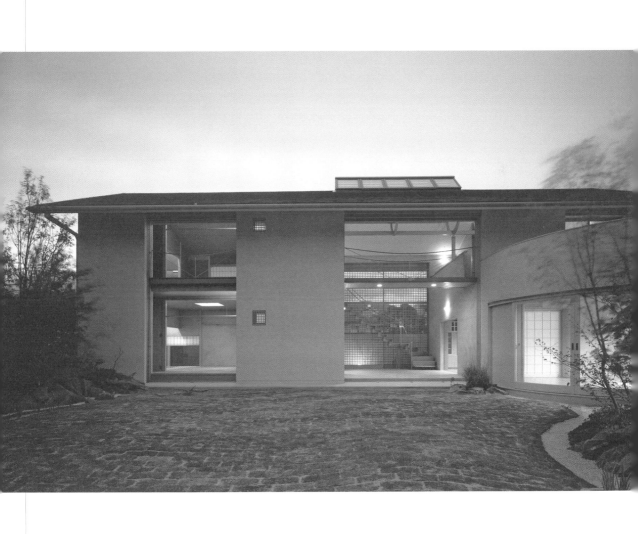

犬吠工作室

塚 本 由 晴
Tsukamoto Yoshiharu

＋

貝 島 桃 代
Kajima Momoyo

塚本由晴〔1965—〕1987年
畢業於東京工業大學工學院
建築系（隸屬於坂本一成研
究室）。在87年前往巴黎建
築大學貝爾維爾校留學。在
94年取得東京工業大學研究
所博士學位（工學）。建築
師。東京工業大學研究所副
教授，博士（工學）。

貝島桃代〔1969—〕1991年
畢業於日本女子大學家政學
院住宅系。在94年取得東
京工業大學研究所碩士學位
（工學）。在92年與塚本一起
組成犬吠工作室。建築師。
筑波大學副教授。以住宅為
主，發表過許多作品，在海
外的評價也很高。

◆ **迷你屋**〔1998年〕

構造：鋼骨結構，地下一層，地上兩層建築

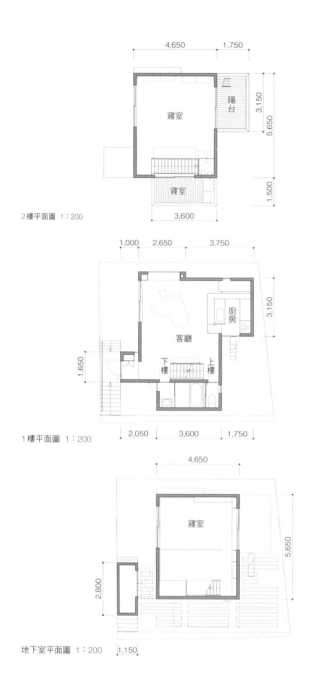

2樓平面圖 1：200

1樓平面圖 1：200

地下室平面圖 1：200

享受與都市相連的小細節

犬吠工作室這個設計組合不僅從事設計活動，在撰寫獨特的都市論等方面也很著名。他們一邊透過獨特的觀點來分析東京街道的魅力，一邊積極地嘗試重新掌握都市的小型住宅。

他們自稱為「環境組合」，藉由結合住宅內外的要素，在跨越住宅與建地界線的廣大環境中，評論人類的生活。

「迷你屋」興建在面積23坪大的建地中央，是個簡單又迷你的箱型住宅，住宅四周有向外突出的小空間。中央部分由多個沒有隔間的一室格局空間堆積而成，稍微往外突出的空間則是廚房、陽台、浴室。這種配置方式讓建地的周圍部分產生了小庭院與停車空間，在住宅與環境之間打造出親密的關係。

建地環境容易轉變的都市住宅「迷你屋」從根本上重新探討了建地與建築物的關係。

在《建築知識》2005年8月號的特集「住宅詳細圖Best 50」當中，我們透過詳細圖來解說「黑犬莊」與「伊豆之家」的開口部位細節。在「伊豆之家」中，建築物正面部分使用了溫室專用窗框。在冬季，窗框上結露的水會流進玻璃的重疊部分，使氣密性提昇。這種想法與「要避免結露」的觀點完全相反。

照片：一輛 Mini Cooper 停在往外突出的空間下方。傳達了小細節的魅力。
（資料提供：犬吠工作室）

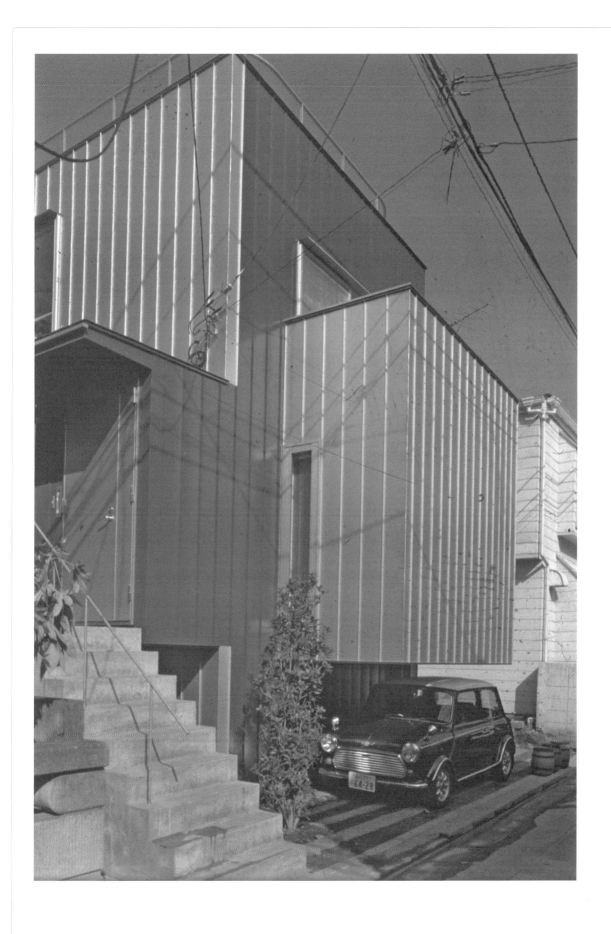

■木造家屋の被害調査報告

写真1
木舞土壁でも壁量の多い土蔵は倒壊を免れた

現地調査の経路と範囲であるが、阪神電車で青木駅まで行き、そこから国道2号線に沿って両側に広がる住宅地をジグザグに探索しながら三ノ宮駅あたりまで徒歩で調査した。住宅地の被害はかなり広範囲に及んでいるためすべてをしらみ

写真2
木ずり下地にラスモルタル仕上げ、瓦屋根で大破した家屋

つぶしに調査することは不可能であるが、被害の大きなこれら地域の現地調査だけでもかなりの事実が判明した。

まず、木舞土壁の真壁構法の上に重い葺き土の瓦屋根を載せた旧式の家屋は、ほとんどが全壊している（写真①）。

次いで、この地域で最も多い木造構法は、葺き土で固めた瓦屋根が和小屋の上に載り、外壁構法を木ずり下地にラスモ

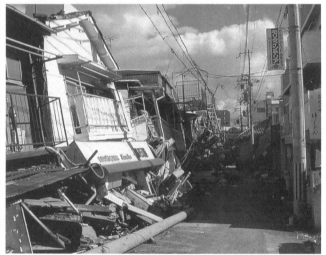

写真3　1階の間口に壁のない個人商店

ルタル仕上げで大壁とした在来木造住宅であり、こうした家屋もほとんどが全壊あるいは2階が1階を押しつぶす形の大破となっている。1階の間口に壁のない個人商店や、木造の2階建てアパートのほとんどがこの構法で建てられていて、同様の被害状況となっている（写真②③④）。

これに対し、屋根や外壁を比較的軽量

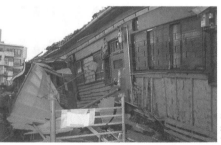

写真4
連続してドアと窓が並び、壁のない木造2階建てアパート

な乾式構法とした在来木造住宅は、破損部分を探すのが困難なくらい被害が小さいかまったくの無被害である。特に、この地域に意外と多かったのは、昭和63年の法改正以降の木造3階建て住宅で、これらはいずれも外見上まったくの無被害である。外周壁がすべて合板張りのツーバイフォー構法や木質系プレハブ構法の住宅についても、外見上はまったくの無

刊登期數
1995年3月號

特集
緊急企劃
兵庫縣南部地震

報導
木造建築很怕
大地震嗎？

写真5
倒壊したマンション
の脇に無傷で立つ木
造3階建て住宅

写真6
倒れかかる隣家の横
に無傷で立つ小屋裏
3階建て

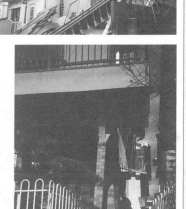

写真7　南面の2階に迫り出して大きなバルコニーをもつ住宅

写真9　柱脚と土台がちゃんと緊結されていたため大破を免れた住宅

写真8　2階建ての1階出隅部が独立柱の玄関ポー
チとなっているタイプ（柱脚が折れている）

被害であった。無惨な姿で倒壊した瓦屋根の木造家屋の横に今風木造住宅が無傷のまますっくと立っている風景はあちこちで見られた（**写真⑤⑥**）。

屋根および外壁の重量と構法の違いで被害が異なるであろうと予想はしていたが、まさかこれほどまで結果が明白に分かれるとは思わなかった。木構造の専門知識にうとい現地の住民ですら、「重い瓦屋根と塗り壁の木造はどうも弱いみたいだな」といった意味の感想を漏らしていた。

今風の木造住宅に目立った被害は少ないが、壁の少ない南面の2階に迫り出して大きなバルコニーをもつタイプ（**写真⑦**）や、2階建ての1階出隅部が独立柱の玄関となっていてそれが脚部から折れてしまったもの（**写真⑧**）などは、偏心を考慮した耐力壁配置バランスとプランニングが重要であることを物語っている。

逆に、木ずりにラスモルタルの外壁をもつ住宅でも、耐力壁の土台と柱の緊結がちゃんとされていたために小破で済んだもの（**写真⑨**）もある。しかし、大半のものは耐力壁の隅柱が土台に短枘差しされているだけなので、引張時に浮き上がって転倒してしまうもの（**写真⑩**）や、圧縮時に無筋の布基礎が割れた拍子に土台からはずれてしまったもの（**写真⑪**）が多い。またそれ以上に、この地域では木ずりの内側に木舞土壁を塗り込めた真壁と大壁の折衷式の外壁構法の家屋が多く、

住宅的理想發展方向

建 築 師 × 結 構 設 計 師

在2000年之後的住宅界，受到矚目的是翻修（renovation）與改建（conversion，變更原有建築物的用途，使其重生）的動向。橘子組所推動的「住宅區改造計畫」受到關注，在民間的集合住宅等當中，整修實例也增加了，人們重新探討永續性使用的意義。

另外，在新材料、技術、結構的研究方面，也出現很有意思的例子。無論什麼時代，開拓時代先端的是技術者，之後負責讓時代成熟的則是建築師。如同**遠藤政樹＋池田昌弘**的「Natural Slats」（2002）、**椎名英三＋梅澤良三**的「IRONHOUSE」（2007）那樣，透過建築師與結構設計師之間的合作，優秀的住宅作品逐漸產生。另外，由於人們對材料與結構的關注，因此以石材或鋼鐵為主題的住宅、由大谷弘明設計，使用被視為工業產品的混凝土來興建的「積層之家」（2003）、**竹原義二**運用木質素材的力量打造而成的自宅、關於包含耐震考量在內的新式木造工法與系統的提案等、藉由材料與技術的研究來嘗試打造出新的建築空間等也很受到矚目。

新的都市形象與能夠因應這種形象的都市住宅也開始出現。年輕建築師們積極地對乍看之下沒有秩序的日本都市賦予意義，並維持著都市住宅的發展。犬吠工作室的一連串作品與妹島和世的「梅林之家」（2003）等，都在已達到極限的狹小住宅中找到新的可能性。建築師們認真地致力於狹小住宅的嘗試，綜觀全球也是一種特例吧。令人期待的是，從現在開始到未來，會產生什麼樣的居住文化呢？無論如此，支持建築師進行那種挑戰的，都是那些追求獨特住宅的客戶。身為接收者的客戶的價值觀也逐漸產生很大的變化。在由**手塚貴晴・由比**所設計的「屋頂之家」（2001）等作品中，那種追求「符合自己生活型態的住宅」的時機已經明顯成熟了。

面 對 高 齡 化 社 會

現代家庭形象是戰後住宅的最大課題，符合現代家庭形象的現代住宅出現了很大的改變。

被視為典型的「L+nB」形式解體後，個人、夫婦、家庭、地區社會的關係持續產生很大的變化。而且，今後人們肯定會持續摸索能接納各種家庭型態的各種住宅形式，像是共居住宅（Share house）、共同住宅（collective house）等。雖然人們認為西澤立衛的「森山邸」（2005）反映出了住宅解體現象的最終模樣，但從另一方面來看，人們還是會追求「能夠勉強維持住逐漸崩解中的家庭」的住宅。伊禮智的住宅與本間至的作品都很值得關注。**伊禮智**想要讓品質超越工務店與住宅建商的建築師住宅變得「標準化」，藉此來使建築師住宅普及。**本間至**追求的是，既美觀又容易使用的「普通之家」。

此外，單身者與老人的住宅也成為浮上檯面的重要課題。在世界上前所未見的高齡化社會中，都市與住宅應該要如何發展呢？人們所追求的肯定是超越過去的獨棟住宅與集合住宅的理想住宅。世界各地都很關注日本要如何面對這項課題。另外還有，東日本大震災一瞬間就將花費多年建立的社區摧毀，將災區重建成新的社區成為一項重要的課題，而在思考今後的日本社會時，這一點也帶給了我們許多啟示。

カンに頼らない梁断面寸法の決め方

床組の役割

床組の大きな役割は、人や家財、什器備品類などを支え、その荷重を柱に伝えることである。傾いていたり、歩くとフワフワして不安を感じさせるような床では話にならない。

竣工後も家具や本が増え続けるのだから、床組の自重に加え、積載物の荷重も大きくなる。屋根、外壁、内壁など、各部位の中で単位荷重が最も大きいのが床組だ。また一方で、床は水平構面[※1]としての役割も果たしている。台風や地震などの水平せん断力に加わると、床はその大きな力を最初に受ける。床の水平せん断力に抵抗するのは耐力壁だが、まず床が力を受け止め、その力を耐力壁にできるだけスムーズに流す必要がある。

このために近年普及しているのが、剛床と呼ばれる水平力に対して剛性を高めた床組である。根太を省略して、24mm厚以上の構造用合板を直接床梁に張り付けることが多い。

1階・2階床組の構成

筆者は、1階床組では、床下の設備配管の納まりを考慮して、根太（60×45mm）を下地として組んでいる[図1下]。また鋼製束を910mm間隔で配置して、大引（90mm角）を支持しているので、1階の床荷重はほとんど直接土間に流れる。なお、火打土台は不要である。鉄筋コンクリートによる基礎に土台を緊結しているので、1階床の水平剛性は基礎で負担できるからである[※2]。

一方、2階の床組は、[図1上]のように、910mm間隔でベイマツKD材[※3]の梁（105×240）を並べ、直交方向にベイマツの甲乙梁[※4]（105mm角）を910mm間隔で配置するから、組み上がりの見た目は格子状のワッフルスラブ[※5]である。そのうえに24mm厚の構造用合板を釘打ち固定し、剛床とする。釘はCN75を使い、一般部でも吹抜け、階段室など床開口部でも100mm間隔で統一している。

梁のたわみ量の計算

梁の断面寸法が決定できなければ、設計にならない。梁の最大たわみ量をたわみ制限値以内にすることが、最初の目安となり、負担荷重が大きい場合には、梁端部のせん断とめり込みまでチェックすることで、ようやく断面寸法が決まる。

[図2]のスパン表は、床荷重のみを負担している梁の断面寸法決定に筆者が使用しているものである。このような梁の場合には、端部のせん断やめり込みのチェックは不要である。

しかし、床荷重だけでなく、屋根荷重を受けた2階柱が梁に載っている場合には、等分布荷重と集中荷重の複合荷重になるため、最大たわみ量を計算しないと構造上安全な断面寸法は決め

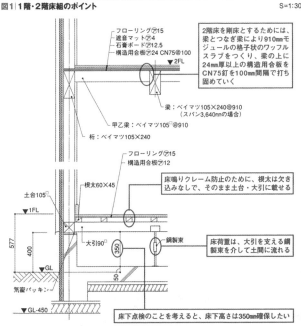

図1 | 1階・2階床組のポイント　　S=1:30

フローリング⑦15
遮音マット⑦4
石膏ボード⑦12.5
構造用合板⑦24 CN75@100
▽2FL

2階床を剛床とするためには、梁とつなぎ梁により910mmモジュールの格子状のワッフルスラブをつくり、梁の上に24mm厚以上の構造用合板をCN75釘を100mm間隔で打ち固めていく

梁：ベイマツ105×240@910
（スパン3,640mmの場合）
甲乙梁：ベイマツ105□@910
桁：ベイマツ105×240

フローリング⑦15
構造用合板⑦12

根太60×45
床鳴りクレーム防止のために、根太は欠き込みなしで、そのまま土台・大引に載せる

土台105□
▽1FL
大引90□
350
鋼製束
床荷重は、大引を支える鋼製束を介して土間に流れる

577
400
▽GL
50
気密パッキン
▽GL-450

床下点検のことを考えると、床下高さは350mm確保したい

※1　外力に対して変形せずに抵抗できるよう組まれた平面的な骨組
※2　建築基準法施行令46条3項では、「床組及び小屋ばり組の隅角には火打材を使用し、小屋組には振れ止めを設けなければならない」とされているので、実際に火打土台を省略する際には、構造計算などが必要となる

建築知識2006 09　118

這跟「地震對策、住宅品質確保法、講求問責制」等時代潮流也有關聯，
在2000年之後，本誌屢次推出以關於住宅的性能與結構為主題的特集。
木造結構特集是固定企劃之一。
在此特集中，我們針對剛床工法（註：無地板橫木的工法）與橫樑剖面尺寸進行解說。——2006年9月號

' 2001年2月號「鈴木式〔住宅設備〕攻略指南」

從過去的《建築知識》雜誌中所見到的
「建築」歷史
2000 年以後
住宅的理想發展方向

徹底解說病態建築法！

此法條加強了病態建築對策的限制，規定了許多在過去的住宅設計中沒有見過的新設計手法，像是「內部裝潢與基底材的甲醛散發量限制」、「通風設備的設置義務」等。透過「法規・建材・通風」這三大項目來解說所有的病態建築對策。
特集「病態建築〔法規★建材★通風〕完全攻略本」〔6月號〕

一學就會的設備之小訣竅

介紹防盜、無障礙、節能等當時人們很關注的設備。解說設備用語、住宅內部資訊化、數位播放等
——❶
特集「鈴木式〔住宅設備〕攻略指南」

時間軸

2006年	2005年	2004年	2003年	2002年	2001年	2000年

2006年
・耐震強度強化改造工程促進法的修正
加入有計劃地推行耐震化・加強對於建築物的指導等、透過耐震改建支援中心來擴充提供關於耐震改建的資訊等支援措施。

2005年
・山邊豐彦＋丹吳明恭「傳統型木造實驗住宅」
・構造計算書偽造事件
・日本國際博覽會（愛・地球博）在愛知縣舉行

2004年
・本間至「鳩山之家」
・新潟縣中越地震（最大震度7、震級6.8）
・建築基準法的修正（關於現存不合格住宅的規定等）

2003年
・妹島和世「梅林之家」
・實施病態建築法

2002年
・三陸南地震（最大震度不到6、震級7.0）
・竹原義二「第101個家」
・遠藤政樹＋池田昌弘「Natural Slats」

2001年
・決定溫室效應對策推行大綱
・手塚貴晴＋手塚由比「屋頂之家」
・三澤康彥＋三澤文子「J板材之家」
・實施關於「確保高齡者居住環境的安穩」的法律
・在住宅品質確保法中規定空氣品質標示方法

2000年
・建築基準法的修正
進行徹底確認手續與檢查業務開放給民間，將規定建築基準的性能。另外在木造住宅方面，依照土地承載力來對地基進行特別規定。將「地基調查」規定為實際義務。在配置承重牆時，變得必須計算平衡。
・實施大規模小賣店地理條件法（大店地理條件法）同時廢除大規模小賣店法。
・實施關於促進住宅品質保障的法律（住宅品質確保法）
在結構中加入耐震等級、開始採用住宅性能標示制度
・住宅金融公庫的共同規格書的修正

姊齒秀次偽造結構計算書事件

從2月號到5月號的這4期，我們進行了耐震強度偽裝事件的全力特集，透過實務雜誌的獨特觀點來徹底追蹤問題！
全力特集
「追蹤姊齒秀次耐震強度偽裝事件」〔2月號〕
「耐震強度偽裝事件為何會發生？」〔3月號〕
「耐震強度偽裝建築會倒塌嗎？」〔4月號〕
「快報！法條因耐震偽裝事件而遭到修正」〔5月號〕

徹底解說「三大修正法」！

為了因應00年的建築基準法修正而做的全力特集。同時徹底解說經過大幅修正的公庫基準與正式實施的住宅品質確保法當中關於木造住宅的部分。
特集「木造住宅〔建築基準法×住宅品質確保法×公庫〕檢視」〔1月號〕

永久保存宮脇檀的設計手法

由身為其徒弟的設計者們來詳細解說，從設計規劃到素材、結構工法都包含在內的宮脇檀設計手法大全——❷
特集「透過60項住宅設計的守則來了解宮脇檀的所有設計」〔6月號〕

' 2006年6月號「透過60項住宅設計的守則來了解宮脇檀的所有設計」

'2011年5月號「緊急特集 東日本大震災」

克服地震的建築

「在震災發生後不久的採訪中，由於交通系統尚未恢復，所以我們與從關西來的作者一起從東京車站搭乘巴士，在山形縣與攝影師會合後再進入宮城縣。」（責任編輯）——❺

「緊急特集 東日本大震災」〔5月號〕

'2007年4月號「光看就能理解！
鋼骨結構〔施工現場入門〕照片集」

超簡單易懂！
S結構的建造方式

毫不保留地將「從結構骨架的原理到基底材的裝設」等設計上所需的資訊都化為圖像。首次附贈DVD。從此之後，以照片或漫畫等圖像為主的特集便逐漸增加——❸

特集「光看就能理解！鋼骨結構〔施工現場入門〕照片集」〔4月號〕

2012年	2011年	2010年	2009年	2008年	2007年
●開始實施再生能源的總量固定價格收購制度	●東北地區太平洋海域地震（最大震度7、震級9.0） ●UIA2011東京大會 第24屆世界建築會議	●伊禮智〔守之家〕 ●實施促進低碳環保產品的研發與製造事業的相關法律（低碳投資促進法）	●實施住宅瑕疵擔保責任履行法 ●住宅節能基準的修正（修正過的次世代節能基準） ●實施促進長期優良住宅普及的相關法律（200年住宅）制定目的在於，由於能夠長期使用的「200年住宅」的施工費用一般來說會比較高，所以要透過稅制上的優惠措施等方式來使其普及。 ●新建住宅動工戶數約為79萬戶。近45年來，首次跌破80萬戶。	●西方里見「臥龍山之家」 ●雷曼兄弟集團連動債券事件	●耐震強度偽裝事件發生後，政府修正了4項關於建築的法律（建築基準法、房地產交易法、建築師法、建設業法） ●住宅金融支援機構成立 ●新潟縣中越海域地震（最大震度超過6、震級6.8） ●椎名英三＋梅澤良三「IRONHOUSE」 ●建築師法的修正 加入了「創立能夠證明『具有一定規模以上的建築物的合法性』的結構與設備的新證照制度」、「建築師要定期參加講習」、「重新審視建築師考試內容與應參加講習」、「管理建築師要參加講習」、「重新審視建築師考試內容與應考資格中的實務經驗必要條件」、「採用指定登記機構制度」等規定。

《建築知識》
史上最厚！

由於該期的特別附錄是一本很厚的「建築相關法令集」，所以雜誌的厚度總之就是非常驚人。「拍攝照片總之就是很辛苦……尤其是12種用途地區（哭）」（責任編輯）——❻

特集「建築基準法的解剖圖鑑」〔3月號〕

❻
'2012年3月號
「建築基準法的解剖圖鑑」

木造結構特集

因應政府重新審視4號特例，我們從2月號到4月號連續三期推出木造結構特集——❹

特集
「誰都畫得出來的〔木造結構平面圖〕」〔2月號〕
「〔木造〕結構計算 插圖指南」〔3月號〕
「事到如今已問不出口的〔木造結構＋耐震度強化改建工程〕」〔4月號〕

❹
'2009年3月號
「〔木造〕結構計算
插圖指南」

◆J板材之家〔2001年〕
構造：木造結構的兩層樓建築｜施工：村上建設

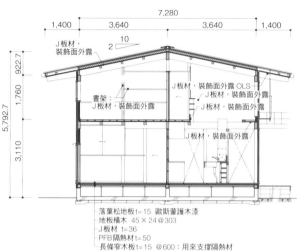

J板材，
裝飾面外露

7,280

1,400　3,640　3,640　1,400

2 / 10

書架：
J板材，裝飾面外露

J板材，裝飾面外露 OLS
J板材，裝飾面外露
J板材，裝飾面外露

J板材，裝飾面外露

落葉松地板t=15 歐斯蒙護木漆
地板橫木　45×24@303
J板材　t=36
PFB隔熱材t=50
長條窄木板t=15 @600；用來支撐隔熱材

剖面圖1：150

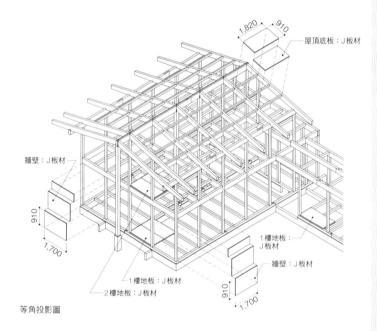

屋頂底板：J板材

牆壁：J板材

1樓地板：
J板材

1樓地板：J板材
2樓地板：J板材

牆壁：J板材

等角投影圖

三澤康彥・文子
Misawa Yasuhko & Fumiko

三澤康彥〔1953—〕在1974年進入美建築設計事務所。曾待過一色建築設計事務所（東京），在1985年與妻子三澤文子一起設立Ms建築設計事務所。

三澤文子〔1956—〕1979年畢業於奈良女子大學理學院物理系。80年畢業於大阪工業技術專門學校建築科。曾待過高木滋生建築設計事務所、現代計畫研究所，在85年與三澤康彥一起設立Ms建築設計事務所。在96年，為了研究調查、開發阪神・淡路大震災時所倒塌的木造建築，於是設立木造結構住宅研究所。從2001年開始擔任岐阜縣立森林文化學院的教授。

板材×金屬零件工法的先驅

　　由三澤康彥與三澤文子所設立的Ms建築設計事務所標榜「木造住宅的設計」。在採用自然素材來興建的住宅迅速普及的情況下，他們積極進行研究，想要建立一種能讓木造住宅保持一定性能的機制。另外，他們還研發出以乾燥的杉木間伐材順著纖維方向相連後構成3層結構板材的「J板材」。在柱子與柱子之間放入J板材，在提昇強度的同時，也推進結構工法的普及。這種把木材當成一門科學來看待的研究方法，一邊與生產系統密切結合，一邊變得廣為人知。

　　兩人著眼於木材對於住宅耐久度與設計的影響程度。為了打造出優質的結構骨架，他們會挑選林產地，取得經過管理的乾燥木材來當做結構材料，然後透過傳統木造結構工法專用的金屬零件「D螺栓」來固定結構材料。而且，他們還建議採用由住戶把裁切好的木材發給工務店的分開訂貨方式。

照片上：在外觀上，屋簷突出部分很深。右邊為廚房的用水處。正面部分會透過露台與客廳相連。
照片中：客廳、飯廳、和室融為一體的大空間。家人聚集的場所。
照片下：在2樓透過書架來區隔空間。
（資料提供：Ms建築設計事務所）

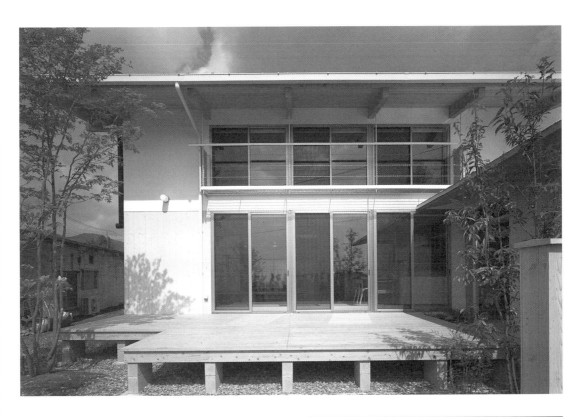

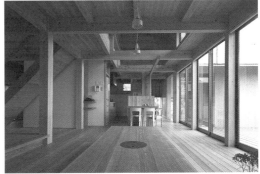

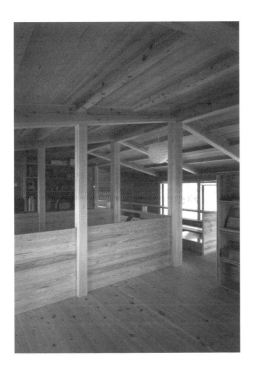

◆屋頂之家〔2001年〕

構造：木造結構平房｜施工：ISODA建設公司

手塚貴晴・由比

Tezuka Takaharu & Yui

手塚貴晴〔1964—〕1987
年畢業於武藏工業大學（現
在的東京都市大學），在90
年修完賓州大學研究所課
程。在94年與妻子手塚由
比一起設立手塚建築企劃
（在97年改名為手塚建築研
究所）。

手塚由比〔1969—〕1992畢
業於武藏工業大學，在倫敦
大學巴特雷建築學院師事於
榮恩・赫倫（Ron Herron）。
目標為設計出世界上獨一無
二的建築。夫婦倆持續創作
出既嶄新又大膽的建築設計
作品。

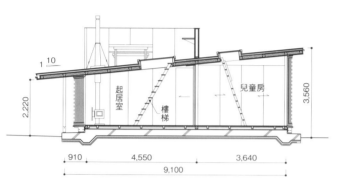

1 10
起居室
樓梯
兒童房
2,220
3,560
910　4,550　3,640
9,100

剖面圖1：150

浴室
廚房
儲藏室
主臥室
南庭
北庭
起居室
兒童房
玄關
收納空間
收納空間
2,730
2,730
2,730
2,730
2,730
910
11,830
910　4,550　3,640
9,100

平面圖1：200

超越常識的設計的可能性

據說，當初發表「屋頂之家」時，曾接到「屋頂上沒有扶手，這樣沒有觸犯建築基準法嗎」這種抗議電話。手塚夫婦採地將「想要住在屋頂上」這個出奇的點子化為實際的建築，引發了話題。手塚夫婦堅決地把「重新思考屋頂的基本要素的使用方式，改變建築的根本」這一點當成目標。此目標之所以能夠實現，靠的是屋主的熱情與建地環境，以及手塚夫婦的才智。

他們在90坪大的建地上興建29坪的木造平房，然後再蓋上超過42坪的大屋頂。屋頂全部採用木製露台，並設置了餐桌、椅子、廚房、淋浴設備，以及用來擋風與遮蔽視線的高度1.2公尺L形牆。屋頂由木造格子狀橫樑與結構用膠合板所組成，厚度控制在150㎜，斜度與地面相同。遠方的弘法山景色會在眼前擴展開來。在室內部分，會透過拉門來區隔空間，只要將門窗隔扇完全打開，室內就會成為一室格局的空間。要如何將現代的多樣化生活型態反映在住宅中呢？他們的設計手法對年輕設計者產生了很大的影響。

在設計屋頂之家時，預定要住進此住宅的兩位女孩當時分別就讀小二和小四，如今已經是大學生和社會人士了。不過，即使是現在，我們在進行演講時，一開始所提到的還是屋頂之家。在那之後，我們雖然持續設計出大大小小的各種建築作品，但都無法超越這棟小住宅。它是我們的思想原點。

——手塚貴晴・由比

照片上：藉由讓屋頂帶有平緩的斜度，就能讓人容易坐下，使屋頂成為舒適的場所。
照片下：在屋頂上設置8個天窗，住戶可從喜歡的房間爬上屋頂。
（攝影：FOTOTECA／木田勝久）

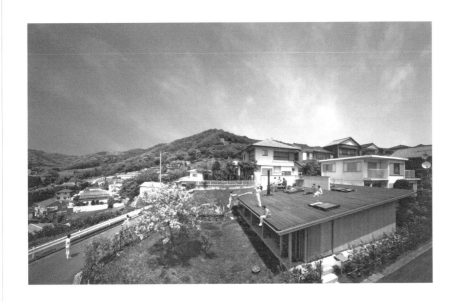

竹 原 義 二
Takehara Yoshiji

竹原義二〔1948—〕曾待過大阪市立大學富樫研究所，後來任職於石井修的美建，設計事務所。在1978年設立無有建築工房。從2000～2013年擔任大阪市立大學研究所教授。一邊重新構築繼承了傳統日本建築的空間，發揮素材本身的美感，一邊打造現代的建築空間。

◆第101個家〔2002年〕

構造：鋼筋混凝土結構＋木造結構，地下一層，地上兩層樓建築｜施工：中谷工務店

2樓平面圖 1：200

1樓平面圖 1：200

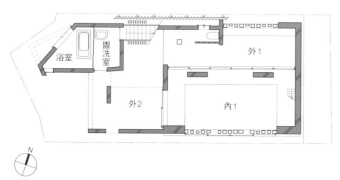

地下室平面圖 1：200

「不加修飾」的結構美感與材質美感

竹原先生以「門廊、中庭、泥土地、半戶外空間、間隔、偏移與縫隙、相連的空間」等關鍵字為主軸，根據茶室型建築與茶室等日本傳統建築的空間特性與結構設計方法，持續發表作品。

他的自宅「第101個家」是個回歸其建築原點的作品。此住宅所要呈現的主題為，由木材與混凝土所組成的混合結構。兩者以一對一的方式互相衝撞。內與外、厚實感與空白、偏移與縫隙——。在構築空間時，如果各種建築要素都湊成一對的話，在層層堆疊的關係中，就會浮現新的可能性。建地呈東西向的細長形，正面寬度7m，縱深15m，比相鄰道路低一層。讓結構完全外露，只透過支撐空間的骨架來組成內部空間，光線與風會透過此處所產生的偏移與縫隙來穿過住宅。另外還會使用堅硬有光澤，且帶有粗獷風格的20種闊葉樹，保持各自不一致的剖面尺寸將其與鋼筋混凝土結構組合在一起。這是一棟帶有繩文風格的都市型住宅。

竹原先生透過住宅來呈現其承襲自傳統的日本建築當中那種「不加修飾」的結構美感與材質美感。這種設計手法為後續許多設計者帶來「啟示」。

在《建築知識》2011年5月號的特集「能夠做到這種地步！最棒的住宅設計法」當中，我們訪問了竹原先生，請他說明關於「將素材本身融入建築中的住宅設計手法」。此特集詳細地解說了「富士丘之家」、「小倉町之家」、「大川之家」的詳細圖。

照片上：由木材與鋼筋混凝土所組成的假分數比例。由闊葉樹所構成的牆柱與豎格子窗成為朝向街道的門面。
照片下：在設計上，會讓光線與風從由線條的組合所構成的牆壁縫隙穿過住宅，將內部打造成既舒適又寬敞的空間。
（攝影：絹卷豐）

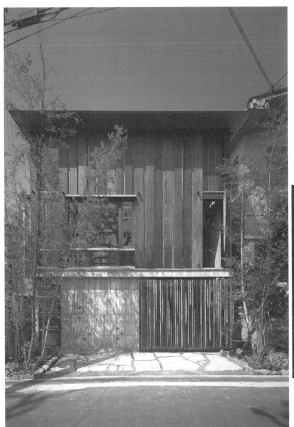

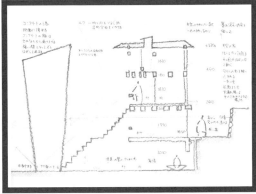

建地比相鄰道路低一層，並會連接被周圍住宅的背面擁擠地夾住的水渠。此住宅的建築方式取決於建地的正面與背面情況的對比，「場所與建築」會透過一對一的關係來連接。

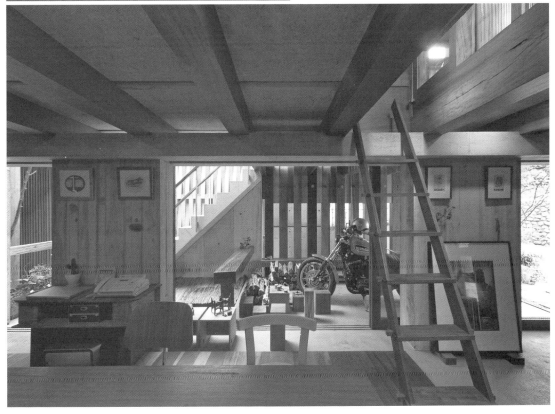

◆ Natural Slats〔2002年〕

構造：鋼骨結構的兩層樓建築｜施工：葛工務店

2樓平面圖 1：200

起居室
廚房
大陽台
飯廳

1樓平面圖 1：200

玄關
車庫
和室

遠藤政樹
Endoh Masaki
＋
池田昌弘
Ikeda Masahiro

遠藤政樹〔1963 ─〕在1989年取得東京理科大學研究所碩士學位。89～94年，任職於難波和彥＋界工作舍。在94年設立EDH遠藤設計室。千葉工業大學副教授。持續參與在設計和結構上都充滿企圖心的作品。

池田昌弘〔1964 ─〕1987年畢業於名古屋大學工學院建築系。在89年取得同大學研究所碩士學位。曾待過木村俊彥結構設計事務所、佐佐木睦朗結構設計研究所，在94年設立池田昌弘建築研究所，在2004年設立 MASAHIRO IKEDA CO.,LTD。在10年創辦「MASAHIRO IKEDA SCHOOL OF ARCHITECTURE（MISA），並擔任校長。

結構×設計×機能

充滿幹勁的新銳建築師‧遠藤政樹的目標是，採用專業方法來創造新的空間形式。結構設計師‧池田昌弘近年來也創辦用來培養專業人才的商學院（business school），積極地培養後進。此住宅就是這兩人透過新的材料與技術所創造出來的協力作品。

9m見方的住宅被打開45度、寬度60cm的縱型百葉板（羽毛板）包圍住。百葉板包住了朝向起居室與廚房的大陽台、朝向浴室的中庭這些外部空間，使其化為內部空間。

雖然用來支撐2樓屋頂的百葉板是具有高度剛性的柱子，但也能讓人感受到宛如布料般的柔軟質感。只要與用牆壁或窗戶來區隔內外空間的傳統住宅相比，就會發現這種設計所產生的界線很柔軟，像是用一塊布來區隔內外空間。

在《建築知識》2005年8月號的特集「住宅詳細圖Best 50」當中，我們舉出兩人的協力作品「Natural Strips II」為例，詳細地解說了開口部位的細節。其特徵為，在帷幕牆中，用來阻擋日照的百葉窗與窗框是融為一體的。

建築知識

照片：百葉板由25mm厚的鋼柱與25mm厚的隔熱板所構成。在結構上，能夠一邊支撐2樓的屋頂，一邊具備通風與採光作用，並遮蔽來自周圍的視線。
（攝影：坂口裕康）

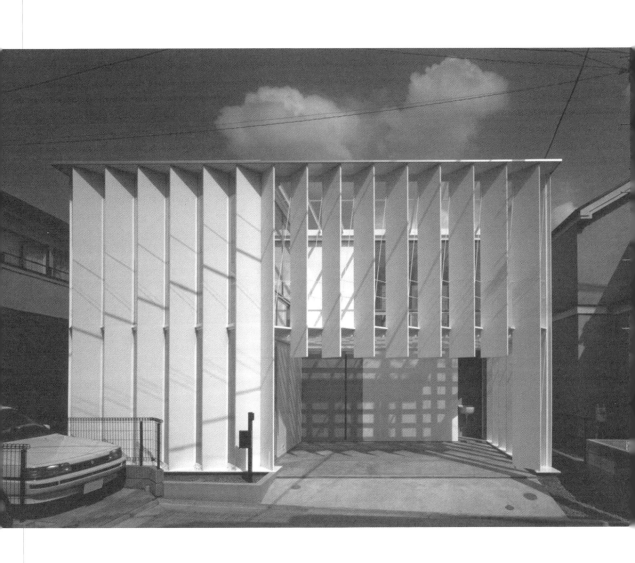

◆梅林之家〔2003年〕

構造：鋼骨結構的3層樓建築｜施工：平成建設

妹島和世
Sejima Kazuyo

妹島和世〔1956—〕1979年畢業於日本女子大學家政學院住宅系。81年修完同大學研究所課程後，進入伊東豐雄建築設計事務所。在87年設立妹島和世建築設計事務所。主要作品包含「再春館製藥所女子宿舍」（1991）等。在95年與西澤立衛共同設立SANAA。在2010年與西澤先生一起獲得普立茲克建築獎。在12年，由SANNA所設計的羅浮宮博物館分館「羅浮宮朗斯」在法國朗斯市開幕，受到全球性的矚目。

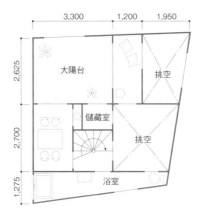

3樓平面圖 1：150

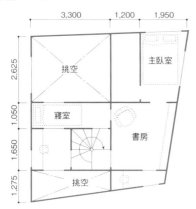

2樓平面圖 1：150

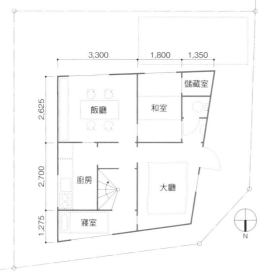

1樓平面圖 1：150

立體型一室格局空間

　　此住宅擁有不受既有標準束縛的設計與透明感。妹島女士持續發表在國內外都造成話題的作品，此住宅由於興建在原本叫做梅林的場所，所以被命名為「梅林之家」。

　　這個總建築面積23.5坪大的小型白色箱型空間，住進屋主夫婦與兩名孩子、祖母總計5人。外牆與內牆由16㎜的薄鋼板所打造而成。妹島女士認為，這種薄度與其說是美學上的問題，倒不如說是關聯性的問題。

　　雖然她分別為睡覺、讀書、喝茶、放鬆等行為設計了各自的「房間」，但這些房間採用的不是普通的隔間方式，而是會透過穿過薄牆的大大小小方形孔來互相聯繫。另外，透過沒有厚度的開口部位所看到的景象，會強烈地讓正常的距離感產生動搖。

　　這個也可以說是「立體型一室格局」的奇妙空間結構，擴展了狹小住宅的可能性。此住宅的薄鋼板不僅在建築空間內創造出新的可能性，甚至能在設計界為生活感帶來強烈的變革。

照片：由薄鋼板所製成的牆壁會營造出宛如一室格局的空間，同時也會產生一種奇妙的距離感。
（資料提供：妹島和世建築設計事務所）

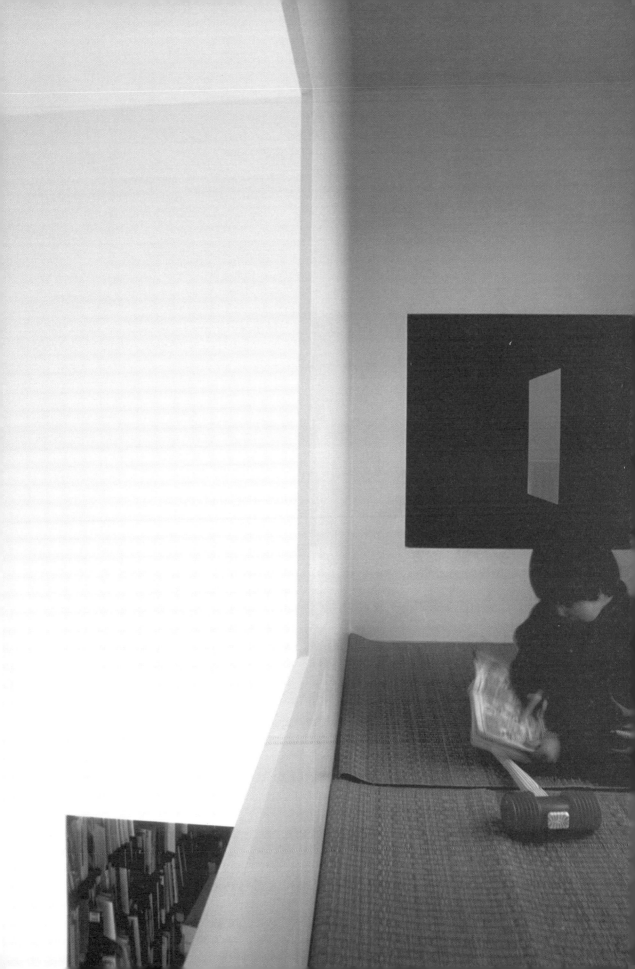

◆鳩山之家〔2004年〕

構造：木造結構的兩層樓建築│施工：內田產業

2樓平面圖 1：200

1樓平面圖 1：200

本　間　至
Honma Itaru

本間至〔1956—〕1979年畢業於日本大學理工學院建築系。曾任職於林寬治設計事務所，在86年設立本間至建築設計室。在94年改名為「bleistift」。日本大學理工學院建築系兼任講師。在設計出將住宅舒適度視為住宅本質的作品的同時，也積極地從事寫作工作。另外，他也會以NPO法人房屋建造協會理事的身分去參與關於住宅設計的各種活動。

追求既美麗又舒適的居住空間

住宅設計師‧本間至不會特意去追求作家特色，而是以「既美麗又舒適的居住空間」為口號，積極地從事設計活動與寫作活動。他從生活中獲得靈感，徹底考慮平面‧剖面‧動線‧視線方面的設計，在外部與內部的關聯性、控制光線與風的細節部分方面也獲得很高評價。他也投注心力在寫作上，在自己的著作中刊登了許多優秀的「普通之家」，藉此來將實際從事設計工作者的秘訣廣泛地傳達給一般讀者。

「鳩山之家」是一棟上下‧左右都擁有舒暢空間的住宅。被LDK與衛生間圍成L字型的木製大陽台，跟LDK差不多寬敞。向位於東側的灌木叢借景並與寬敞木製大陽台融合，將綠意引進室內。室外與室內會產生一種柔和的整體感，使大陽台成為另一個起居室。

本間先生特別講究邊框周圍的部分，如同他所說的「只有此處不會受到屋主干涉，能夠自由地設計」，因而很仔細地設計這項會決定建築物品質的要素。

我認為人們在住宅設計中所追求的，大致上可以分成「如何打造住宅與周圍環境之間的關係」、「怎樣才能呈現出可以融入住戶生活的空間」這兩點。這棟「鳩山之家」藉由庭院的木製大陽台，將周遭的灌木叢引進室內，並透過客飯廳上方的挑空，使縱向的空間相連。另外，還會透過2座樓梯來打造出很大的洄游動線，在每天的生活中營造出各種意義上的富足。　—本間至

照片：從2樓書房一角俯視到的飯廳兼廚房。設置在挑空空間中央的飯廳，也會成為生活的中心。
（攝影：富田治）

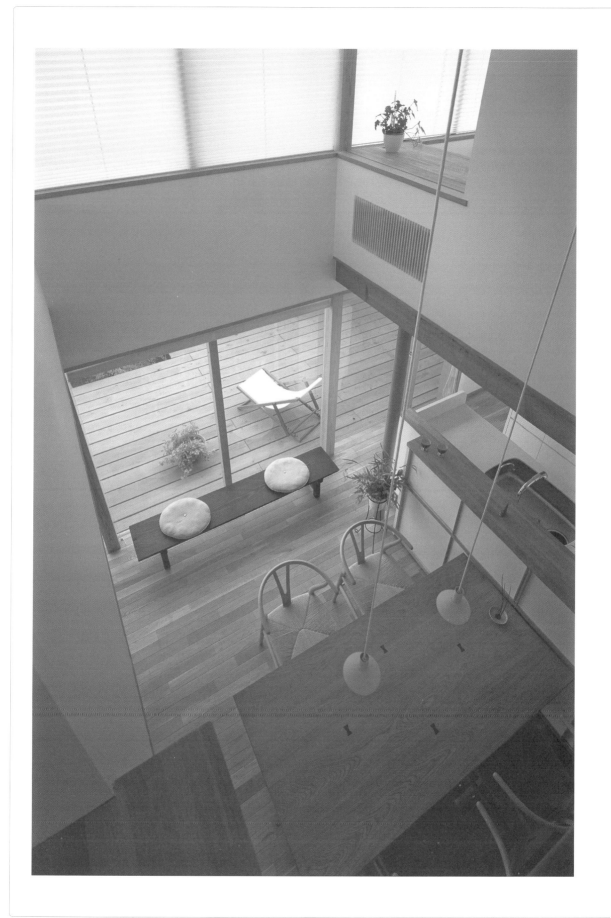

◆ 傳統型木造實驗住宅〔2005〕

構造：木造結構的兩層樓建築 | 施工：木匠培育班學生

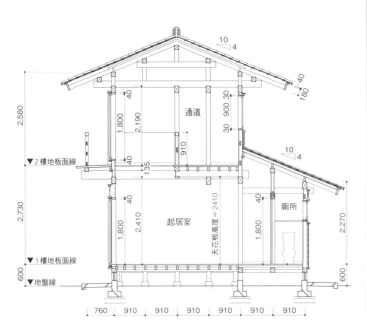

剖面圖 1：100

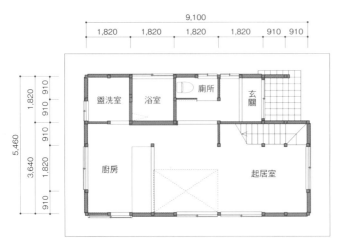

1樓平面圖 1：150

山邊豐彥
Yamabe Toyohiko
＋
丹吳明恭
Tango Akiyasu

山邊豐彥〔1946—〕1969
年畢業於法政大學工學院建
築與土木工程系建築組。在
78年設立山邊結構設計事務
所。從93年開始與丹吳明恭
設計事務所一起舉行關於木
造建築（尤其是4號建築物）
結構的讀書會，研究木造結
構的力學分析。積極地以演講、讀書會的形式，
持續將研究成果傳達給全國的設計者。

丹吳明恭〔1947—〕1972
年畢業於芝浦工業大學建築
系。曾任職於聯合設計社
Minegishi Yasuo 建築設計事
務所。78年設立丹吳明恭建
築設計事務所。從79年開始
師事於小川行夫先生，學習
採用直角相交嵌合工法的橫
樑結構。從93年開始與山邊先生一起舉行結構讀
書會，在98年創辦木匠培育班。

分析木造結構後
重新構築

　　結構設計師山邊先生與建築師丹吳先
生，和施工夥伴們一起分析日本的木造
建築的耐震性能，重新構築結構工法。
兩人藉此持續地參與能在今後的木造住
宅興建上發揮作用的活動。

　　1995年的阪神‧淡路大震災將繼承
了日本木造建築發展的傳統木造結構
工法在曖昧的定義下被置之不理的實際
情況攤在陽光下。在現代的木造建築設
計中，傳統的結構工法也已經被拋下不
管。山邊先生與丹吳先生從93年開始
舉行關於木造結構的讀書會。另外，他
們創辦用來與木匠交流的讀書會「木匠
培育班」，並透過培育班的成員，將施
工現場會出現的問題與對策重新回饋在
計算與設計上。透過這種踏實的累積而
創造出來的，就是「直角相交嵌合工
法」，以及「傳統型木造實驗住宅」。

　　透過在實物尺寸實驗中得到的資料，山邊先生確認了木
造卯榫等部位的強度，並將實驗成果融入具體的設計手
法中。《建築知識》很早就在關注山邊先生所參與的活
動。我們請他以「山邊的木造結構」這個標題來進行短
期集中連載（2002年9～12月號）。他的著作現在受
到許多設計者的喜愛，甚至還被稱為木造設計的「聖
經」。

照片：主要結構材料採用經過天然乾燥的杉木，骨架結構的材料之間只透過小木楔來連接。
（資料提供：山邊結構設計事務所）

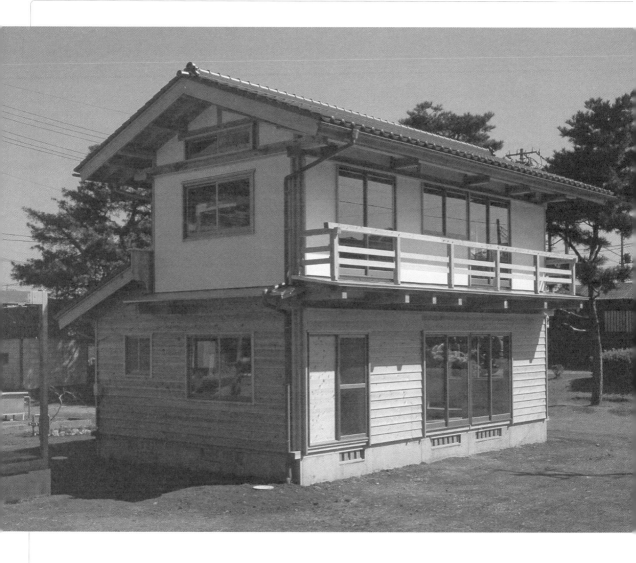

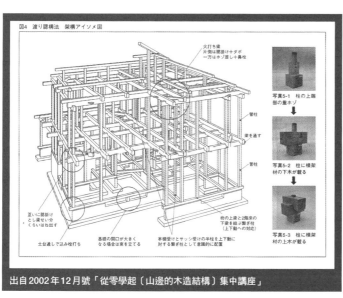

図4 渡り腮構法 架構アイソメ図

火打ち梁
片側は腰掛け＋ダボ
一方はホゾ差し＋鼻栓

管柱

梁を通す

管柱

互いに腰掛け
とし梁せい分
くらいはね出す

土台通しで込み栓打ち

基礎の間口が大きく
なる場合は束を立てる

本棚受けとサッシ受けの半柱に
対する繋ぎ柱として意識的に配置

桁の上梁と2階床の
下梁を結ぶ繋ぎ柱
（上下動への対応）

写真5-1　柱の上端
部の重ホゾ

写真5-2　柱に横架
材の下木が載る

写真5-3　柱に横架
材の上木が載る

出自2002年12月號「從零學起〔山邊的木造結構〕集中講座」

◆ IRONHOUSE 〔2007年〕

構造：鋼骨＋鋼筋混凝土結構，地下一層地上兩層建築｜施工：瀧澤建設＋高橋工業

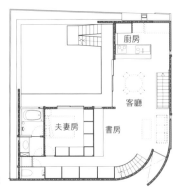

2樓平面圖 1：200

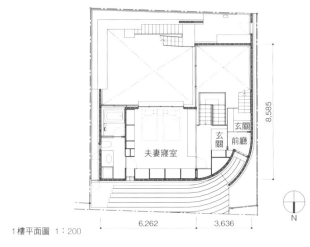

廚房

客廳

夫妻房　書房

1樓平面圖 1：200

8.585

玄關　玄關　前廳

夫妻寢室

6,262　3,636

N

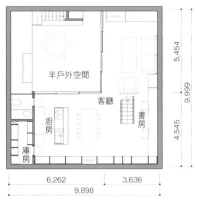

半戶外空間

客廳

廚房　書房

庫房

5.454

9.999

4.545

6,262　3,636

9,898

地下室平面圖 1：200

　IRONHOUSE是一棟超長期實驗住宅，地下室採用300mm厚的鋼筋混凝土來建造，地上的部分則是透過防水焊接工法，在施工現場用工廠製作的耐候鋼夾芯板組裝而成。建築中的核心空間是設置了餐桌與長椅，並種植了草木的半戶外空間，該空間擁有137億光年高的天花板，能為住宅空間增添縱深感、寬敞度，以及情調。

　　——椎名英三＋梅澤良三

照片上：從西北側看到的外觀（資料提供：梅澤建築結構研究所）
照片下：從地下室的客廳眺望半戶外空間（資料提供：椎名英三建築設計事務所）

椎 名 英 三
Shina Eizo
＋
梅 澤 良 三
Umezawa Ryozo

椎名英三〔1945—〕1967年畢業於日本大學理工學院建築系，在68年進入宮脇檀建築研究室。在76年設立椎名英三建築設計事務所。以「光之森」獲得JIA新人獎（2000），並以自宅「能眺望宇宙的家」獲得JIA25年獎（2010）。

梅澤良三〔1944—〕1968年畢業於日本大學理工學院建築系，在同年進入木村俊彥結構設計事務所。77年～83年任職於丹下健三都市建築設計研究所。在84年設立梅澤建築結構研究所。參與過許多知名建築的結構設計，並持續確保設計的自由度。

能讓後代繼承的鋼鐵住宅

　椎名英三是一位探討建築之「空間特性」的建築師。另一方面，同時也身為屋主的結構設計師，梅澤良三追求鋼材在建築上的可能性，並搶先在此住宅前完成了在外觀上大膽使用耐候鋼的事務所「IRONY SPACE」。

　「IRONHOUSE」就是這樣的椎名先生與梅澤先生共同設計出來的住宅。這是一項將鋼製夾芯板結構應用在住宅上的嘗試。設置在地下的半戶外空間（outer room）會將室內與室外空間融為一體。椎名先生採用他擅長的空間手法，企圖將戶外的生活化為日常的景象。雖然空間約為十坪大，但卻能精采地創造出宛如劃過天空般的半戶外空間。這種具備美麗設計與結構的合作，應該會成為今後人們創造出更加出色的住宅的基礎吧。此住宅在對於新技術的挑戰與品質很高的空間特性方面受到高度評價，並獲得日本建築學會獎。

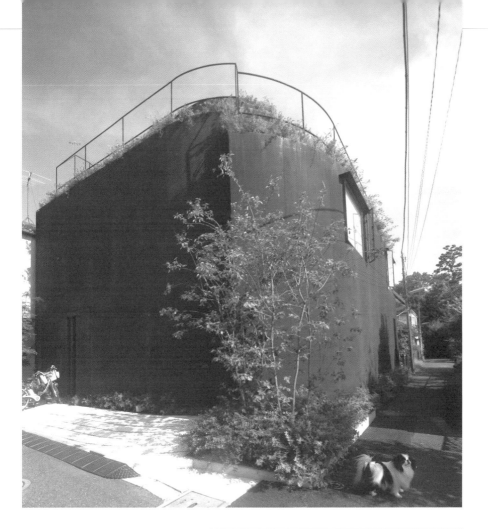

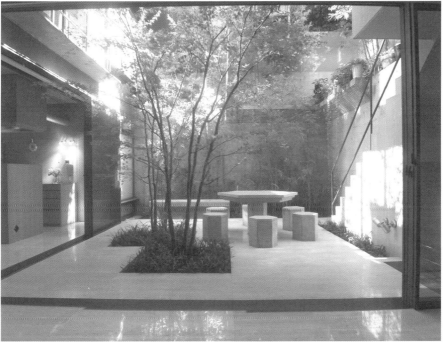

◆臥龍山之家〔2008年〕

構造：木造結構兩層樓建築｜施工：池田建築店｜基本計畫：室蘭工業大學鎌田研究室

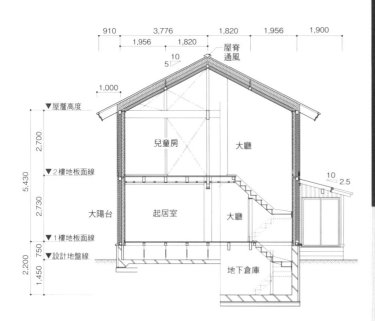

剖面圖 1：150

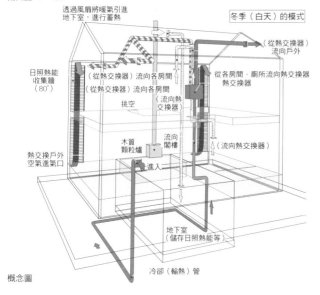

概念圖

西 方 里 見
Nishikata Satomi

西方里見〔1951─〕1975年畢業於室蘭工業大學建築工學系。同年進入青野環境建築研究所。在81年，於故鄉秋田縣能代市設立西方設計工房。在大學內學習寒冷地區的建築，在青野環境建築研究所時代學習木材與木造住宅。努力地研究高隔熱・高氣密性住宅與生產系統的設計・開發・普及。「臥龍山之家」獲得第3屆永續住宅獎、國土交通大臣獎。

預見次世代節能標準
高性能住宅的實踐

西方先生與新木造住宅技術研究協議會（新住協／代表：鎌田紀彥〔室蘭工業大學教授〕）一起提倡・實踐「住宅的高隔熱・高氣密化」、「使用對人體負擔較少的建材」持續對設計・施工者產生很大的影響。

近年來，日本的住宅透過高隔熱・高氣密化技術，在節能方面進步得很迅速。成為重要契機的是，1999年所修訂的次世代節能基準。相關機構為各個地區制定了用來表示建築物性能的指標的「Q值」（註：熱損失係數）等數值。

另一方面，西方先生也強調材料與工法各有利弊，應選擇符合地區、預算等條件的高成本效益工法，最重要的還是施工準確度。此外，他將均衡地維持包含全室供暖設備、計劃性通風在內的各種要素視為理想目標，甚至還提供實際在挑選供暖與通風系統的機器設備時的訣竅。興建於秋田縣能代市的「臥龍山之家」，是新住協所提倡的超節能高隔熱住宅「Q1計畫」之一。

我過去始終會將「熱能與水蒸氣的流動」這類建築物理現象融入住宅設計中，並透過建築生產觀點來掌握。石油危機後，當時我透過高隔熱・高氣密工法來設計出不會結露，而且既節能又溫暖的住宅。後來，我採用了建築生物學的觀點，在臥龍山之家讓骨架進化，達到了「Q值0.69W/㎡K、C值0.1/㎡」這個目標。此外，我還使用了太陽能、地熱等自然能源，以及木柴、木質顆粒等生質能源。

──西方里見

照片：在隔熱規格方面，屋頂採用400mm厚的高性能玻璃棉24k，牆壁厚度為250mm，開口部位採用低輻射含氬三層玻璃與木製窗框，Q值達到0.69W/㎡K。在南側設置太陽能蓄熱牆，在屋頂設置用於熱水器的太陽能板。也有裝設木柴・木質顆粒兩用爐、熱交換通風系統、輸熱（冷卻）管。

（攝影：西方里見〔照片上、照片下〕、池田新一郎）

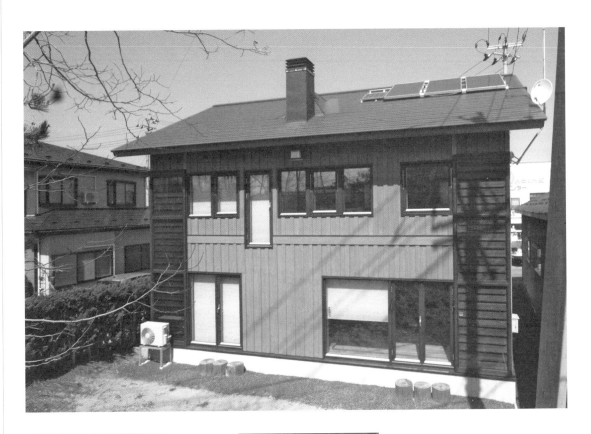

◆ 守谷之家〔2010年〕
構造：木造結構的兩層樓建築│施工：自然與住宅研究所

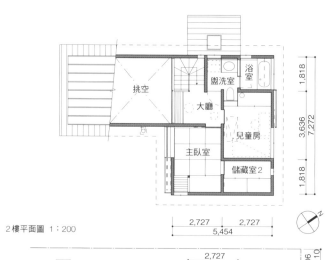

2樓平面圖 1：200

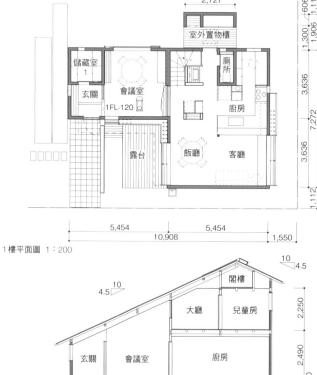

1樓平面圖 1：200

剖面圖 1：200

伊 禮 智
Irei Satoshi

伊禮智〔1959—〕1982年畢業於琉球大學理工學
院建築與土木工程系計畫研究室後，修完東京藝
術大學美術學院建築研究所課程。曾待過丸谷博
男＋Ａ＆Ａ公司，在96年設立伊禮智設計室。他
透過建築師所參與的「設計的標準化」，把「提昇
住宅品質」當作目標。主要著作包含《伊禮智的
住宅設計》（Ｘ- Knowledge）等。

透過標準化來打造優質住宅

　　伊禮先生擅長設計「9坪之家」與「15坪之家」這類小住宅。藉由「活用素材、講究基底材與細節」，持續地設計出優質的「普通之家」。另外，在住宅設計方面，他一邊確保建築師應負責的設計性與居住舒適度，一邊把藉由穩定的成本與施工來供應高品質住宅視為目標，提倡‧實踐「設計的標準化」。

　　「守谷之家」住了屋主一家三口與一隻狗。伊禮先生在名為「銘苅家住宅」的沖繩民房中發現「舒適的外觀存在於高度較低的美麗造型中」這一點，並創造出這棟高度與面積受到抑制的住宅。在南側可以看到由低矮長屋簷延伸而成的山形屋頂，採用刮落工法來加工的白州外牆令人印象深刻。室內部分採用了以火山灰為原料的薩摩中霧島牆等自然素材。他藉由在開口部位與家具方面所下的巧思，打造出小而充實的舒適空間。在此住宅中，他透過理想的形式，實現了「成屋的興建」這個目標。

　　伊禮先生創造出住宅興建的新標準，持續受到熱切關注。他是個企圖改變現代住宅建築的機制的建築師之一。

在《建築知識》2004年2月號的特集「室內裝潢設計詳細圖便利手冊」中，我們用了很大的篇幅來介紹伊禮先生的設計手法「i-works」。後來，我們不僅請他撰寫住宅設計的想法，還請他撰寫各種主題。在2000年之後，伊禮先生也許是登上《建築知識》最多次的作者之一。

照片上：建築物正面的混凝土圍牆的設計靈感來自於沖繩的民房中看到的「屏風牆」。屏風牆不僅能遮蔽視線，也帶有「避邪」的意思，而且還能緩緩地連接公共空間與私人空間。
照片下：挑空的天花板高度雖然受到抑制，僅有4120mm，但藉由打開清掃窗，就能降低房間的重心，使房間成為舒適的空間。
（攝影：西川公朗）

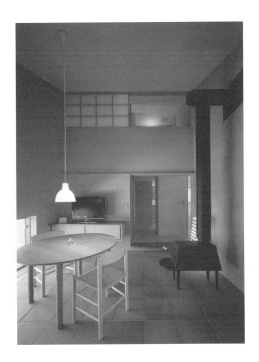

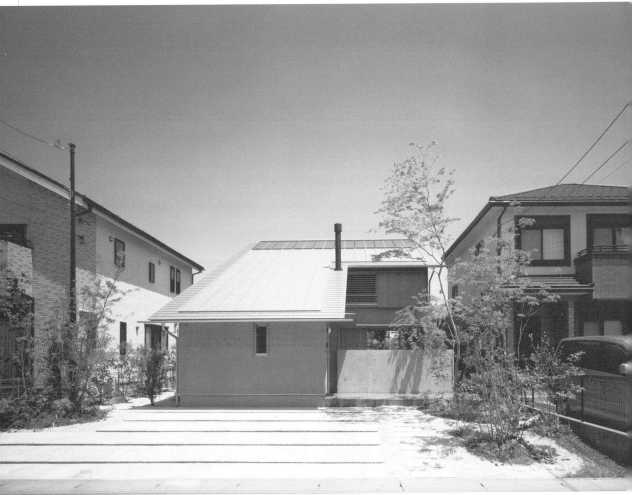

2000年代

参考文献：建築知識1988年5月号「ベタンランゲージを用いた家具つくり」

刊登期數
2011年12月號

特集
能夠靈活運用空間的
家具設計秘訣

報導
與室內裝潢
融為一體的建築

在建築中，室內裝潢的重要性持續增加。換句話說，是因為「建築與室內裝潢是一體的，不能分割」這種傾向正在持續進展。這張插圖是遠藤政樹先生（P126）與上島直樹先生共同創作出來的室內裝潢設計的新嘗試。

索引 ◆ index

人名

赤瀬川原平 108
秋山東一 104
東孝光 026 | 040
犬吠工作室 112 | 116
阿部勤 048 | 058
安藤忠雄 048 | 064
安東尼・雷蒙德（Antonin Raymond） 018 | 020
飯塚五郎藏 026 | 036
池田昌弘 116 | 126
池邊陽 006 | 014 | 018 | 081
石井修 048 | 066
石山修武 048 | 060
磯崎新 004
伊東豊雄 078 | 084
伊藤鄭爾 004 | 026
稻山正弘 093
伊禮智 116 | 138
植田實 048
內井昭藏 048 | 052
內田祥哉 006 | 054 | 102
梅澤良三 116 | 134
遠藤政樹 116 | 126 | 140
大高正人 018 | 028 | 068
大谷弘明 116
大野勝彦 054
緒方理一郎 090
奧村昭雄 078 | 096
貝島桃代 112
上遠野徹 046
川合健二 060
川上秀光 004
菊竹清訓 004 | 010 | 016
岸和郎 092 | 098
木原千利 110
黑澤隆 048 | 070 | 072 | 068
小玉祐一郎 078 | 086
坂本一成 100
椎名英三 116 | 134
篠原一男 026 | 042
白井晟一 026 | 038
鈴木恂 016 | 048 | 062
清家清 008 | 081 | 096
妹島和世 116 | 128
竹原義二 116 | 124
丹下健三 004 | 026 | 050
丹吳明恭 132
塚本由晴 112
手塚貴晴・由比 116 | 122
難波和彥 014 | 092 | 106
西方里見 136
西澤文隆 032 | 034
西澤立衛 116
野澤正光 078 | 096
八田利也 004
林雅子 005 | 012
林昌二 012
廣瀨鎌二 007 | 026 | 030 | 081
藤本昌也 068
藤森照信 092 | 108
二川幸夫 026
降幡廣信 078 | 079 | 082
本間至 116 | 130
前川國男 024

槙文彥 028 | 048
增澤洵 014 | 018 | 020 | 081
三井所清典 078
密斯・凡德羅（Ludwig Mies van der Rohe） 008 | 046
橘子組 116
三澤康彥・文子 120
宮脇檀 014 | 048 | 056 | 118
毛綱毅曠 048
山邊豐彥 132
山本長水 076
山本理顯 072 | 078 | 088
橫河健 074
吉阪隆正 004 | 010
吉田五十八 026 | 038 | 044
勒・柯比意（Le Corbusier） 004 | 010

住宅作品名

IRONHOUSE 116 | 134
豬股邸 044
梅林之家 116 | 128
浦邸 004 | 010
H氏邸 020
SH-30 030
SH系列 030
懷風莊 110
GASEBVO 078
臥龍山之家 136
草間邸 082
熊本縣營保田窪住宅區 073 | 088
吳羽之舍 038
蓋在傾斜地上的家 012
Case Study House（伊東邸） 018
幻庵 048 | 060
星田common city 100
齋藤副教授的家 008
相模原的住宅 096
櫻台Court Village 048 | 052
札幌之家（上遠野邸） 046
GOH-7611剛邸 062
J板材之家 120
實驗性集合住宅NEXT21 092 | 102
拼接板住宅U15（15坪型）・U195（19坪型） 036
沒有正面的家（N氏邸） 032 | 034
銀色小屋 078 | 084
白色之家 026 | 042
Sky House 016
住吉的長屋 048 | 064
積水Heim M-1 054
積層之家 116
代官山Hillside Terrace 048
武田老師的家 070
蒲公英之家 108
筑波之家 086
傳統型木造實驗住宅 132
塔之家 026 | 027 | 040
隧道住宅 074
中野本町之家 078 | 084
No.38（石津邸） 014
西野邸 076

日本橋之家 092 | 098
韮菜之家 108
Natural Slats 116 | 126
箱之家001（伊藤邸） 092 | 106
鳩山之家 130
HAMLET 088
晴海高層公寓 024
反住器 048
第101個家 124
廣島基町高層住宅 068
VOLKS HAUS A 104
船戶住宅區 076
藍色箱型住宅 056
星川cubicles 070
松川箱型住宅 056
超小型住宅（midget house） 004 | 022
水戶六番池住宅區 068
迷你屋 112
目神山之家（回歸草庵） 066
守谷之家 138
森山邸 116
屋頂之家 116 | 122
我的家（阿部勤自宅） 060

用語

半戶外空間（outer room） 134
套疊結構 058
清水混凝土（工法） 010 | 014 | 040 | 048 | 058 | 062 | 064 | 081
能源問題 078 | 092
L+nB 004 | 070 | 116
OM太陽能（系統） 078 | 096 | 104
大壁型結構工法 044
大阪萬國博覽會 048 | 050
屋頂綠化 066 | 108
金屬零件工法 120
環境共生住宅 078
環境組合 112
Q值（熱損失係數） 136
狹小住宅 026 | 040 | 116 | 128
共同體 073
居住單位 070 | 073
核心系統 018
工業化 007 | 012 | 014 | 022 | 026 | 028 | 030 | 036 | 054 | 092 | 104 | 106
工業產品 048 | 060 | 092 | 096 | 098 | 116
中庭式建築 026 | 032 | 032
複數單人房式住宅 070 | 072
51-C型 004
社區 048 | 052 | 072 | 116
老民房重生 082
波紋管 060
混合結構 049 | 056 | 080 | 124
最低限度住宅 014 | 018 | 020 | 024
永續性設計 092
病態建築 118
《住宅論》 078

拼接板 026 | 029 | 036 | 104
住宅金融公庫法 004
節能 078 | 080 | 086 | 092 | 094 | 095 | 102 | 119 | 136
小住宅 004 | 008 | 020 | 026 | 030 | 062 | 138
商品化 022 | 026 | 029 | 054 | 092 | 106
人工地盤 010
茶室型建築 026 | 044 | 095 | 110 | 124
SI工法 092 | 102
積水化學工業公司 054
自己蓋住宅 048 | 104
木匠培育班 132
大和住宅工業 004 | 022
田字形 024
住宅區 028 | 029 | 068 | 116
地區性 068
抽象空間 042
2×4工法 051
低層住宅 038
土佐派之家 076
都市住宅 008 | 010 | 040 | 048 | 062 | 070 | 098 | 106 | 116
都市住宅（雜誌） 048
土著性 068
日本住宅公團 004 | 006 | 024 | 026 | 048 | 092
被動式太陽能系統 086 | 096
泡沫經濟 081 | 092
東日本大震災 116 | 119
兵庫縣南部地震 093 | 095 | 114
標準化 104 | 106 | 116 | 138
底層挑空建築 004 | 010 | 016 | 018 | 036
成屋 138
預鑄工法 004 | 022 | 026 | 029 | 036 | 051 | 054 | 092
不連續的統一體 010
HOPE（地區住宅）計畫 078 | 092
後現代主義 048 | 060
公寓大廈 029 | 025 | 080
民房 026 | 078 | 082 | 108 | 138
巨大建築物 024
代謝派（建築） 016 | 026 | 028
標準尺寸（module） 006 | 014 | 054 | 104
現代主義 008 | 038 | 046 | 048 | 054
現代生活 005 | 012
現代生活（雜誌） 018
通用空間 008
直角相交嵌合工法 132
和風 026 | 040 | 044 | 094 | 110
一室格局 016 | 040 | 112 | 122 | 128

彥根安茉莉亞的建築設計分享

21X21cm　　　　　240 頁
彩色　　　　定價 380 元

打造住宅與環境融合的最高傑作

建築設計裡「舒適」一詞之中，也包含有讓建築的保養作業可以更為輕鬆的概念。

一個家蓋好之後，過了 10 年、20 年，生活變得越來越忙、小孩所需要的花費也越來越多，誰都不想在這種時候多花錢在住宅的保養上面。因此在設計時就要下功夫去注意，建築不可以結露、牆壁內部不可以發霉、主體要盡可能維持全新的狀態等。

說到提升建築的「性能」，常常會被解釋成「讓室內得到舒適的環境」，但實際上就建築的持久性來說，也是具有很大的意義的，這些都是一個建築設計者，在打造優質住宅時，所需深刻考量的事情。

知名建築師彥根安茉莉亞擅長運用自然環境，設計出最符合屋主需求又舒適的空間。以建造「會呼吸的家」為最終理念，書中提到「採取的建築造型之理由」以及「該怎麼樣與自然融合」的要點。

全書共收錄 100 個設計實例圖，以及附上設計概念說明。希望所有人都能理解、及擁有構造美觀、使用起來方便愉快的住宅。現在就來看看一個與自然環境完美結合的家需要具備哪些要素！

瑞昇文化
http://www.rising-books.com.tw

＊書籍定價以書本封底條碼為準＊
購書優惠服務請洽：TEL：02-29453191 或 e-order@rising-books.com.tw

建築大師系列叢書

當代建築大師提案哲學與智慧

21X21cm　　　　192 頁
彩色　　　定價 360 元

史上最真誠的提案講座，15 組知名建築設計師珍貴經驗談！
提案，就是說服業主「你所企劃的就是他想要的！」

　　離開了專業領域的象牙塔，建築師們是如何跟一般大眾溝通、傳達理念呢？

　　本書收錄 15 組建築師和設計師，請教他們提案的方法，聊聊提案中遇到的趣事。然而對建築師們來說，提案沒有一套過於制式的技巧，而是由傳達個人想法，與夥伴的默契，以及跟客戶的互動……這一連串事項所組合而成。

　　‧曾獲得普立茲獎的西澤立衛說：「一旦訴諸語言，你自己真得這麼認為嗎？還是撒謊呢？完全一清二楚」

　　‧名建築師伊東豐雄的弟子橫溝真，為了更正確地深度理解，會將對方的話用不同的說法回應看看。如此緊抓住客戶的話語和夢想的一隅，讓企畫案具體成型。

　　‧手塚貴晴與手塚由比伉儷，再經過無數提案的試煉後，他們體悟到，為了能夠說出建築師以外的人也能了解的話，就有必要累積建築以外的經驗。「努力工作很重要沒錯，但人生要是沒有餘裕，就沒辦法理解一般人的心情，這是最恐怖的！」

　　史上最真誠的提案講座！即使真心需要用話術包裝，但想要打動人心，讓建築富有能融入當地居民生活的社會性，需要的還是發自內在的人文關懷。

　　藉著提案，與建築名家們展開一場深度對談吧！

瑞昇文化
http://www.rising-books.com.tw

＊書籍定價以書本封底條碼為準＊
購書優惠服務請洽：TEL：02-29453191 或 e-order@rising-books.com.tw

撰文者

大川三雄
[各個時代的摘要‧各建築師的解說]
1950年出生於群馬縣。
建築史學家、日本大學理工學院建築系教授。
專業領域為日本近代建築史。
也很熟悉建築類刊物的領域,
其門生中有好幾位建築類出版社的編輯。
他也擔任DOCOMOMO Japan執行委員,
籌劃參觀知名建築的旅遊行程等,
也積極參與實地考察。

加藤純
[各建築師的解說]
1974年出生於大分縣,在東京長大。
1999年～2004年任職於《建築知識》編輯部。
現在以自由編輯、作家的身分從事寫作活動。
專業領域為建築、室內裝潢等。

插畫

松島由林
1974年出生於東京都。
東京工業大學工學院建築系畢業。
曾擔任建築類設計師,
現在以自由插畫家的身分從事活動。
其插畫帶有獨特筆觸,獲得高度評價。
主要以流行服飾的插畫活躍於業界。

TITLE

日本經典建築演進史

STAFF

出版	瑞昇文化事業股份有限公司
作者	株式会社エクスナレッジ　(X-Knowledge Co., Ltd)
譯者	李明穎
監譯	大放譯彩翻譯社

總編輯	郭湘齡
責任編輯	莊薇熙
文字編輯	黃美玉　黃思婷
美術編輯	謝彥如
排版	執筆者設計工作室
製版	明宏彩色照相製版股份有限公司
印刷	桂林彩色印刷股份有限公司
	絋億彩色印刷有限公司
法律顧問	經兆國際法律事務所　黃沛聲律師

戶名	瑞昇文化事業股份有限公司
劃撥帳號	19598343
地址	新北市中和區景平路464巷2弄1-4號
電話	(02)2945-3191
傳真	(02)2945-3190
網址	www.rising-books.com.tw
Mail	resing@ms34.hinet.net

初版日期	2015年8月
定價	320元

國家圖書館出版品預行編目資料

日本經典建築演進史 / 株式会社エクスナレッ
ヅ作;李明穎譯. -- 初版. -- 新北市:瑞昇文化,
2015.08
144　面; 25.7 X 18.2　公分
譯自:「奇跡」と呼ばれた日本の名作住宅50
:建築知識700号記念出版.
ISBN 978-986-401-039-4(平裝)
1.房屋建築 2.日本
928.31　　　　　　　　　　　104014558